U0037608

僅以此書　敬獻給

台南家專音樂科前主任

周理俐教授

教教琴‧學教琴

小提琴技巧教學新論

本書寫作緣由（代序）

　　十二年前，我根據多年苦中摸索的經驗和馬科夫（Albert Markov）等老師所教，寫了《小提琴基本技術簡論》一文（註1）。八年前，又把該文的內容濃縮成《小提琴基本功夫十八招》（註2）。本來，我以爲這方面的話已經說完，今後不會再寫小提琴技術與教學方面的文字了。想不到近幾年來，在教琴生涯上又遇到一些新問題。這些新問題逼著我思考、反省、試驗、學習、研究，居然又有了一些前所未有的發現和成果。這些問題和成果大致有以下方面：

　　一、同樣的技術問題，雖然在方法上早已知道對與錯及其來龍去脈，但在「用藥」上，即具體的教學方法和所使用的練習材料上，對以前某些學生有效的「藥方」，對現在的某些學生卻沒有效或效力不夠，因而造成教學的失敗或成績不如理想。這就逼著我要改良或研究新的「藥方」。例如，有兩位學生，均是抖音過密過小而且不平均，忽快忽慢，忽大忽小，肌肉與聲音都像抽筋一樣，令人非常難受。不言而喻，這是一定要改的毛病，否則學生一輩子自苦苦人，根本無望成爲職業的小提琴演奏者。多年前，我也曾遇到過有同樣問題的學生，用卡爾・弗萊士在《小提琴演奏藝術》一書中所介紹的「里瓦德練習法」（註3），很快就把該學生的抖音毛病改過來了。可是這次「里瓦德練習法」卻完全不起

作用。好幾個月過去了，這兩位學生的抖音依然是「抽筋」、難聽如故。我只好承認失敗，請這兩位學生另請高明，以免被我誤掉。像這樣以失敗告終的例子，在我以前的教琴生涯中是不曾有過之事。這給了我很大刺激，究竟是學生的病無藥可醫還是我的醫術與用藥不高明？假如把責任歸於學生的話，那將來再遇到有同樣問題的學生怎麼辦？舉手投降？從教師的良心和責任感出發，我沒有權利輕言放棄，只有改進自己，尋求更好、更有效的「藥方」。結果，一兩年下來，慢慢總結出了一套練習抖音的程序與方法，並編了一套循序漸進的練習材料，用它改正了多位有頑固抖音抽筋病的學生，也教會了多位從零開始的學生，順利地學會快慢大小適中，聽起來令人舒服享受的抖音。自從用了這套方法後，到現在為止尚未遇到過教或改抖音失敗的例子。

　　二、在教學實踐中，發現有些前輩大師在其著作中，有些錯誤或片面的講法，也發現自己以前的著作中，有些明顯的錯誤，需要加以澄清、糾正，以免誤導同行與後輩。例如格拉米恩先生在其《小提琴演奏與教學的原則》（註4）一書中，說「僵硬的音色通常是由不良的握弓所引起」，便沒有說到問題的要害。據筆者多年觀察與經驗，凡音色僵硬者，首要原因一定是整個右手，首先是肩臂部過份僵硬所造成的。不良握弓只是問題的一部份而不是全部。又如卡爾‧弗萊士先生在其名著《小提琴演奏藝術》中說：「一般來講，快的顫指（抖音）比較慢的顫指要好」（註5）。這句話相當不妥當。前述那類抖音像抽筋一樣過密過小的學生，大概就是直接或間接受了這句話的影響而得此毛病的。事實上，練抖音一定要從慢開始。先能大能慢，要小要快不難。一開頭就太快太小，要改慢改大就難了。又例如筆者在《小提琴入門教本》（註6）的抖音練習中，承繼了馬科夫先生《Violin Technique》中抖音練習（註7）之一大錯誤──把抖音的第一下動作（偏低）與第二下動作（還原）記譜記反了，變成第一下動作是原位，第

二下動作才偏低。這個錯誤如不糾正，也是會誤人不淺。格拉米恩先生在這個問題上倒是有極清楚而正確的論述：「抖音的抖動方向應該總是先向較低音的方面。這一點非常重要。……我們應把手指按在正確的位置上，利用向後的抖動使音高稍爲變低，然後利用向前的抖動而回到原來正確的音準上（註8）。」

三、在具體作品的教學過程中，一些我非常喜歡的作品却找不到適合的版本。例如克萊斯勒的小品，無論音樂與技術，都是對學生極有益處的作品，但現在的版本大都弓法指法或不全或不妥，根本無法讓一般學生直接使用。這種情形之下，除非割愛不用，否則只有自己來編訂指法弓法一途。幾年來，出於教學需要，我把一些特別喜愛的小品自己來編訂指法弓法，並研究與記錄了一些學生在學習過程中普遍存在的問題。這些指法弓法與教學心得，雖然十分個人化，但對同行師友，也許可以增加一點方便或起抛磚引玉的作用。

於是，我再次不避淺陋，把這些方法、意見、心得寫下來。

相當無奈的是，用文字記錄動作與聲音，失眞失實和掛一漏萬之處恐怕在所難免。就如同沒有一個人可以通過看書學會游泳一樣，我也不能寄望有人看了這本書而成爲優秀的小提琴演奏者或小提琴老師。明知不可爲而爲之，背後多少有點敝帚自珍，不想任何有價值的東西，因爲人的生命有限而失傳的心理。

這方面內容的文字，以前都是從技巧方法的角度寫。近年來，發現好幾位已在當老師的學生，琴拉得並不差，但教學成績却不甚理想。究其原因，很可能因爲在世界範圍內，歷來都只有教琴學琴，而不大有教教琴、學教琴。所以，這本書嘗試從教學的角度來寫。得失如何，尙祈同道師、生、友不吝指正。

一九九三年夏於台南

註釋

註 1：《小提琴基本技術簡論》，收在「小提琴教學文集」一書中。全音樂譜出版社發行，民國七十二年初版。

註 2：《小提琴基本功夫十八招》，收在「談琴論樂」一書中。大呂出版社發行。民國七十五年初版。

註 3：「里瓦德練習法」，載於卡爾·弗萊士(Carl Flesch)所著之《小提琴演奏藝術》(The Art of Violin Playing)一書之中。弗萊士先生這部巨著，被賽夫西克(O.Sevcik)先生譽之為「小提琴家的聖經」，是小提琴有史以來最重要的理論著作之一。筆者手中的中文版，由馮明先生翻譯，黎明文化事業公司出版。就筆者記憶，該書之中文版原先由大陸人民音樂出版社分兩冊出版，譯名為「小提琴演奏藝術」而非黎明版的「小提琴演奏之藝術」，譯者為馮明禁與姚念賡兩位先生。大約民國七十三年，馮先生由大陸移居台灣。因當時兩岸關係尚未解凍，他在台灣要出版這部書，無法把姚先生的名字也寫上，只好署筆名「馮明」為譯者。此事王藍先生在黎明版的序中有交待，足可證明馮先生絕非據人之功為己有之人。Flesch 這個字，黎明版譯作「弗萊什」。筆者私意覺得「弗萊士」更妥當，所以引用時，均作「弗萊士」，書名也省略後來加上去的「之」字。特此說明。

註 4：格拉米恩(Ivan Galamian)所著之「Principles of Violin Playing and Teaching」，是繼弗萊士先生的「小提琴演奏藝術」之後，最重要的一本小提琴理論著作。該書有兩個中文譯本。一本由林維中，陳謙斌合譯，台灣全音樂譜出版社出版，書名為「小提琴演奏與教學法」。另一本由張世祥譯，大陸人民音樂出版社出版，書名為「小提琴演奏與教學的原則」。作者的名字，林、陳譯本為「葛拉米安」，

張譯本爲加拉米安。這兩個譯本，各有所長。林、陳譯本比較「內行」，張譯本的中文文字比較講究。筆者引用時，兩個譯本均有用到。爲表示「不偏不倚」，作者名字便另起爐灶，譯作「格拉米恩」。

註 5：見《小提琴演奏藝術》「顫指」一節，馮譯本第 62 頁。

註 6：《黃輔棠小提琴入門教本》，屹齋出版社發行，民國七十三年初版。

註 7：Albert Markov 之《Violin Technique》，G. Schirmer 公司出版發行，1984 年初版。該抖音練習在 174 頁。

註 8：見格拉米恩之「Principles of Violin Playing and Teaching」，林，陳譯本第 43 頁。

目　錄

概論
教師的責任

　　關於老師的責任，古今中外的大師、名師都有過不少精辟的論述。

　　我國唐代大文學家韓愈說：「師者，所以傳道，受業，解惑也」（註1）。

　　本世紀最偉大的鋼琴教師亨利‧涅高茲（註2）說：「教師的主要任務之一是盡量快而牢靠地教好學生，使自己成爲學生所不需要的（「所不需要」四字下的黑點是原文所有），及時從他的活動範圍中引退，換言之，培養學生獨立思考的能力，使他有獨立的工作方法和自我認識，並能獨立地達到我們通常稱之爲成熟的程度」（註3）。

　　涅高茲又說：「教任何一種樂器表演的教師首先應該教音樂，也就是說，首先應該是音樂的講解者。這一點在學生發展的低階段中特別必要：這時絕對必須採用綜合教學法，換句話說，教師應該讓學生了解的不僅是所謂的作品〝內容〞，不僅應該以詩意來感染他，而且還應該對他極詳盡地分析總的曲式、結構及其中個別細節、和聲、旋律、複調、鋼琴織體寫法，總之，他應該既是音樂史家、又是理論家、又是視唱練耳、和聲、對位和鋼琴彈奏的教師」（註4）。

　　一代小提琴教學宗師格拉米恩說：「一個負有嚴肅教學使命

的教師，要將每一個學生視為全然的個體，因材施教，首先他得考慮到學生的個性，音樂性及演奏方式，並找出拉奏方法的弱點及優點。他也要發展學生的潛能，並給予適當的提示以掃除妨礙他們的障礙；同時要糾正他們不良的習慣以及危險的技巧，如軟弱無力的手指或關節。……教師也要是個好的心理學家，他必須小心不使學生感到沮喪，並且選擇適當的時機來改正學生所犯的錯誤。……教師應該曉得學生必須經過各種不同的學習階段，所以要用不同的教學內容與教學重點去適應不同的學習階段。在教學時，正如練習一般，要同時注重技巧及詮釋的平衡發展。太重視音樂的詮釋有時會忽略了技巧的訓練；同樣的，一直著重技巧的練習將使學生拙於表現音樂的美與想像」（註5）。

前一輩最偉大的小提琴老師兼樂譜編訂者卡爾・弗萊士先生說：「所有善於思考的教師都有責任普遍提高小提琴演奏者的藝術水準。……我們應該注意不要把過多的東西都看做天賦。音量和音色，弓法和指法技巧，敏銳的耳朵──所有這些都是後天可以獲得和加以改進的。……一個教師首先必須注意，在未能確實肯定一個學生的某種缺陷是根源於他的心理上的特殊原因以前，不要輕易便認為這個缺陷是天生的，是難以克服的」（註6）。

之所以不避抄書之嫌，大段引用中外大師對於老師的責任的論述，是因為我自知無法把一些有同感的意見，想法，說得像他們那樣精闢，準確，傳神，一針見血。不過，關於一個小提琴教師的責任，我從自己多年的教學實踐中，從一些成功與失敗的教學實例中，還是有一些看法和經驗，值得寫出來與同道師、生、友分享。

作為一個稱職的小提琴老師，主要有三方面的責任：

一、幫助學生在音樂上成長。曾經有一段時間，我認為學生的技術不好，老師要負百分之八十以上的責任，而學生的音樂不好，老師只要負百分之二十左右甚至完全不需要負責任。因為這

個觀念的偏差，我吃了不少苦頭，付出了相當大代價。由於這個觀念，有一段時間我上課便把幾乎全部時間都用在各種技巧練習上，連在上曲子時也是偏重在解決各種技巧障礙上。並非不重視音樂，而是認為聽唱片是學生要在家裡自己做的事，我已經把應該聽的唱片之曲目，作曲者，演奏者，唱片的發行公司與編號甚至連購買地方，都告訴學生了，責任已盡到，聽不聽是學生的事，與我無關了。其實，只要考慮到現在台灣各級學校音樂班學生的實際狀況，一般是學科壓力極大，連睡覺時間都不夠，便知道要他擠時間去多聽音樂，是很困難的。結果，部份學生學了相當長一段時間，由於音樂上沒有進步，技術的目的性不明確，整個演奏水準只是在原地打轉，無法更上一層樓。後來，我檢討自己，是否在觀念上，做法上有可以改進之處呢？於是，試採取一種前所未有的做法：對那些音樂感不好，不會自己主動聽唱片的學生（音樂感好壞幾乎與聽唱片多少成正比，少有例外），每堂課都抽出三，五分鐘來，讓其聽一首大師演奏的小品名曲，並且一定要邊聽邊看着譜打拍子，讓他（她）想像自己是個指揮，在指揮別人演奏譜上的音樂。有時，則除了指派小提琴功課外，特別指派聽唱片的功課，下一次上課時，要「考試」──說出所聽到音樂之曲名和作曲家姓名。有時，則播放不同演奏家演奏的同一首或同一段作品，要學生用心聆聽後，說出他們的演奏有何特點，有何不同之處。自從用了這個方法後，這些學生不但音樂感有顯著進步，連技巧方面也好教得多。這再次証實了涅高茲先生的名言──「天才人物的全部秘密在于：在他初次接觸琴鍵或以弓拉弦之前，音樂早已活生生地存在於他的腦中」（註7）。也証實了他的另一句名言──「目的愈是清楚，它就愈能確切地指明達到它的手段」（註8）。

不久前，我為了健康上的原因，去上了氣功大師尹振權先生的五堂中國內功課。他的健康全面觀是把人分為肉體、魂與靈三

個層次。肉體的成長與健康需要食物、營養、練功、休息。魂的健康與成長需要知識、道德、藝術、愛別人。靈的健康與成長需要宗教、聽道、讀經、祈禱、愛神。我雖然不是宗教徒，但覺得這樣分這樣講很有道理。如把小提琴的技術訓練比作人之肉體的話，那麼，音樂感就是人的魂，而對音樂意境及結構等的理解、感受就相似於人的靈了。最好的醫生不單止治人肉體之病，也治人靈魂之病。稱職的老師，也是不單止教技術，也要教音樂。音樂上健康成長了，技術的成長才有目的，有基礎，會更快更好更紮實。

二、幫助學生養成各種對的習慣。關於這一點，我想自引一段登載於《樂典》雜誌一九八六年八月號的文章來說明：

「鋼琴教學的一代宗師亨利・涅高茲有一句名言——教師的最大責任，是教會學生自己教自己（原文請看樂韻出版社翻版的「論鋼琴演奏藝術」一書）。此言確是一語講盡教學藝術的全部秘密，也揭示了教學藝術所能達到的最高境界。然而，筆者在自己的教學實踐中，卻發現在抵達此一境界之前，老師的最大責任是幫助學生養成各種對的習慣。習慣——這真是兩個包羅萬有，分量極重的字。世界上很多東西其實沒有太多道理可講，都是習慣而已。站得端正或東歪西倒是習慣，肌肉放鬆或緊張是習慣，聲音深透或浮淺是習慣，音準嚴格或馬虎是習慣，抖音是快慢平均、大小適中或是忽快忽慢，過大或過小是習慣。各種技巧的方法是合理或無理，亦是習慣，甚至音樂奏出來是像唱歌般自然優美或生硬，敲打，都是習慣。面對一個新來的，壞習慣一大堆的學生，做老師的，如不能用各種方法，幫助這個學生把壞習慣改變成好習慣，那是無法談得上教會學生自己教自己的。要改變學生的不良習慣，常常不能單靠講道理，而必須帶有某種強制性，甚至可用一些處罰手段。筆者曾接手教過一位習慣於不按譜上的節奏、音高、指法、弓法演奏的少年學生。講盡道理，毫無效果，到最

後只好出一招殺手鐧——每不按譜拉一個地方，罰她從自己的零用錢中拿出五元新台幣，捐給某殘障兒童基金會。一個月後，這個學生不照譜演奏的習慣幾乎完全改正過來。此法或不足取，但却效果奇佳，而且對各個方面都有利無害，所以寫下來，供同道參考。」

我在這裡所說的「習慣」，事實上包括所有基本技術範疇內的問題。換句話說，養成各種對的習慣，等於已初步掌握了各種最基本的小提琴技術，包括左右手的各種正確方法。對於一位新學生，特別是一位有一大堆壞毛病，壞習慣的學生，要做到這點，師生雙方都必須付出很大代價。時間長短則因人而異，有短至兩、三個月，有長至一兩年。而時間的長短與學生壞習慣的多少，深淺有時並不成正比，全看學生本人自我要求的高低與老師方法的高低而定。

三、培養學生獨立處理音樂與弓法指法的能力。對台灣地區的一般學生來說，這是相當困難的一項工作。其原因大概跟台灣從小學到大學都是填鴨式的教育方法為主有關。一般學生都習慣於死背試題答案，只要背書能力強，考試便得高分，離開了老師和現獲成答案，很簡單的問題也不知道怎麼解答。表現在音樂教學上，就是老師要一句一句教怎麼拉，要用那一種弓法，用那一部份弓，聲音的剛柔度要如何等等。一些在考試或比賽時拉得滿像樣的學生，如果給他一首程度並不高，但老師從未教過的曲子，就可能拉得一塌糊塗。這當然不是理想的教學結果。

小提琴的左右手技巧相比較，左手的技巧種類與變化比右手少得多。所以，獨立處理弓法的能力，通常需要優先全力培養。這方面，我所用的方法是先提綱挈領地要求學生，每個音符都要隨時問自己三個「什麼」——1.什麼弓法？2.什麼部位？3.什麼力度、速度、接觸點？然後，給學生一首音符不太困難的小曲，什麼都不跟他講，只要求他回去練時，每個音符都要問以上三個

「什麼」，並盡可能尋找出最好的答案。開始時，也許學生有很多「什麼」都沒有找對答案，這就需要一個一個地向他發問，盡可能啓發他自己找出正確答案。到他實在找不出答案時，才把答案告訴他，並向他解釋爲什麼是這種弓法而不是另一種弓法，爲什麼應該用這個部位而不是另一個部位，爲什麼是這個力度、速度、接觸點，而不是另一個力度、速度、接觸點。這樣的上課，開始時進度非常慢，也很累，所花的精神，時間比一句一句自己示範，學生跟着拉要多得多。可是，這是一種先苦後甜的教學法。通常，經過一段時間這樣教學，學生獨立處理弓法的能力都會大大提高，也會慢慢養成事事問「什麼」和「爲什麼」的思維習慣。還有一個功德無量的結果是讓學生習慣自己「負起責任」。只有這時，湼高茲先生所提出的最高教學目標——讓老師成爲學生所不需要的，才有可能達到。

另一種獨立能力——處理音樂，比較起方法來，又更抽象和困難一些。假如學生沒有聽過，奏過相當大量的各種不同時期，不同風格，不同作曲家的作品，又已在技巧上有相當獨立能力，音樂上的獨立能力是幾乎談不上的。但是，儘管如此，老師仍有責任盡早開始這方面的培養訓練工作。這方面我最常用的方法是要求學生每練一首樂曲之前，都向自己問兩個問題：1.這首曲子的「性格」是什麼？2.什麼速度最適合？「性格」這個詞是從戲劇、小說中借過來用的。幾乎找不到另一個詞像這個詞一樣，包含了所有我希望表達的意思。通常，我會稍爲向學生解釋一下爲什麼用「性格」這個詞而不用「表情」，「情緒」一類詞。因爲「性格」是指一個人內在的，本性的東西，它不大會一時三變。我們可以說某某人性格剛烈，某某人性格溫柔，某某人性格陰險。自然，我們也可以說某首樂曲性格厚重，某首樂曲性格柔美，某首樂曲性格活潑，某首樂曲性格粗獷。我們極少說到某首樂曲性格陰險，那大概是因爲音樂的本質是美，凡是醜惡的東西都不符合

音樂的本質本性。至於樂曲的速度，那是與「性格」密不可分的。「性格」對了，速度通常就不會離譜到那裡。一首樂曲的「性格」與速度弄對了，就像一座大廈有了堅固的地基和鋼樑，骨架就立住了。如「性格」與速度有偏差，或是全然不對，整個演奏一定立不住。所以，培養學生音樂上的獨立能力，最重要就是讓他們常常找對和抓住樂曲的「性格」與速度。其他細節都是錦上添花，都必須在「性格」與速度大體上正確的前提之下，才有意義和可能。

　　老師的責任當然遠遠不止於上述三方面。凡屬學生在學習過程中遇到的一切問題，老師都或多或少有責任幫助他解決。就筆者本身經歷過的說來，尚有在學生考試或比賽成績不好，甚至受到不公平待遇時，予以開導，化解其沮喪情緒或不平之氣；幫助學生學會購買樂譜、唱片；解答已在做老師的年長學生在他們的教學中遇到的各種問題；盡量引導學生培養起與音樂有關的其他姊妹藝術，如戲劇、文學、美術等的興趣；幫助要申請出國念書的學生寫推薦書；教導學生注重與同學、同行朋友及其他老師保持和諧，良好的人際關係等等。

　　講了這麼多關於老師責任的話，是否意味着我主張老師萬能，學生的什麼問題都能解決呢？當然不是。我曾經遇到過不止一位以為自己萬能的老師。他們的說話，給人一種「學生的什麼問題我都能解決」的印象。我個人認為這是不真實的。在我的教學經歷中，曾遇到過天份極高，但因少了刻苦精神而後來的成就與其天份完全不相稱的學生；也遇到過教了兩年，仍無法把第一把位的音拉得大致準確的學生；也曾遇到過基礎很差，條件亦不好，全靠過人的用功努力而學有所成，成為聯合管弦樂團團員的學生。總的說來，我相信「十笨九懶」這個說法──只要肯用功，基礎不好會變為基礎好，條件不好的不利因素會被慢慢克服。但是，一懶，就什麼希望都沒有了。最令人生氣、動怒、遺憾、失

望的就是這類懶的學生。如果學生又不聰明再加上懶，那教學必定以失敗告終，做老師的可是半點責任也沒有。

註釋

註 1：韓愈（768-824），唐宋古文八大家之首。該段論師道的名言出於「師說」一文。

註 2：亨利・涅高茲(Heinrich Neuhaus)，俄國最偉大的鋼琴老師。一代鋼琴大師李希特(S. Richter)，吉利爾斯(E. Gileis)等均出自其門下。

註 3：見亨利・涅高茲所著《論鋼琴表演藝術》一書中「教師與學生」一節。本文引自樂韻出版社之翻版版（原版爲大陸人民音樂出版社出版，譯者是汪啓璋和吳佩華）第 202 頁。

註 4：出處同上書，第 204 頁。

註 5：見格拉米恩著「小提琴演奏與教學法」一書最後一節「結論──給教師們」，林、陳譯本，全音版第 105 頁。

註 6：見卡爾・弗萊士著「小提琴演奏藝術」，馮譯本，「初版序」，第 4 頁。

註 7：亨利・涅高茲著《論鋼琴表演藝術》「代序」，樂韻版第 1 頁。

註 8：同上書，第 2 頁。

第一篇

基本姿勢

第一章
如何教握弓

　　時至今日，古老的德國與法比派握弓法已如卡爾・弗萊士先生八十年前所預言，早已被淘汰掉（註1），不大有人採用了。當今握弓法，大體上是俄羅斯派握弓法的一統天下。關於這種握弓法，卡爾・弗萊士先生「小提琴演奏藝術」一書的「持弓法」一章中（註2），格拉米恩先生在「小提琴演奏與教學原則」一書之「握弓」一章中（註3），有甚詳盡之說明和圖片，無需浪費筆墨。

　　有一點要特別提出來討論的是：弗萊士先生主張握弓時「拇指位於食指和中指之間」（註4），格拉米恩先生主張「拇指端輕觸中指，形成一圓圈（註5），究竟這兩位大師的主張，誰更有道理？

　　我個人是同意格拉米恩先生的主張。理由是：拇指與中指相對，一方面握弓時有了一個固定，穩妥的「握弓點」，只要這個「點」不變，其他手指不容易「走樣」。另一方面，根據槓桿原理，負責傳達力量（注意：是傳力，不是用力）的食指與握弓點距離稍遠，可收事半功倍之效。

　　為讓初學握弓的學生及要調整握弓姿勢的學生更容易明白和做到握弓的正確要求，我通常把這個過程分解為五個步驟：

　　一、右手自然下垂，放鬆，手指自然彎曲（圖1）。

　　二、把右手提起到胸前，掌心向左，拇指彎曲，指甲向上，拇指尖正對中指的中間關節（圖2）。格拉米恩先生主張拇指尖與

中指的第一關節相對（註4）。我個人覺得與第二關節相對，手握弓「深」一些，更省力。

三、把弓（開始時可先用一枝筆代替）正而直地放進拇指尖與中指的中間關節之中，並用這一點把弓穩穩地握住（圖3）。

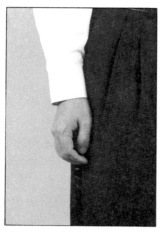

圖1　右手自然下垂、放鬆，
　　　手指自然彎曲。

圖2　掌心向左，拇指尖正對中指的第二關節。

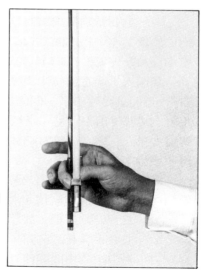

圖3　用拇指尖與中指第二關節
　　　把弓握住。

四、食指和無名指鈎住弓桿，小指尖彎曲地放在弓桿之上（圖
4）。

五、把掌心翻向下（圖5）。整個手的感覺是向左向下。

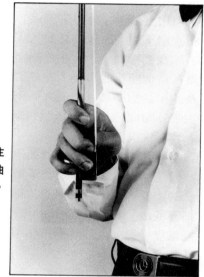

圖4　食指無名指勾住
　　　弓桿，小指彎曲
　　　地放在弓桿上。

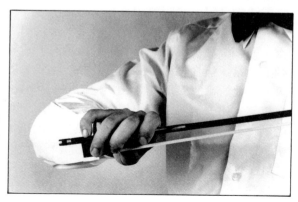

圖5　掌心翻向下，
整個手「向左、向下」。

把這握弓五步法反覆做若干次，通常學生便可以明白握弓的要點並做出正確的握弓姿勢。

最普遍而難改的握弓毛病是大拇指和小指過份僵直。凡拇指與小指僵直的學生，運弓必定緊、硬、不靈活。改進的途徑，除了可用上述的「握弓五步法」外，從道理上講明爲什麼握弓時手指宜彎不宜直，十分必要。

我們都知道，人在娘胎裡的姿勢是彎曲的，人死後才變得僵直。這個簡單的事實，隱藏了什麼道理呢？原來，彎曲是一種生長的，活的姿勢，而僵直是一個凝固的，死亡的姿勢。中國古人主張「睡如弓」，就是因爲彎著身體睡覺全身經脈血管比較暢通，人容易恢復精力（註7）。

對那些拇指、小指頑固僵直，怎麼改都改不過來的學生，在我對他「危言聳聽」地說了這番道理，並叫他不要擺出一付「死亡的姿勢」後，通常都能改正過來。另外，下文將會提到的「手指運弓法」，對過份僵硬的拇指、小指，也是一副「良藥」。只有把每隻手指，尤其是拇指和小指練得柔韌靈活，很多運弓的基本技巧才有可能學好。

筆者近年來，發明了一種「三指握弓法」（圖6、7）。以下是該方法的發現，發明經過及其理論說明：

幾百年來的正統握弓法，都是五指齊用，未見有人反對。一次，遇某位右手小指、無名指過份僵直的新學生，想盡辦法，叫她把小指、無名指改得圓些、軟些，均告失敗。我忍不住動了肝火，叫她乾脆把小指、無名指都離開弓桿，當作被「斬掉」，不存在算了。這一來，奇蹟出現：這位學生不但馬上改正了多年的老毛病，而且音質、音色突然好了很多。於是，我用同樣方法去要求有同樣毛病的學生，均是藥到病除，無一例外。再進一步，我把此方法教給一些並無握弓毛病，但聲音不夠深厚、集中、平均的學生。結果，這些學生都沒有多費力氣，便拉出了比以前更深、

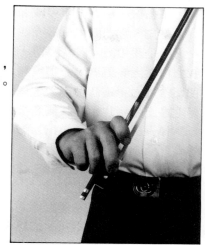

圖6　3指握弓法之一，
無名指和小指放在弓桿後面。

圖7　3指握弓法之二，
　　　無名指和小指放在弓桿之上。

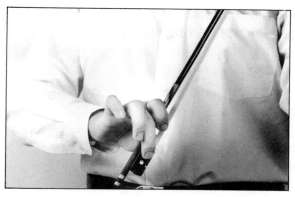

更集中、更平均的聲音。最近，我把這個三指握弓法用在一群初
學琴的小朋友身上，居然效果奇佳。歷來難教難學而又極易出偏
差的握弓法，居然變得不那麼難教難學，爲雙方節省了大量時間。
至此爲止，我肯定在上半弓用三指握弓法比用傳統的五指握弓法
科學、合理得多，應該在理論給予它全面解釋和讓它合法化。

三指握弓法在上半弓威力如此巨大，道理何在？

　　首先，它把原先分散在四隻手指上的力量集中到兩隻手指上（拇指是反用力，所以不算），這就像鐳射光，由於光束極度集中，威力自然大。再者，小指與無名指加在弓桿上的力，實際上是一種反作用力，這個力越大，傳到弦上的力就越小。很多人都不自覺地在上半弓也小指、無名指用力，這就把十分寶貴的力量白白抵銷掉一部份。不讓小指、無名指接觸弓桿，力量就百分之百都傳到琴弦上，自然威力大增。另外，把小指無名指拿起來，手掌手臂必須要更加向左扭轉。這大有利於把手臂之力直接傳到弓桿和弦。

　　俄羅斯派握弓法優於德國派與法比派握弓法之處，正是手臂向左扭轉。三指握弓法，顯然又比俄羅斯派握弓法進了一步。還有，由於不讓小指、無名指有用力、僵硬的機會，手腕會自然變得更鬆動、柔軟、靈活。不少原先手腕不夠鬆軟、靈動的學生，一改用三指握弓法，手腕便馬上變得鬆軟、靈動起來。

　　有以上這些優點，三指握弓法（注意：只用在上半弓）被廣泛承認、使用、傳播，應是可以預見之事。

　　結束本節前，筆者願向各位同道朋友特別推薦多年前由大陸書店發行，由伯克雷所著，李友石翻譯的「現代小提琴弓法」一書。該書在「執弓法」一章提到：「小指……在上半弓時是不需的，可以離開弓桿」（註8）。十五年前，我初閱此書，認為此說不妥，覺得小指應自始至終放在弓桿上，才是最正規的握弓法。十五年後，才體會到伯克雷先生實在是先知先覺。該書的譯文相當嚴謹、準確。可惜筆者對該書的作者和譯者都全無所知，無法多作介紹。

註釋

註 1：見卡爾‧弗萊士《小提琴演奏藝術》，馮譯本，黎明文化公司版，第 92 頁。

註 2：同上書，90 至 96 頁。

註 3：格拉米恩：「小提琴演奏與教學法」，林、陳譯本，全音版第 46 至 50 頁。

註 4：弗萊士：「小提琴演奏藝術，」馮譯本第 94 頁。

註 5：格拉米恩：「小提琴演奏與教學法」，林、陳譯本第 47 頁。

註 6：同上書，第 47 頁之第 20 號示範圖。

註 7：該理論可在不少中醫和中國武術，氣功的書中看到。筆者是從尹振權先生的演講中聽到該理論，並在個人實踐經驗中得到印證和好處，所以深表贊同。

註 8：伯克雷(Harold Berkley)著「The Modern Technique of Violin Bowing)，李友石譯，大陸書店民國五十五年出版。該段文字見於李譯本第 5 頁。

第二章
如何教站姿、坐姿

　　站與坐的姿勢，在小提琴演奏與教學中，是歷來都不大被重視，然而却是極其重要的部份。

　　先來檢討一下站的正確姿勢。

　　目前在全世界擁有最大數量小提琴學生的鈴木教學法，其站姿是右脚在後，左脚在前（見圖8）。這是一個絕對錯誤的姿勢。

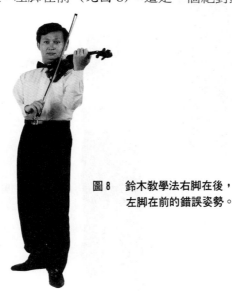

圖8　鈴木教學法右脚在後，
　　　左脚在前的錯誤姿勢。

它之所以錯誤，是用該姿勢演奏小提琴，全身的主要重量一定是落在右腿，變成右實左虛。右實左虛的壞處是右手的力量會自然地落在右面。我們知道，夾琴是夾在左面，而真正需要力量的也是左面。所以，一定要千方百計讓右手的力量傳到左面，才能發出深、鬆、宏亮而自然的聲音。如果把鈴木姿勢反過來，讓左腿在後，右腿在前（見圖9），或是用中國功夫「站樁」的姿勢，即兩腿與雙肩同寬度，平步（圖10），那才是正確的站立姿勢。

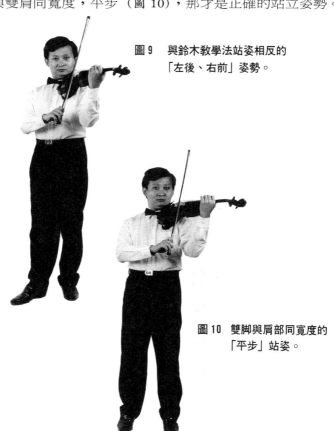

圖9　　與鈴木教學法站姿相反的
　　　　「左後、右前」姿勢。

圖10　雙腳與肩部同寬度的
　　　　「平步」站姿。

如何教這個姿勢？

對年紀稍大，理解力和自我要求較高的學生，只要把什麼樣的姿勢最正確講清楚即可。對年紀較小或是不大有自我要求的學生，最簡單有效的方法是給他做一塊「站板」或「站紙」。方法是找一塊硬紙板或木板，在上面畫上兩只相距約十五公分的平步腳印即成。讓學生每次一拉小提琴，就先站好在腳印之內，幾個星期之內，學生便會養成正確的站姿習慣。

以上是下半身的站姿方法，比較簡單。比較麻煩的是上半身。

一般初學者在夾起琴後，上半身都會肚子挺出來，姿勢很難看（圖 11）。怎麼辦？

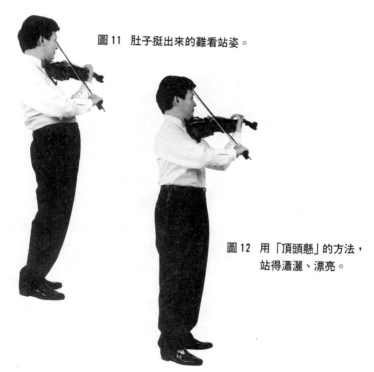

圖 11 肚子挺出來的難看站姿。

圖 12 用「頂頭懸」的方法，
站得瀟灑、漂亮。

以前我是叫學生「挺胸收腹」，可是效果並不理想。後來，跟太極拳大師呂陽明老師學了一點太極拳入門功夫，叫做「頂頭懸」，把它用來改正學生「挺肚子」的毛病，效果甚佳。方法是：讓學生盡量把頭向上「拉」，好像有人抓住他的頭髮，把他提起來一樣。這招「頂頭懸」功夫，功效很神奇，只要一使出來，學生挺出來的肚子便會馬上收進去，姿勢變得瀟灑、漂亮（圖 12）。

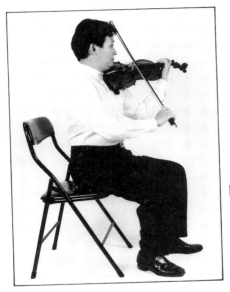

圖 13　正確的坐姿。

　　站姿做對了，坐姿便比較簡單。要特別注意的有兩點。一是勿靠背，盡量坐得出去些。二是兩腿盡量保持 90 度角，距離略比雙肩寬一些（圖 13）。千萬不要一腿或兩腿伸直（圖 14），也不要過份彎曲（圖 15）。
　　筆者在《小提琴基本功夫十八招》（見「談琴論樂」一書，大呂出版社，民國 75 年初版）中，把站姿、坐姿叫做「中流砥柱」，附有說明圖片，可以參考。

李自立，賀懋中編著的《少年兒童小提琴教程》（大陸上海音樂出版社 1993 年初版），在「持琴操」一節，對站姿有如下說明：「身體正立，雙腿站好同肩寬，雙眼平視正前方，雙肩放鬆，呼吸自如。左手持琴頸，琴面朝前，將提琴置於胸前。」所附示範圖片姿勢自然，正確，可作參考。

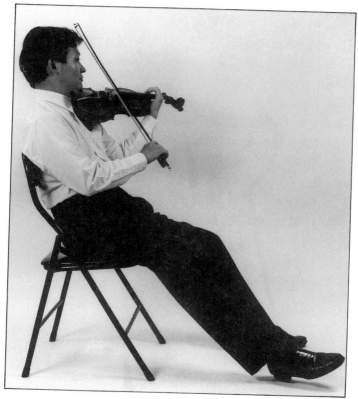

圖 14 兩腿伸直的難看坐姿。

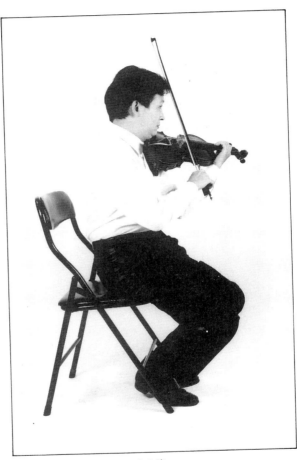

圖 15　兩腿過份彎曲的不良坐姿。

第三章
如何教夾琴

　　中國古語說：「欲善其功，先利其器」。在討論如何教夾琴之前，一定要先討論一下肩墊的使用問題。

　　時至今日，仍然有不少老師一概反對學生使用肩墊，甚至像艾薩克·史坦恩（Isacc Stern）那樣有很大影響力的一代演奏大師也持此說（註1）。林昭亮、胡乃元兩位傑出的中國小提琴家，雖未聽見他們公開反對使用肩墊，但由於他們本人不使用肩墊，所以對不少中國學生也造成一些影響和困擾。

　　其實，弗萊士和格拉米恩兩位大宗師，早就對此作過論述。

　　弗萊士說：「琴邊的厚度只有2或3厘米，而下顎與鎖骨的距離要長達4至8厘米。針對這種情況，我們只有兩種辦法，或是將肩部聳起，或是用一塊小的肩墊把空處填滿。……然而，絕不應用聳肩的辦法，因為聳肩會使肌肉緊張，結果一定會對整個左手技巧起不良影響。在這種情形下，頸長的人只好採用壞處較少的加肩墊的辦法了（註2）。」

　　格拉米恩說：「對於一個脖子長的小提琴家而言，使用肩墊是再聰明不過了（註3）。」

　　我個人對於不分青紅皂白，不看學生脖子長短而籠統反對學生用肩墊的人，到了深痛惡絕的程度。原因之一是我曾教過一位非常優秀的學生，這位學生的優秀程度，讓蘇正途教授說：「這

樣的學生，一輩子碰到一個，就很幸運了。」一代名師戈英格爾（Joseph Gingold）聽了這位學生的演奏後，立即收為入室弟子。可是某年暑假，她在美國參加某音樂營時，却硬被該音樂營的主持人強逼不准用肩墊。結果她得了極嚴重的背痛症，一段時間完全不能拉琴。後來訪遍名醫，又完全不拉琴相當長時間，才能勉強從新拉琴，這個教訓慘痛之極。庸師害學生，真不亞於庸醫醫死人。

所以，對於一般不是脖子特別短的人，使用肩墊是一件不必討論，無需懷疑之事。為師者要特別留意之事是：所用肩墊的高度、角度是否與學生的身體完全吻合。如不完全吻合，要隨時注意幫助學生做調整。特別是對小孩子，每隔一段時間，就要幫其檢查和調整一次肩墊的高度和角度。因為小孩子長得很快，如不隨時作調整，很可能原先適合的高度、角度就會變成不合適。

對初學琴的學生，把夾琴過程分解為如下口訣口令式的五個步驟，易教易學，效果很好。

一、左手自然垂下，放鬆，手指自然彎曲。

二、用右手把琴放在左肩上。琴的方向在左與正前方之間，約四十五度角。可以左右前後移動一下，找到最舒服、最適當的放琴點。切勿聳肩（圖16）。

圖16　肩部下沉，用右手把琴放在左肩最適合的地方。

三、把頭向左輕輕一側，像睡覺一樣把琴當成枕頭，自然地把琴夾住。另一種方法是輕輕一點頭，用下巴把琴夾住（圖 17）。

　　四、雙手抱在胸前，身體左右搖動數下（圖 18）。

　　五、把左手提起來，前後動幾下，左右動幾下。

　　可以把這個「夾琴五步驟」反複做若干次。如果有兩個或兩個以上的學生一起上課，可以在做第 4 個步驟時，讓小孩子互相比賽，看誰可以夾琴夾得久些。注意不宜一下子讓小孩子夾太久，以開始時約二十秒，後來慢慢增加到一分鐘為適合。

圖 17　輕輕一點頭，把琴夾住。

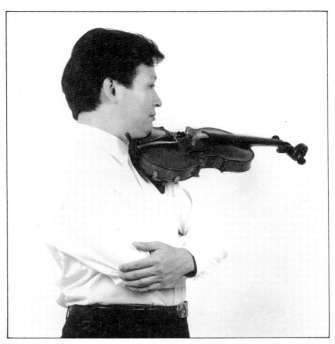

圖 18　夾住琴後，雙手抱在胸前，隨意搖動或走動。

註釋

註 1 ：筆者在「史坦恩先生講習會和演奏會觀後記」一文中（見
　　　《談琴論樂》一書，91 至 96 頁），對此有詳實記載，請參
　　　閱。

註 2 ：見弗萊士著「小提琴演奏藝術」馮譯本，第 12 至 13 頁。

註 3 ：見格拉米恩著「小提琴演奏與教學法」林、陳譯本，第 13
　　　頁。

第四章
如何教左手姿勢與手型

這部份內容，可以分成手臂、手掌和手指兩個部份。

先討論手臂手掌部份。

小提琴演奏的姿勢和方法，充滿了反自然的東西。直線運弓一例，左手臂的基本姿勢是一例。凡反自然的東西，學起來特別困難，教起來要特別講究方法。

用最精練的語言來描述左手手臂手掌的姿勢，可以用如下八個字：**手肘向右，手掌向左。**

為化難為易，最好先讓學生不夾琴，單獨練這個反自然而彆扭的「手肘向右，手掌向左」的姿勢。

方法是：

一、把左手向前伸直，手掌向上。

二、手肘向右轉，手掌向左轉。這時，手臂會自然從直變彎（圖 19）。

三、開始數一、二、三、四……。數到約二十（速度大約每秒鐘一下），便讓學生把手放下來。休息一會兒。

把這三個步驟重複做若干次。等學生已稍為習慣了這個又苦又累人的動作，便小功告成，可以進入學習手指、手掌、手腕的姿勢。

手腕和手掌姿勢比較簡單。手腕——保持平，不凸也不凹；

手掌——稍向左轉，便可。

　　手指部份比較複雜，包括食指的高、低、前、後位置；拇指的上、下、前、後位置；拇指指根關節的進、出狀態，2、3、4指的按弦姿勢等。

圖 19　手肘向右轉，手掌向左轉。

　　以上所提到這麼多項因素，第一位重要的是食指的位置。食指位置弄對了，其他東西就容易，食指位置有偏差，其他東西就如無主孤魂，無所歸屬。為減低入門階段的難度，最好先在指板上給第一把位的四個音（以 E 弦為基準，分別是 ♯ F、♯ G、A、B) 準確地貼上音位線，等學生對整個第一把位的音都很熟悉，手型也穩定正確後，才把音位線拿掉。

　　仍然用分解步驟法來教學：

　　一、手掌伸直，虎口張開。

　　二、食指對準第一條音位線，食指的高度以第三條關節線與琴弦相對為準。虎口輕輕與琴頸相碰（圖 20）。最常見的毛病是指根關節太低，虎口離開了琴頸（圖 21）。

圖20　食指第三關節線與指板
　　　面平，虎口輕碰琴頸。

圖21　食指位置太低，
　　　虎口離開了琴頸的
　　　錯誤姿勢。

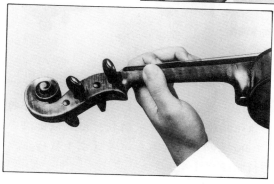

圖22　拇指的正確姿勢
　　　與位置。

三、拇指與食指的第一關節相對。拇指的高度一般人大約是高出指板約 1 公分。虎口的底部與琴頸之間要留有約 3 公分的空間（圖 22）。拇指千萬勿高出指板太多，變成拇指根關節碰到琴頸（圖 23）。

　　四、把 1、2、3、4、指，分別按在四條音位線上。只要食指和拇指的位置放對了，2、3、4 指的姿勢便不容易有大錯。每隻手指都放好後，手指的第二關節會自然向琴頸方向伸移，形成一個食指如鳥頭，拇指與 2、3、4 指如鳥的雙翼的所謂「鳥」的姿勢（圖 24），（註 1）。

　　把以上四個步驟反複做若干次。在起步階段，讓學生每次拿起琴時，都複習一下這個「持琴四步曲」，將大有助於在最短時間內，建立起穩固的左手正確姿勢與習慣。

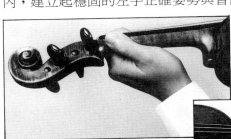

圖 23　拇指根碰到琴頸的
　　　　錯誤姿勢。

圖 24　食指仰向琴頭後，
左手成「鳥」形的姿勢。

註釋

註 1：「左手如鳥」的說法，筆者第一次見到是在丁芷諾編著的
　　　《小提琴基本功強化訓練教材》中，該教材由大陸上海音
　　　樂出版社出版，1990 年初版。請參看該書「左手技巧」部
　　　份的第一章「手指訓練與手型」。

第二篇

右　手

第一章
如何教發音與放鬆

　　發音與放鬆，是小提琴右手技巧中第一位重要的問題。不知什麼原因，對於這個頭等重要的問題，歷來有關小提琴的教材和專著，都不大講到，甚至連提都不提，這些教材和專著，包括 Kayser 36 首練習曲作品 20 號，Mazas 特殊練習曲與華麗練習曲作品 36 號，Kreutzer 42 首練習曲，Dont 24 首練習曲與隨想曲作品 35 號，Rode 24 首隨想曲，GAVINIES 24 首練習曲，以及前面章節曾多次提到和引用其內文的 Carl Flesch 的「小提演奏藝術」，Galamian 的「小提琴演奏與教學法」，Berkley 的「現代小提琴弓法」等。連俄國的小提琴名教授莫斯特拉斯所著的「小提琴演奏藝術的力度」一書（註 1），也沒有提到發音方法和放鬆問題。這真是一件不可思議之怪事。

　　筆者在學小提琴的過程中，曾經歷過漫長的因為發音方法不對，不管如何苦練始終拉不出好聽聲音的痛苦時期。後來有幸遇到馬科夫（Albert Markov）先生（註 2），他把我當作從零開始的學生，重新教我發音和用力的方法，把我近二十年的老毛病完全改過來，我才能拉出毫不費力而又深、又鬆的聲音。這種情形，就像一個聲樂學生，開始時不會用氣來唱歌，只靠用喉嚨死憋，聲音又緊、又難聽，直到有一天，遇到真正懂得美聲唱法的老師，把他原有的功夫全部廢去，重新教他用橫隔膜呼吸法，用頭腔和

全身來共鳴，把聲帶完全放鬆，他才唱出了又好聽又輕鬆，可以隨心所欲地高、低、長、短、強、弱的歌聲。靠著馬科夫先生的所教，這十多年來，我也幫助過不少學生從「死憋唱法」改為「美聲唱法」。有不少學生學了這些方法後，不但聲音有根本性改善，拉起琴來毫不費力，連一些多年的腰痛、背痛、手痛病，也跟著不藥而癒。

三年前，筆者正式拜在呂陽明老師門下學氣功太極拳（註3）。幾年下來，太極拳沒有真正學到，但是學了不少如何放鬆全身，如何把氣與力沉到腳底，再從腳底傳上來的「借力」功夫。這些功夫，對於我的小提琴演奏和教學，也有不少助益。

本著取諸於人，還諸於人，好東西與他人分享的原則，現在把這些方法寫出來。有一部份曾在《小提琴教學文集》和《談琴論樂》二書中提到過。為了論述的完整，可能會有重複。凡重複提到的東西，必定特別重要。這一點，敬請讀者留意。

以下轉入正題。

面對一個手臂僵硬，聲音或硬或浮的學生，從那一點開始教起呢？

答案是：**先辨是非。**

這個是非，包括讓他知道和能夠分辨世界上有兩種基本不同的聲音和方法。一種是深而鬆的聲音，不用力而有力的方法。另一種是淺而硬的聲音，用了力卻不夠力的方法。

要幫助學生辨此是非，前提當然是老師本身要明白是非，並且能夠隨時示範這兩種截然不同的聲音與方法。

以筆者所知，目前在全世界範圍內，深明此是非並能做示範的老師，比例並不多。這是國內小提琴教育界，可以大幅度提高水準的一個空間。以下論述，均假設老師本身已經明是非和能示範。假如老師尚未明是非又不能示範，則老師有必要先當學生，然後再當老師。

學生能分辨出這兩種聲音與方法的不同後，再下來的步驟是讓他體會「不用力而有力」，亦即自然力量的使用。方法是：

　　讓學生把右手自然垂下，完全放鬆，像睡著了或「死掉」一樣。然後托起他的手臂，問他：「你有沒有重量放在我的手上？」如果他的肩部仍然保持放鬆的感覺，必定回答：「有」。如果他的肩部已經緊起來，便要從頭再來過，直到他整個右手的自然重量都放在老師的手上，很確定地回答「有」，然後再問他：「你有沒有在用力？」回答當然是「沒有」。這時候，學生應該已經體會到「不用力而有力」是怎麼回事。然後叫他：「現在，把你剛才放在我手上的力，改為放在弓上。」這時候可能出現兩種不同情形。悟性特別高的學生，可能馬上就把整隻手臂的力量都放在弓上，讓弓變得很沉重（標誌是在中弓時，弓桿與弓毛完全貼在一起）。這時，只要叫他把觸弦點移近琴橋（因為只有弓毛靠近橋，琴弦才能承受如此沉重的力量），便大功告成。然而，一般的學生很可能你叫他把力量放在弓上，他的力量卻不知道在什麼地方消失掉，完全傳不到弓上去。這時，便需要教他如何「傳」力。

　　教「傳力」，有幾個方法可以用。

　　方法一：找一面牆，把全身力量通過右手臂，「傳」到牆上。人要略向牆傾斜，感覺是整個人的力量都「靠」到牆上（圖 25）。

　　方法二：由老師用雙手把弓抓緊。讓學生伸出食指和中指，把手臂「掛」在弓上，有如猴子抓住樹枝，盪來盪去。這時，整隻手臂的力量，都一定墜到弓上（圖 26）。

　　方法三：老師擺一個「站樁」的姿勢，讓學生在後面用右手出力「推」。推的力量要源源不絕，不能忽大忽小，不能中斷。等學生體會到這種力量從肩臂部源源不絕推出的感覺後，叫他改為用這種力量去推弓，運弓。

　　等學生學會「傳力」後，便可進入第二階段——把「不用力而有力」的方法運用到實際演奏中去。

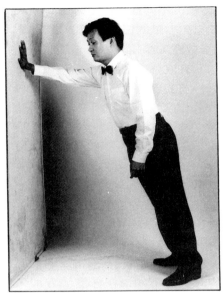

圖 25 把全身的力量「傳」到牆上。

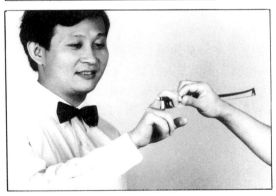

圖 26 用食指與中指，
把手臂「掛」在弓上。

　　第二階段的學習，又可分爲兩步。

　　第一步是只拉中弓。方法是弓先放在弦上，不移動，使用「墜」
或「傳」力法，把整隻右手的自然重量都放在弓上。這時，弓桿

必然貼到弓毛，這代表力量已經傳「到」了。在這基礎上，配合以適當的觸弦點和運弓速度，拉奏如 Kayser 練習曲第一課或 Kreutzer 練習曲第二課之類單一節奏的東西。由於右手放鬆後，自然墜力非常之大，如果觸弦點不靠近橋，聲音會「死掉」，非常難聽。這時不必害怕，只要稍微靠近橋或把運弓速度加快，便會產生深、寬、透、亮的聲音。

第二步是選一首以全弓為主，慢速，聲音要求寬厚的曲子，例如韓德爾的第 4 號奏鳴曲第一樂章，或 Leclair 的 D 大調奏鳴曲第一樂章，用盡量慢的速度，盡量深鬆的聲音來演奏，務求低音厚，中音深、高音亮。每一個音，每一秒鐘都要檢查，看肩膀是否完全放鬆，聲音是否又深又鬆。

有些身體特別瘦小的學生，即使手臂已經放鬆，但到了聲音需要特別深透、強烈的段落時，力度仍嫌不足。怎麼辦？是否便要加上人為的壓力？

正確的答案是：**「不需要，要借力。」**

向那裡「借」？向背借、向腰借、向胯借、向腿借、向地借。

如何借法？方法很簡單，只要全身下沉約三寸，背、腰、胯、腿、地，就會有源源不絕，無窮無盡的力借給你。這是借了不必還，越借越多，不借白不借的力。

這不是天方夜譚，而是人人可以隨時實驗、證明的事。

為什麼鄭京和與 Gidon Kremer 每拉到強烈的段落時，就全身下蹲？為什麼這兩人都那麼瘦小，拉起琴來却勁道十足，不輸給任何大塊頭的演奏家？秘密就在此！他們懂得借力！

他們是先知先覺，筆者是後知後覺。如果不是跟了呂明陽老師學氣功，從太極拳的原理悟出這招「借地之力」，可能永遠也參不透鄭京和與 Gidon Kremer 的演奏秘密。

深願多些中國弦樂同行，看了筆者這段「揭秘文」後，拉起琴來，更加輕鬆，聲音更加漂亮。

註釋

註 1：莫斯特拉斯，曾任莫斯科音樂院管弦系主任，小提琴演奏理論著述甚多。這本「小提琴演奏藝術的力度」，由毛宇寬先生翻譯成中文。筆者手上這一本，是香港的南通圖書公司翻印，由毛宇寬先生在香港購得，親筆贈給筆者。

註 2：阿爾伯特·馬科夫(Albert Markov)先生，比利時伊利沙白女王小提琴比賽金牌得主，原莫斯科音樂學院教授，師從Yankolevich。現執教於紐約曼哈頓音樂學院。著有「Violin Technique」一巨冊。演奏、教學、作曲三方面均有傑出成就。其小提琴協奏曲「中國」，已由上揚公司出版CD唱片。

註 3：呂明陽先生，氣功太極拳師承鄭曼青先生晚年的入室弟子吳國忠先生。從鄭先生到吳先生到呂先生，在武功方面，都有在一招之內，把任何門派的高手震飛出去的本事。在藝文方面，鄭先生的書畫堪稱一絕；吳先生有多本氣功，太極拳論著；呂先生則中醫、命理、風水、易經四門皆精，且對音樂亦有相當深造詣；可謂三代均文武全才。

第二章
如何教最基本弓法

　　整個小提琴演奏的運弓技巧中，弓的四個部位——中上弓、中下弓、弓尖、弓根的分弓，好比四個橋墩，全弓則好比一座橋，是所有弓法的基礎，可稱之爲基本弓法或最重要弓法。

　　爲什麽把弓分成四個部位而不是兩個，三個，或六個部位？

　　主要原因是這四個部位，除了中上弓與中下弓演奏方法大體相同外，各個部位都剛好要求右手有一個與別不同的動作部位。例如，中上弓的動作部位是手腕加前臂，弓尖的動作部位是大臂加前臂，弓根的動作是手指，手腕加大臂。如果只分兩個或三個部位，右手的動作變得太複雜，不容易學；如果分六個或八個部位，則學起來太繁瑣而重複，沒有必要。

　　以下分別論之：

第一節　中上弓

　　小提琴很多技巧和動作都很複雜。爲了學者好學，教者好教，常常需要把它分解爲比較單純的動作。等各個單純的動作都做好了，再把它們整合起來，成爲一個完整的東西。我們將用此原理來教中上弓。

　　先讓學生不持琴，不握弓，空手練習手腕帶前臂的動作。方法是抬起右手，用左手抓住右手的食指中指，右前臂向內旋轉。

（圖 27）然後，以右腕為主動，帶前臂向下（圖 28），再次以手腕為主動，帶前臂向上（圖 29）。嚴格說來，這個動作的方向並不是純粹上下，而是同時有左右。把這個動作反複做若干次。然後，左手放開，讓右手繼續做同樣動作。

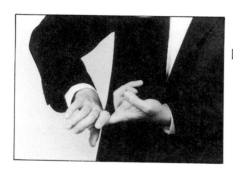

圖27　左手抓住右手食指中指，右前臂向內旋轉。

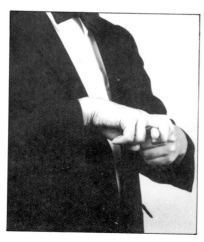

圖28　右腕主動，帶前臂向下。

圖29　右腕主動，帶前臂向上。

以上動作做純熟後，再用空弦練中上弓。先練 E 弦，讓右臂自然下沉到最低的位置。注意兩大問題。一是勿讓大臂前後動，也勿讓手指參與動作。二是弓的部位要絕對準確，不要超過，也不要拉不足。

以上要求做到後，便可以進一步要求發音方法正確和聲音漂亮。這部份方法要領已在上一節討論過，此處不重複。

等空弦拉好後，便可以用一首單純 8 分音符的練習曲來練。我個人較喜歡用 Kayser 練習曲 OP.20 第一課的前 4 小節作爲練習材料。因爲它從 E 弦的空弦開始，四根弦都有用到，不算太複雜。筆者特意把 4 指都改爲空弦，是遵循「凡右手難，左手盡量易；凡左手難，右手盡量易」之學習原則。

譜例 1　Kayser 練習曲 OP.20 第一課 1-5 小節

不過，「條條大路通羅馬」，用什麼材料來練習不是頂重要。最重要的是：一、手的動作部位正確。二、弓的部位正確。三、用力方法正確，聲音漂亮。聲音漂亮的標準是深、鬆、乾淨、平均。

如果學生第一，二點都做到，可是第三點怎麼做都做不好，可以試用三指握弓法。這一招很神奇，很可能帶給老師和學生料想不到的好效果。

第二節　弓尖

弓尖與弓根，聲音的要求與弓的部位要嚴格這兩點，與中上弓完全一樣。眞正不同和要詳加討論的，是手的動作部位。

如果我們用最自然的動作來揮動右手，它必然是一種⌒型的弧線動作。如果我們用這個動作來運弓，就很慘，拉到弓尖時

弓毛一定滑到指板上去，聲音會「浮」，會「垮」，根本「立」不住。

　　怎麼辦？唯一的方法是反其道而行之——來一個＼型的反弧圈動作。這個＼型的反弧圈動作，剛好抵消了⌒型的自然弧圈動作，變成一條——型的直線。這是把弓尖分弓拉好的秘密，也是把弓拉直的秘密。

　　讓我們先不要琴和弓，空手練一下這個動作：把右手抬起來，手肘約成 120 度角。前臂向右伸的同時，大臂向前推；前臂回原位時，大臂往後退。做這個動作的成敗關鍵是肩部的肌肉要完全放鬆，讓大臂可以毫無障礙地前後移動。

　　這個動作做純熟後，便在琴上練弓尖的空弦。大多數學生在空手時都可以把這個動作做正確，可是一夾起琴，握起弓，不少學生的神經和肩部就會緊張起來，怎麼做也無法做對。究其原因，一是這個動作反自然，難度大，二是握弓之後右手太緊張。在此種情形下，老師一定要用最大的耐心，最平靜的情緒，最慢的速度，幫助學生把此難關攻克。如此關久攻不下，千萬勿忘記可以使出三指握弓法這一救命絕招。

　　在《小提琴基本功夫十八招》中，我把弓尖的正確拉法取名「靈蛇吐信」（圖 30）。靠着這一招，我曾幫助過多位以前弓從來拉不直，一到弓尖弓就滑到指板上去的學生，變爲弓運得又直又漂亮。在教初學琴的小朋友時，盡早教他們這一招，讓他們一開始就習慣把弓拉直，甚有必要。

　　練習材料，最好與中上弓相同。這樣，學生不必同時既要顧及難度這麼大的右手，還要去應付不熟悉的音符，較易收到事半功倍之效。

第三節　中下弓

　　中下弓的右手動作部位，與中上弓基本一樣，所以此處從略。

快速的中下弓分弓，很容易犯的毛病是大臂參與動作。要改正此毛病，一個極有效而簡單的辦法是找一面牆，讓大臂完全貼住牆來練習（圖 31）。此法對中上弓有同樣毛病的學生，亦完全適用。

圖 30　「靈蛇吐信」──右手
　　　　在最弓尖時的姿勢。

圖 31　用大臂靠牆的方法
　　　　練中弓分弓。

第四節　弓根

　　弓根的手部動作最複雜，包括手指、手腕、大臂。手腕動作我們在中上弓已討論過。大臂動作是自然的，不必特別學，只要注意如何應用。眞正要學的是手指動作。

　　下面是訓練手指動作的兩個步驟：

　　第一步，不用琴和弓，請學生伸出左掌，掌心向上，右手拇指伸直，把拇指尖抵住左掌心，（圖 32）。然後，右拇指的第一關節向下彎曲（圖 33）。把這個右拇指直——彎——直——彎的動作，反複做若干次。拇指做會後，換成小指放在左掌心，把直——彎——直——彎的動作做若干次。拇指小指分別練過後，把拇指尖到小指尖一起放在掌心，先直（圖 34），後彎（圖 35），反複做若干次。

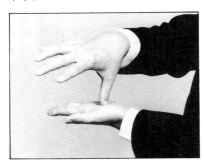

圖 32　右拇指伸直，
　　　　指尖抵住左掌心。

圖 33　拇指尖彎曲。

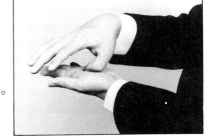

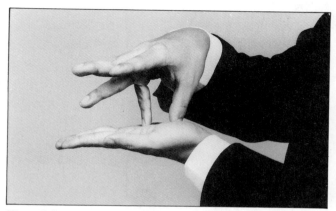

圖34 拇指小指一起直。

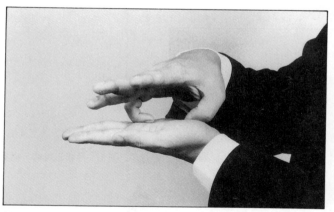

圖35 拇指小指一起彎。

　　第二步，左手抓穩弓，右手握好弓，把剛才學過的動作用上去。往右下時，拇指和小指彎；往左上時，拇指和小指直（圖36、37）。

圖 36　弓根下弓時，拇指小指彎。

圖 37　弓根上弓時，拇指小指直。

　　以上的動作，我們簡稱之爲下彎上直，只在弓根部份使用。

　　手指動作學會後，便可在琴上實際使用弓根。由於 E 弦位置最低，在不習慣靠略提手腕來避開右面 f 孔旁邊的琴「角」之前，拉弓根很容易手部碰到琴角。所以，初學弓根，最好避開 E 弦，先在 A 弦或 D 弦練習。

大臂的動作，在弓根時是自然的，下弓時向後退，上弓時往前推。為避免與弓尖動作相混淆，在琴上練之前，可以先空手練幾下這個「下退上進」（與弓尖的「下進上退」剛好相反）的動作。

手腕動作是「下凹上凸」。為了放鬆的緣故，亦有必要先空手做幾下這個動作。

現在，一切已就緒，我們要來個小整合，把手指、手腕、大臂的動作一起用上，在Ａ弦上練習弓根的空弦。

最理想的情形當然是學生一拉便全部動作都對。可是，實際上這種情形機會不大。多數情形都是在開始時顧此失彼，顧得了手指忘記了手腕，顧得了手腕大臂卻動錯方向。需要經過一段時間練習和糾正，三個動作才會協調起來，拉出漂亮的弓根分弓。

弓運到弓根時，重量大增，需要靠小指加在弓桿上的反作用力，把弓的重量減輕，以求得平衡音量和漂亮音色。因此，如何訓練右手拇指小指的靈活與韌力，是十分重要之事。

第五節　幾種手指運弓動作

筆者曾寫過一篇從未發表的文章，叫做「五種手指運弓動作說明」。其中第一種動作就是上面提到的「下彎上直」的弓根換弓動作。為免重複，在此略去。另外四種手指運弓動作均極有使用與練習價值，所以把它們一併照錄在這裡：

1. 左右方向的手指運弓動作

這是最重要，最困難的右手技巧之一，可以練出右手手指的動、鬆、強、柔、韌。練成後，手對弓的控制力會大大加強。這個動作與弓根換弓的手指動作相反：拇指小指下弓時向右伸直，上弓時向左彎曲，簡稱下直上彎。

分以下步驟練：

a. 右掌心向上，空手單獨練拇指第一、二關節的左右伸縮。

b. 右掌心向上，空手同時練拇指，小指第一、二關節的左右

伸縮。手腕要放鬆，隨着手指左右動。

　　c.右掌心向上，握住弓，練拇指小指的左右伸縮（圖 38、39）。

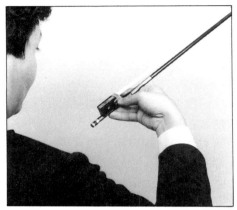

圖 38　左右方向的手指運弓Ａ：
　　　　拇指小指伸直。

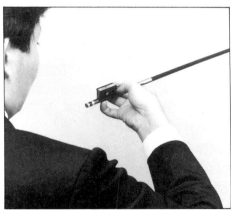

圖 39　左右方向的手指運弓Ｂ：
　　　　拇指小指彎曲。

　　d.握弓，掌心向下，用左手拇指與中指做一「吊環」吊住弓桿，讓右手小指在沒有重力負擔的情形下，練左右伸縮。

　　e.取消左手的「吊環」，做相同練習。這時，右手小指的負擔極重，很容易滑離弓桿；弓桿的運動方向也很容易「出軌」，變成

前後、或上下動。前者的解決之道是把小指尖從弓桿的上方移到內側。後者的解決之道是一「出軌」，馬上恢復用「吊環」。要通過 4-8 週每天不間斷的練習，能連續做 50 下，小指不滑掉，手指不酸、痛，弓桿運動方向不「出軌」，便小功告成。

f. 用最弓根的約兩寸弓毛，練每音三下的極快速分弓，把以上動作用上去。

為便於練習，可用一二，一二作口令，一代表伸，二代表縮。這個方法在將來學抖音時也極有用。

左右方向的手指運弓動作，除了能練出手指對弓的控制力外，對於擊弓，連續下弓的和弦，弓根的快速分弓等，均有重要好處，務必教好學好。

2. 控制弓桿角度變化的手指動作

當需要改變弓桿角度時，如不懂得使用拇指第一關節細微的伸縮動作，便非用手腕不可。一用手腕，便破壞了前臂平正，弓桿高度上下弓基本一樣的原則。所以，一定要練習姆指第一關節能伸縮自如，彎直隨意，並利用這個動作來調節弓桿角度的變化。

3. 控制弓桿方向變化的手指動作

拉奏弓根時，弓尖很容易偏向後方，造成弓不直（與琴橋不平行）。這時，最簡單的調整方法是小指尖往後縮，把弓根略拉向後。這個微小的弓根拉後動作，便造成弓尖大幅度向前擺動。此原理與船舵輕微擺動，便改變整條船的前進方向相同。

4. 控制弓根高度變化的手指動作

在演奏擊弓時，常常需要改變弓桿離弦的高度。這時，最簡單有效的方法是，欲弓桿高，小指壓低；欲弓桿低，小指抬起。

第六節　全弓

四個橋墩建好後，要建橋就不是難事。同理，四個部位的分弓拉好後，要拉全弓也不難。

對初學者來說，要拉好全弓的最大困難，一是把弓拉直。二是從弓根到弓尖，音量音質完全一樣。

　　在討論弓尖的拉法時，我們已經提到手的自然擺動，會產生一條弧圈型的線。必須用反自然的擺動，產生一條反弧圈型的線，然後才能出現直線運弓。

　　下面這個屬筆者首創之直線運弓原理圖，相信對解決把弓拉直這一難題，會有很大幫助。

直線運弓原理圖

說明：1.是手的自然擺動所產生的自然弧線。

　　　　2.是必須使用的反弧線。

　　　　3.是反弧線抵消掉自然弧線後所產生的直線運動。

　　每當學生的弓拉不直，就讓他在紙上來回畫幾條反弧線。這是筆者專治弓不直毛病的獨門秘方，保證藥到病除。

　　至於如何治音量不平均，音質不統一之病，因為病因不是單一因素，藥方也就不能只有一條。一般說來，耳朵對聲音不夠敏感（這是絕對可以通過訓練來改善的）；弓毛與弦的接觸點不能自始至終保持不變；右手肌肉僵硬；不懂得在弓尖時要多傳力到弓上；弓根時不會用小指加反作用力以抵消過重的力量等，都會造成聲音不平均。在實際教學中，老師要隨時留意分析學生的存在

問題，找出根源在那裡，然後對症下藥。

第七節　長短短混合弓

在小提琴的基本弓法中，三個部位（上半、下半、全弓）的長短短混合弓法雖然沒有任何新的方法要學，可是，由於它是一種綜合性的混合弓法，它涵蓋了分弓，又比單一節奏的分弓多了一些變化，所以極有練習價值，是絕不可少的訓練。

通常，在學生學完中上弓和弓尖的分弓後，就應該馬上讓他練習上半弓的長短短混合弓；學完了弓根後，就要馬上練下半弓的長短短混合弓；學完全弓後，就要馬上接着練全弓的長短短混合弓。

練長短短混合弓的好處，首先是可以訓練學生對弓的部位有嚴格控制力。缺少對弓的部位之控制力，是我所接觸到的大部份學生，都存在的問題。它表現在你叫他拉中下弓，他可能拉了中上弓甚至弓尖；你叫他拉足上半弓，他怎麼拉也只拉了中上弓的三分之二；你叫他少弓多力，他卻給你來個多弓少力。諸如此類問題，表現是在學生身上，其責任卻是在老師。而這類問題，只要用正確方法來練長短短混合弓，並不難解決。

練長短短混合弓的第二個好處，是可以把各個部位分弓的正確方法真正消化掉。很多小提琴技巧與音樂之難，並不難在單一的一種技巧或一個音，而是難在前後的連接，難在從一種技巧變化成另外一種技巧時，正確的方法保持不住。比如說，中上弓的分弓只用手腕和前臂，弓尖的分弓卻要用大臂而不用手腕。從中上弓的分弓變為弓尖的分弓，動作混淆掉，轉變不過來。長短短混合弓，恰好提供了大量機會來練習連接與變化。

練習的材料，可以用 Kayser 練習曲 OP.20 第三課的 1 至 5 小節：

譜例 2

注意：不要用斷弓，頓弓，而要用音與音之間完全不斷開的方法來拉。實際速度通常要放慢一倍、兩倍甚至更多倍。

也可以用 Kreutzer 42 首練習曲第 10 課的 1-3 小節：

譜例 3

甚至可以用 wohlfahrt 作品 45 號的第 4 課第一句：

譜例 4

在材料的選用上，我個人的原則是練習重點在右手時，左手盡量選用容易的東西；左手很困難時，則儘量用簡單而少變化的弓法來配合。只有在左右手都經過良好訓練，毫無困難時，才能選擇左右手皆難的材料來練習。

除了分別用上半弓、下半弓、全弓練習外，還有一個值得特別推薦的練習方法：用很少弓拉極慢的速度，用很多弓拉極快的速度。這就逼着我們非改變觸弦點不可。此話題在以後的章節還會專門談到，此處不多論。

三個部位的長短短弓法都練得有個樣子，便可以說基本弓法已打下良好基礎。再往下走，便是各種特殊弓法。請記住：各種特殊弓法必須建立在良好的基本弓法基礎之上。如果基本弓法有毛病，有缺陷，務必不惜一切代價，甚至從頭來過，把基本弓法學好。

第三章
如何教頓弓及其變化弓法

第一節　頓弓(Martele, Marcato)

　　頓弓，在王沛綸編的音樂辭典中被譯作「槌弓」（註1）；在林維中、陳謙斌翻譯的格拉米恩「小提琴演奏與教學法」中被譯作「斷弓」（註2）；同一本書由張世祥翻譯的大陸版卻譯爲「冲弓」（註3）；在馮明翻譯的卡爾‧弗萊士「小提琴演奏藝術」及李友石翻譯的伯克雷「現代小提琴弓法」中均被譯作「頓弓」（註4）。

　　嚴格說來，「頓」、「槌」、「冲」、「斷」四個字，都只表達出這種弓法的一半意思，而不能概括出全貌。「頓」與「斷」字，只有音與音之間停頓、斷開之意，沒有「頭重」之意。「槌」字則有頭重之意，卻無明確指出音與音之間必須停頓。「冲」字有快速之意，卻無「頭重」和「停頓」之意在內。如要咬文嚼字，稱之爲「槌頓弓」或「槌斷弓」，雖嫌囉嗦，卻比較精確傳神。不過，語言是個約定俗成的東西，如果每個人都這麼用的話，也就無所謂對錯了。所以，筆者還是從衆從俗，稱之爲頓弓。

　　頓弓爲所有帶陽剛氣弓法之基礎。如果把重音、擊弓、連斷弓、帶附點的連斷弓、拋弓等弓法，統稱之爲特殊弓法的話，便可稱頓弓爲特殊弓法之母。

　　下面先引用兩段前輩大師對這種弓法的論述，然後再介紹筆

者本人教這種弓法的方法。

格拉米恩先生說：「頓弓是一種具有明確衝擊性的弓法，每一個音的開端都有強烈的重音，音與音之間要停頓。要產生強烈重音，須預先對弓施與壓力，即弓在未拉奏前就緊緊的「壓」在弦上。緊壓弦所用的力量，比弓運行時所需要的力量還要大，且須保持足夠的時間以凝聚力量，造成開始拉弓的一瞬間弓速飛快。倘若這種預備壓力太早放鬆，就沒有重音出現，若鬆開過晚，聲音會被壓死、被撕裂。所以這種弓法主要的問題便是時間與肌肉的協調（註5）。」

克萊伯先生說：「（頓弓）在每音之先使用強大壓力，使運弓盡可能的快。再提醒一次，壓力必須在弓開始移動之同時放鬆。弓之移動愈快，愈需要更多壓力。在保持快速運弓的同時，要盡可能多用弓，以產生華麗的聲音（註6）。」

卡爾‧弗萊士先生用了好幾頁的篇幅來說明連斷弓，可是卻只用了幾行字來論述頓弓，實在有點「貴子輕母」，不合常理。不過，他用一個譜例來說明要「先壓後拉」（註7），意見是對的。其論述部份太過簡略，也缺少精警之句，便不引用。

筆者教頓弓，常使用一個自創的三字訣：「**壓、拉、停。**」

這個頓弓三字訣，「壓」字和「停」字不用解釋，任何人一看就懂，絕不會弄錯。「拉」字則要略為解釋。有兩種拉法。一種是有壓力的拉，另一種是全無壓力的拉。我們需要的是後者。我通常用射箭來作比喻：「壓」好比把弓拉滿，「拉」好比把箭放出去。箭在向前飛時，絕不可以用線拉住它，而要讓它自己毫無阻礙地向前飛。「停」，則是一箭射完，需要另取一箭的時間。

需要特別提醒學生注意三件事：一、因為運弓速度極快，所以必須靠指板拉。如果觸弦點太靠橋，聲音一定破裂。二、初練頓弓，要嚴格規定用足上半弓，不多也不少。三、一定要用節拍器，以防止越拉越快，沒有足夠的時間來停和壓。通常，把節拍

器調到每分鐘 90 至 120 為宜，「壓拉停」三個字，每個音各佔一拍時間。

　　練習材料，可用 Kayser 第一課前 4 小節，也可以用任何一課單一節奏的練習曲。筆者曾為初學琴的小朋友設計過一首頓弓練習，所用的材料是兒歌「拔蘿蔔」。因為旋律好聽，活潑，弓法與歌曲的內涵又完全一致，效果頗佳。現把該譜附錄在此：

譜例 5　　拔蘿蔔 （頓弓練習）

兒　　　歌
黃輔棠編訂

　　學好了頓音，基礎有了，便可以學習從頓音變化出來的各種弓法。

第二節　　重音

　　重音在小提琴演奏中如此重要，可是翻遍所有小提琴教學法和理論專著，竟然沒有一本談到如何演奏重音或如何教重音。反而是小提琴教材之中，大多數教材作曲家都給予重音足夠的重視。例如馬扎斯的特殊練習曲，第二課就是重音練習：

譜例 6

　　又如 Kayser 練習曲的第五課，實際上是頓音與重音的練

習：

　　筆者多年前編著的「小提琴入門教本」之第十八課，取名「小槌子」，註明是「重音與頓音練習」：

譜例 8

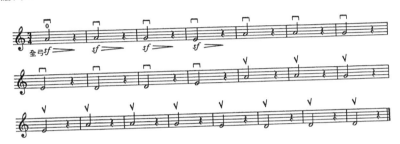

　　然而，只有練習材料而無方法說明，就好比武功秘笈只有招式圖而無練功心法和方法，是不全面的。不知是否因此之故，筆者常常遇到一些已拉到中高級程度曲目的學生，卻連頓音、重音都拉不好，要從頭補學過這些屬於基礎的東西。

　　學會頓音後，其實重音很簡單，只要把「無尾」變成「有尾」便小功告成。

　　此話怎麼講？頓音是壓、拉、停，拉的速度極快，像流星、閃電、火箭，聲音在一瞬間便消失，餘下來的時間都是休止符。重音的「壓」與頓音完全一樣，但「拉」是慢慢的拉，像寫毛筆字的「屋漏痕」，像銅管樂器吐音之後的長音。拉完之後，可能完全沒有停頓或只有極短的停頓，便要繼續拉下一個音。

　　如果就難易來比較，頓音難在拉得飛快，重音難在極短時間

之內就把壓力加好、加夠。頓音因為有「停」的時間來加壓力，所以「壓」不難。重音因為拉得不特別快，所以「拉」不難。

　　對初學者來說，以上的三個譜例中，恐怕以筆者的「小槌子」最好用。因為它在音與音之間有一拍休止符，可以讓學生避開「一瞬間之內把壓力加好」這一難點。等這個練習練好後，再練馬扎斯那種音與音之間全無停頓的重音練習，才不至於太難。

　　關於重音，還有一個極為重要，卻從無任何小提琴理論著作提到過的問題：**重音分剛柔！**

　　以上所提到的重音演奏方法，只是「剛重音」的拉法。這種方法拉出來的重音，是純剛，帶有尖銳和爆炸的感覺。它適合用在巴洛克風格的音樂，用在貝多芬的一部份作品，用在現代派粗獷、野性的音樂。對於古典派和部份浪漫派的作品，例如莫札特、孟德爾遜等人的作品，這種純剛的重音就完全不適合，它會讓音樂顯得太粗、太野、太俗，欠缺高貴感。這時，便需要用「柔重音」。

　　柔重音的拉法，是把「壓」的時間延後，等弓開始移動時，才突然加力加速，跟着馬上減力減速。柔重音的拉法和效果，有點像中國的太極拳，力量是被「包」起來的，感覺是「圓」的。相比之下，剛重音則似少林拳，力量剛猛外露，感覺是有稜有角。

　　如果要舉出一位喜用剛重音，一位喜用柔重音的小提琴大師，可舉海菲茨（Jascha Heifetz）和奧伊斯特拉赫（David Oistrakh）。只要留心聽聽這兩位大師的演奏錄音，或看看他們演奏的錄影帶，便不難明白剛重音與柔重音是怎麼一回事，進而領會這兩種重音拉法，會造成音樂詮釋風格上的何種差異。

第三節　半擊弓

　　半擊弓這個概念與名詞，在我所能找得到的小提琴技巧理論著作中，都不曾發現過。然而，它確確實實存在，而且很少有合

格的小提琴演奏者不會用它。這種知其然不知其所以然，或是實踐遠遠走在前面，理論卻仍然一片空白的情形，是多少有點不正常之事。

所謂半擊弓，是指它的前半部份與頓弓一樣，先用力把弓壓好，可是拉的時候，不是與弓桿平行方向的運動，而是「飛」到空中去。音響效果上，它與頓弓的相同點是都極爲短促，不同點是頓弓較爲堅定有力，半擊弓較爲活潑輕巧。演奏口訣，是「壓、飛、停。」演奏部位，可以從弓根到弓尖的任何部位。開始學時，最好先用嚴格的中下弓。

如果只是要求馬馬虎虎過得去，那麼，凡是已經會拉頓弓的人，都可以在兩分鐘之內學會半擊弓。可是，如果要求拉出無懈可擊，完全正確的半擊弓，則這是所有小提琴弓法中，最難學，也最難敎的一種弓法。有不止一位世界級的大師，包括 SZIGETI 和 MENUHIN，拉不出漂亮的全擊弓，筆者猜想，原因是沒有先把半擊弓學好。

半擊弓之難，難在那裡？難在極大的手腕動作。假如不是得自良師親傳，即使再聰明的人，也不大可能想到，要用那麼大的手腕動作來拉半擊弓。其實，單純的大幅度手腕動作，並不是那麼難。我們在討論中上弓分弓時，就曾練習過它，並沒有說它特別難。可是，加上要先用力「壓」，「壓」完之後又要「飛」，手腕就很難作大幅度運動。因爲，「壓」的時候，手腕不可避免要處在某種程度的緊張狀態；可是，「飛」的時候，手腕卻要完全放鬆。在這一緊一鬆，一壓一飛的交替動作之中，既要顧及弓的直線運行，又要顧及手的動作部位正確，再要大幅度運動，就非常難。

爲什麼半擊弓（包括全擊弓）要用那麼誇張的手腕大動作？爲什麼不用大臂和手指？這是需要特別說明的問題。

我們知道，擊弓（包括半與全）的聲音特點是：1.有強的音頭。2.極短促。3.活潑輕巧，有彈性。

強的音頭，需要大力配以極快的運弓速度；極短促而有彈性的聲音，需要極少的弓。用大臂，可以拉出強的音頭，可是拉不短，也拉不出有彈性的聲音。用手指，可以拉出短而有彈性的聲音，可是拉不出強的音頭。唯有用極大的手腕動作，可以兼得所有長處，而不帶任何短處。所以，只有知難而進，加倍付出時間精神，把手腕動作練好。

　　練習材料，可以仍然用 Kayser 第一課的前 4 小節，或是用筆者專門爲練習擊弓而設計的「打球」（見《小提琴入門教本》第 19 課）。

譜例 9　　黃輔棠：打球（擊弓練習）1–4 小節

中下弓

　　用嚴格的中下弓部位。先用 E 弦空弦練。先全部上弓，再全部下弓，最後才一下一上。

　　上弓：把弓的正中點放好在弦上，手腕壓低到不能再低，小指盡量彎曲地放在弓桿上（圖 40）。大力壓弓，然後以手腕爲主

圖 40　半擊弓上弓的準備姿勢。

動，讓弓「飛」到空中。手指大臂不動。拉完後，手腕凸起成山狀（圖 41）。重複做以上練習，直至動作正確，聲音漂亮為止。注意事項有：1.弓毛與弦的接觸點不宜太靠橋，也不宜太靠指板，約在正中間為好。2.弓毛真正在弦上拉的長度，只有中下弓的約四分之一。其餘四分之三，是在空中「飛」掉的。切勿拉太多弓。拉太多弓聲音不可能短。3.一定要手腕凹低到不能再低才開始拉。這是成敗第一關鍵。這種情形，與原地跳高，一定要先蹲下一樣。

圖 41　半擊弓上弓拉完後的姿勢。

下弓：把中弓與弓根的正中間點放好在弦上。手腕凸起，大力壓弓，然後以手腕爲主動，讓弓邊往下走，邊「飛」到空中。拉完後，手腕凹下去成 V 狀。聲音要求與其他注意事項與上弓大體相同。一般人容易犯的毛病是弓的運動方向太偏向前，與弓桿本身不夠平行。由於「飛」的同時弓是往下走，所以半擊弓下弓比上弓難拉。這是爲什麼我喜歡讓學生先練上弓，再練下弓的原因。

　　分別練好上弓與下弓後，一下一上就不困難。中下弓部位練好後，在其他部位拉也不困難。所謂一通百通，一不通百不通，指的就是這種情形。

第四節　全擊弓

　　如果說半擊弓是頓弓的兒子，全擊弓便是半擊弓的兒子。它的大部份要求，要領都與半擊弓相同，唯一的不同點，是半擊弓先把弓毛壓在弦上，全擊弓卻是從空中擊下。

　　全擊弓宜先練下弓，再練上弓，最後才練一下一上。

　　下弓：把弓的中弓與弓根之間正中點，放在離弦三寸高處，手腕凸起。弓往下擊的同時，手腕主動，帶動前臂向下。切勿大臂向後動。弓毛碰到弦後，即迅速彈起，離弦約五寸。然後，再從頭開始。初學的學生，往往不敢放手擊下去，或擊下去後沒有馬上彈起來，造成「一擊多音」的現象。通常在一段時間練習後，這種情形都會改善。

　　上弓：把弓的中弓點放在離弦三寸高處，手腕凹下。弓往下擊的同時，手腕主動，帶動前臂向上。小指切勿因上弓而直起來（這是我們在弓根的分弓所要求的動作。彼對此錯，切勿混淆。）。其餘注意事項，與下弓完全相同。

　　如果半擊弓已完全練好練正確，全擊弓並不大難。眞正的困難點是：在連續演奏時，要在極短時間內把弓桿放好在離弦三寸

高之處（快速要略低些，慢速要略高些）。這需要極嚴格的訓練。能做到此，就代表對弓有高度的控制力。

在前述「幾種手指運弓動作」的第四點，討論的是「控制弓桿高度的手指動作」。把用小指控制弓桿高度的技巧，用到全擊弓來，將大有助於輕鬆、省力地演奏，也將縮短練習時間。

空弦拉好後，我特別推薦用「Yankee Doodle」來練全擊弓。因為它的音樂形象似小軍鼓，與全擊弓的特性完全吻合，旋律簡單好聽，又有一些簡單的弓法變化。

譜例 10　　Yankee Doodle 美國歌曲，黃輔棠編訂

第五節　連斷弓（staccato）

這種弓法的中文名稱，筆者手邊的資料中就有好幾個不同版本。馮明翻譯卡爾・弗萊士的「小提琴演奏藝術」，稱之為「頓斷弓」。李友石翻譯伯克雷的「現代小提琴弓法」，稱之為「斷弓」。林維中，陳謙斌翻譯格拉米恩的「小提琴演奏與教學法」稱之為「頓弓」。同一書的張世祥翻譯本稱之為「連頓弓」。我個人覺得「連頓弓」的中文意思相當貼切。可惜張譯把 Martelé 這種弓法翻成「冲弓」，以致前後不能一致。如果 Martelé 是冲弓，則staccato 應該是「連冲弓」。如果 staccato 是「連頓弓」，則 Martelé 應該是頓弓。因為在演奏方法和效果上，它們是相當接近的，屬

於同一個「家族」。所不同者，是頓弓一弓一斷，連斷弓一弓多斷；一個速度較慢，一個速度較快。筆者捨「連頓弓」不用而用「連斷弓」，也多少有一點前後不一致的問題。好在「頓」與「斷」意思相當接近，而「連」與「斷」剛好是一對相反詞，意思又比「連頓」更加明確，所以用之。

「正名」之後，有必要對這種弓法的功能和「神秘」略加討論。

能拉出飛快而又漂亮的連斷弓，對一個小提琴家來說，當然是一件幸運的事。它那華麗、神奇的效果，在舞台上猶其顯著。換句話說，它不但可「聽」，而且可「看」，而看的效果，甚至大於聽的效果。如果不看而單聽，快速的自然跳弓與快速的連斷弓差別並不那麼大。如單純論聲音的美感，自然跳弓甚至比連斷弓更圓潤，更有彈性，而速度也不比連斷弓慢。可是一加上「看」，自然跳弓不管拉得多好，都不能產生連斷弓那種一弓吐出幾十顆「珍珠」，讓人看得目瞪口呆的神奇效果。

有些二、三流的小提琴演奏者，能拉出極其漂亮的連斷弓。有些頂尖一流的小提琴大師，如 David Oistrakh，卻不會拉這種弓法。這是多麼奇怪的事。這種現象至少說明，連斷弓不是人人能拉好的，拉不好也沒有多大關係。

筆者用「壓、拉、停」這個頓弓口訣來教連斷弓，收到良好效果。一般學生最少可以拉出中等速度的連斷弓，有些學生可以拉得極其漂亮。

先從一弓兩音開始，只用上半弓。↓代表壓。

譜例 11

拉好後，一弓三音：

譜例 12

然後，一弓 4 音、6 音、8 音、12 音、16 音、24 音、32 音，這樣一直增加。

練連斷弓，最容易犯的毛病是沒有先壓好就拉，壓與拉混在一起。所以，開始練時，一定要速度放慢，最好用節拍器，「壓、拉、停」三個字，各佔一拍。等先壓後拉的良好習慣建立起來後，加快速度就不難。

第六節　帶附點的連斷弓

這種弓法與前述一弓多音的連斷弓不一樣，它一弓只拉兩個音，在獨奏曲和樂隊中都大量用到，是一種非學好不可的重要弓法。不知什麼原因，這麼重要的弓法，這麼多小提琴學生拉不好的弓法，我手邊所有的理論專著卻都沒有講到它。

假設學生已會正確地拉奏頓弓和連斷弓，剩下來的難題便在於：1.合理，嚴格的部位分配與控制。2.第二個音拉得夠短。

仍以「小槌子」作材料。我們先把速度放慢一倍，而且暫不採用傳統的記譜法。使用上半弓。

譜例 13　帶附點的連斷弓準備練習。

在以上譜例中，節奏實際是雙附點(Double Dotted)。這是為了幫助一般初學者避免把短音符拉得過長而設計的。練習這個譜例要特別注意幾點：1.弓的部位要絕對準確，每次一樣。絕不可以隨心所欲，時多時少。2.利用兩個音之間的休止符，把弓壓好。

這個壓力，要一直延續到下一小節的第一個音去。因為第二個16分音符與下一小節的第一個16分音符之間，沒有時間可以重新加壓力。3.第二個16分音符寧短勿長。先能短，以後要長很容易。這個道理就像能挑一百斤後，要挑五十斤很輕鬆，根本不必學一樣。所以，在各種技術訓練中，我都力求把學生先推到「極端」去。例如，練頓弓，壓力要大到不能再大，運弓速度要快到不能再快。練擊弓，聲音要短到不能再短，練抬落指，要抬高到不能再高，落下後要鬆到不能再鬆。這樣，可以用最短的時間，取得最好最大的訓練效果。

帶附點連斷弓的傳統記譜法，常常只在第二個音（16分音符）上有頓音（一圓點）記號，第一個音（帶附點的8分音符）上什麼也沒有。這種不精確的記譜法很容易讓沒有經驗的學生誤以為第一個音符不必拉短，拉完後不必停頓。老師有必要及早提醒學生不要「受騙」，一定要把第一個音也拉成短促的頓音，才是正確拉法。

第七節　帶附點的分斷弓

這是又一種常用到，但沒有理論專著講到的弓法。一個著名的例子是西貝流士(SIBELIUS)協奏曲的第三樂章主題。譜的附點音符之上沒有斷音記號，那是記譜的不精確。實際演奏時，是一定要斷開的。

譜例 14

把這種弓法拉好的關鍵，一是長的音要能用很少弓而不弱，短的音要用很多弓而不強，二是懂得用大幅度的手腕動作來代替手臂動作。

這種弓法通常都只宜在弓尖拉。因為只有在弓尖，才有可能下弓的短音符用極快速的運弓而聲音不至於過強。

註釋

註 1：見王沛綸編《音樂辭典》「樂語編」178 頁。香港文藝書屋出版，一九七三年。

註 2：見格拉米恩「Principles of Violin Playing and Teaching」，林、陳譯本第 70 頁。

註 3：見同上書之張譯本第 84 頁。

註 4：見弗萊士「小提琴演奏藝術」，馮譯本第 124 頁及伯克雷「現代小提琴弓法」，李譯本第 21 頁。

註 5：見格拉米恩「Principles of Violin Playing and Teaching」，林、陳譯本第 71 頁及張譯本第 84 頁。這段譯文的兩個版本均有不全如筆者意之處，所以略作了一些文字修改。

註 6：見伯克雷「現代小提琴弓法」，李譯本第 21 頁。

註 7：見弗萊士「小提琴演奏藝術」，馮譯本第 124 頁之譜例 178。

第四章
如何教換弦

　　本來想引經據典，摘錄一些前輩大師談如何換弦或如何訓練換弦技巧之言論。可是，很失望。格拉米恩的「小提琴演奏與教學法」完全沒有提到換弦；卡爾・弗萊士的「小提琴演奏藝術」講換弦時，是假設學生已經懂得換弦的正確方法，所以只講了一些錦上添花，不那麼重要的意見，如「慢速時換弦用手腕是錯誤的」，「有稜角的換弦方法是錯誤的」（註1）等。

　　照道理，弗萊士先生既然說「慢速換弦用手腕是錯誤的」，應該要再說「快速換弦必須用手腕」，或「快速換弦用手腕是正確的」一類話才全面。事實上，有換弦障礙的學生，十之八、九是在快速換弦時不會正確使用手腕動作。而如何在換弦中正確使用手腕動作，正是換弦教學中最重要，最困難的課題。不知何故，弗萊士先生對此隻字不提。

　　在筆者的教學生涯中，很少遇到天生就會正確使用手腕動作來換弦的學生。在頻繁的換弦段落，特別是在兩根或三根弦之間反覆換來換去，又是分弓拉奏的快速段落，如果不會正確地使用手腕動作，其緊張、笨拙、手忙腳亂、音與音之間拖泥帶水、互相「打架」，一定讓人慘不忍聽，慘不忍睹。這種經驗，相信很多小提琴老師都有過。既然換弦的焦點，關鍵在於手腕的運用，就讓我們直接來訓練手腕吧！

爲減低學習難度，我通常會讓學生先不用弓和琴，單獨訓練一下手腕的「抬頭」、「低頭」，「順時針打圓圈」和「逆時針打圓圈」這四大動作。

　　方法是用左手抓住右手前臂的接近手腕處，右手輕輕握拳，反複做「抬頭」（圖42），「低頭」（圖43）的動作。這兩個動作，「抬頭」是人爲的，反自然的，需要用力和特別強調。「低頭」則是自然的，放鬆的，不必特別強調。

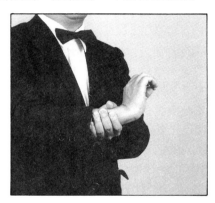

圖42　右手的「抬頭」動作。

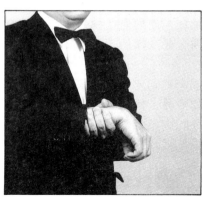

圖43　右手的「低頭」動作。

等「抬頭」、「低頭」的動作做順了，便開始以手腕爲軸心轉圓圈。先順時針轉若干下，再逆時針轉若干下。圓圈的範圍越大越好。左手要抓住前臂，勿讓前臂參與動作。

以上動作練好後，便用中弓部位，手腕順時針轉圓圈的動作來練這個 DA 弦交替反複的練習。

譜例 15

然後，用手腕逆時針轉圓圈的動作，來練習下面的譜例。

譜例 16

從以上兩個練習中，我們可以發現一個極重要規律：不管是上弓或下弓，低音弦一定用「抬頭」動作，高音弦一定用「低頭」動作。請牢牢記住這個「鐵律」——「**低弦抬頭，高弦低頭**」。

請看這個譜例：

譜例 17

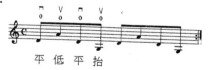

平 低 平 抬

譜下面的「平低平抬」四個字，分別代表了「平頭」（手腕與前臂平），「低頭」（手部比前臂低），「抬頭」（手部比前臂高）。如沒有受過特別訓練，很多學生會把以上譜例中的 G 音用「抬手腕」而不是「抬頭」的動作去拉。這就錯了。因爲一抬高手腕，就變成「低頭」，這不符合上述「低弦抬頭」的規律。

再看下面譜例：

譜例 18

低　平　抬　平

　　這個譜例的難點不在 G 音而在 A 音。因為通常我們都已習慣了下弓時手腕略為先行，而「低手腕」卻是個「抬頭」的動作。此譜例中的 A 音，必須反其道而行之，用「低頭」的動作來拉，才正確。否則，D 和 G 兩個音都要「低頭」，就不合理了。

　　把以上四個譜例練正確，把其中道理弄通，便不管遇到多麼複雜的換弦，都不會有困難。

　　以下，列舉一些常見的換弦毛病及治病「藥方」。

　　一、動作太大兼有稜角。小提琴技巧的基本原則之一是不要多餘動作，力求用最小的動作，最少的力氣，去取得最大最好的效果。換弦時動作過大，非但不必要，而且必然產生帶稜角的動作，影響換弦的流暢、平穩。

　　用連弓、分弓及各種混合弓法來練習下面這個很特殊的「帶過渡音」的換弦練習，是醫治此病的靈丹妙藥。練習速度宜先慢再快，要用心體會其中道理和手的感覺。這些道理包括動作的「以少勝多」，「以圓代方」，從此岸到彼岸「搭橋過河」等。

譜例 19　　　　　　　　　　　A.

B.

　　二、聲音不平均。在不換弦的情形下，如果每個音都自始至

終有十分力墜在弓上，那聲音一定是平均，不會有的聲音大，有的聲音小。在換弦時情形是否一樣呢？正確的答案是「不一樣」。如果從 D 弦到 A 弦，在換弦的一剎那，必須把力量增加到十一分，才會產生一樣的聲音。如果從 D 弦換到 G 弦，則要把力量增加到十二分，聲音才會一樣。這是一個很有趣的現象，也是被一般人忽略，但却是拉出聲音平均的換弦之關鍵和「秘密」所在。

爲什麼會是這樣？其原因有二。一是凡「起動」，都需要比起動之後多消耗一些能源。這個物理現象，只要小時候玩過慣性汽車的人，或是觀察一下家裡的電冰箱在「起動」時，旁邊的電燈都會稍爲暗一下，要等冰箱的馬達正常運轉後燈才會恢復平常的亮度，便會明白。二是小提琴的 4 根弦，所需要的力度，其實是不完全一樣的。越粗的弦，所需要的力度越多。耳朵敏感的小提琴家，通常都會自動調節右手的力度，演奏出平均的聲音。耳朵敏感度不夠的學生，便需要告訴他，凡換弦，一定要略增加力度（千萬勿增加速度）。低音弦換到高音弦所需要增加的力度少些，高音弦換到低音弦所需要增加的力度多些。

三、不善於隨時調整手臂的高度。小提琴有四根弦。對每根弦，手臂都要有相應的明確高度。這不同的高度，不能無緣無故地改變、混淆。在兩根弦來回換弦時，手臂的正確高度應該在兩根弦的中間。在三根弦來回換弦時，則應該在中間的弦。換弦頻繁時，手臂高度的改變也要跟著頻繁。

在大幅度「越弦」換弦時，手臂高度的改變必須提前開始做，以減少突然的大動作，增加圓滑、順暢度。

請看下例：貝多芬的 F 大調浪漫曲，第 28 小節

從 G 弦的 G 音到 E 弦的 F 音，正確的換弦方法是在 G 音快拉完時，手臂的高度就要移動到 A 弦上。這樣，當拉 E 弦的 F 音時，手臂就不必匆匆忙忙來一個大跨度變換，只需要輕輕借助一下手腕的「低頭」動作，F 音就很容易拉出來了。在較快速度的大跨度換弦時，這種手臂提前變換高度的動作尤爲重要。「提前準備」這一概念，不但在左手技巧訓練上極其重要，亦適用於換弦。前述換弦有稜角的問題，只要「提前準備」，也就迎刃而解。

四、運弓速度過快。頻繁的快速換弦，如下面兩個例子：

譜例 21　克萊斯勒：前奏與快板，第 126-127 小節

譜例 22　巴赫：E 大調第三號組曲之前奏曲，第 13-15 小節

這類困難全在換弦的段落，寧可少弓，略靠橋演奏，而絕不要多弓，靠指板演奏。因爲一用多弓，運弓速度就快，必然導致手忙腳亂和很難控制住弓與聲音。其道理與汽車頻頻轉彎時，車速一定要減慢，絕不可以開太快，否則很容易失控，完全一樣。

五、換弦與換弓不配合。換弓與左手換手指的準確配合本來就不容易，加上換弦，更加困難。這種不配合主要表現在換弦的動作做得過早或過遲。如過早，把下面一個音提前拉響了。過遲，又拖了前一個音的尾巴到下一個音，造成拖泥帶水，不乾不淨的效果。糾正這種毛病的主要方法是留心傾聽，從訓練耳朵對這種不乾淨聲音有敏感的反應入手。當一聽到它出現，就要立刻停下來，抓住有毛病的地方細心練，反覆練，直至練到兩個動作能同時做出，完全聽不見「打架」的聲音爲止。

克萊采(Kreutzer)練習曲第十二課是練換弦與換弓配合的很好材料。用極慢速度(把 16 分音符當成 4 分音符,每分鐘 40 拍)練開始兩小節。

譜例 23

凡遇到換弦的地方,都要特別留心聽,不要讓音與音之間有任何「拖泥帶水」現象。然後,慢慢增加速度。當速度增加至每分鐘 80 拍,每拍 4 音時,音與音之間變換時仍然乾乾淨淨,便達到標準。

註釋

註 1 :請參閱卡爾‧弗萊士「小提琴演奏藝術」一書中右手部份的「右手換弦動作」一節,馮譯本 107 至 109 頁。

第五章
如何教自然跳弓

　　有些學生，不必教他，他自己就會拉自然跳弓。有些學生，教來教去，弓就是跳不起來。可見，在各種弓法中，自然跳弓是說難不難，說易不易，比較不那麼好教、好講的弓法。然而，不好教却非教不可，因爲它太重要了，中等程度以上的樂曲和練習曲，常常會用到它。如果不會自然跳弓，休想演奏華麗型的樂曲，也休想在樂團裡「混」。既然如此，只好難教也要教，不好講也要講。

　　卡爾・弗萊士、格拉米恩、伯克雷等前輩大師在他們的著作中有相當篇幅談到自然跳弓，說過不少正確的意見。例如，卡爾・弗萊士說：「把小指抬起來弓比較容易自動跳躍」（註 1）。格拉米恩說：「跳弓在中弓附近演奏最好，要速度慢一點和響一點的話，就向弓根方向移動」（註 2）。伯克雷說：「眞正藝術化的，能控制的跳弓，是依靠演奏者幾乎本能和下意識地去使用它」（註 3）。

　　三位大師分別說到跳弓的理想握弓法，適合部位，以及它的難教難講之處。

　　筆者近年來在教學中，總結了四句對教跳弓極有幫助的口訣：**一、提腕沉肘。二、隨速移位。三、慢臂快腕。四、無爲而治**。其中第二、三、四個口訣所講之內容，弗萊士等大師都有講到。第一個口訣所講，則是前人所無。這四句口訣，涵蓋了自然

跳弓的外在姿勢，內在感覺，手的動作部位，弓的使用部位，以及自然跳弓的本質，特性。現分別論述。

一、**提腕沉肘**。自然跳弓之難，固然也難在初學者不易找到最適合的弓之部位（最適合的部位並非固定在一點，而是隨力度，速度而隨時要變動），不易掌握前臂和手腕的使用比例（正確的拉法是速度越慢越要多用前臂，越快越要多用手腕），不易控制弓桿的運動方向和角度（常見的毛病是不直不平）。可是更困難的，卻是力度的適中。不能沒有力，沒有力聲音就虛浮、不透。也不能太多力；太多力弓就跳不起來，變成快速分弓。要多力，不難。要少力或全不用力，也不難。難在要不多不少，又多又少。這種情形，頗有點象太極拳所要求的「含胸拔背頂頭懸」，即同時有一股力量往下沉，另一股力量往上拉。其玄其妙其難，可想而知。

「提腕沉肘」的方法與概念，恰好讓初學者很容易便能掌握這個看不見，測不出，既玄且妙的用力方法與分寸。

其理何在？沉肘，手臂自然放鬆、下沉、有力。提腕，有如把一件東西懸空吊起，它自然容易向四面八方移動，比較輕巧靈活。如此，既有力，聲音自然深透；既靈巧，弓一定跳得起來。伯克雷先生如果懂得此法，也許就不會說「快速跳弓無法演奏強音」了（註4）。

要注意一點是，「提腕沉肘」往往是意多於形。在外形上，不可把肘沉得過低，把腕提得過高。有八分意，二分形便足夠了（圖44）。

二、**隨速移位**。每一把弓在特定速度都有一個「跳弓點」。在這個「點」的部位演奏，弓會自然跳起來，毫不費力。不在這個「點」演奏，弓就不會自己跳，或者跳得勉強，費力。所以，先設定一個速度，由老師先幫學生找到這個「跳弓點」，在弓上用粉筆做個臨時記號，讓學生固定在這個「點」的部位練習，不失為一個可用之法。可是，這個方法也有缺點。如果學生的拉奏速度

圖44　拉自然跳弓時，「提腕沉肘」的姿勢。

改變了，或是力度改變了，這個「點」便需要跟著改變。換句話說，跳弓點不是固定不變的。它首先隨速度而變，也隨力度而變。弓的木質和粗細度不同，亦造成每把弓的跳弓點不完全一樣。尚有一個重要的「不一樣」，是演奏者的「功力」高低不同，跳弓點也不同。功力越高強者，力傳得越遠，跳弓點也會越偏向弓尖。功力弱者，力傳得較近，跳弓點要偏近弓根多些。所以，一般的初學者，宜先在偏近弓根處（從弓根往上約20公分）練習。等弓已經會自己跳起來，才略增速度，把部位移向中弓。

　　嚴格講來，「隨速移位」這個口訣並不全面。它沒有涵蓋「隨力移位」，「隨弓移位」，「隨功力高低移位」的意思。可是，因為速度是影響跳弓點變化的最大因素，加上這個口訣好念好記，意思明確，大有助於學生掌握跳弓的要領，所以仍然用之。

卡爾・弗萊士先生曾設計了一個說明圖，左面是譜例和速度的標記，右面用圖形來標明用那一個部位的弓（註5）。我覺得這固然有助於學生了解「隨速移位」的道理，但太繁瑣而僵化。不如就是一句四字口訣，讓學生知道其理，有靈活變化運用的更大空間。

　　三、慢臂快腕。這是指手的動作部位，在較慢速度時多用前臂（每分鐘 90 拍以下），在較快速度時多用手腕（每分鐘 100 拍左右），在非常快速度時（每分鐘 120 拍以上）完全用手腕。

　　其中道理，似乎不必多作解釋。前臂動作範圍較大，適合較慢速度；手腕靈巧而動作範圍小，適合快速。如此而已。

　　有時學生不會使用手腕，那就要從新學一下用手腕主動的分弓拉法（本書《中上弓》一節有詳細說明）。

　　要特別防止出現的毛病是大臂介入動作和手腕的上下動作代替了左右動作。大臂一介入動作，必然笨拙無比，快不了，輕鬆不了。最簡單的改正辦法是找一面牆，讓大臂完全貼住牆來練習。大臂一貼牆，它就無法前後動，就只好動前臂和手腕。手腕的上下動作，如果只是一點點，無傷大雅。如太多，弓變成上下動而不是左右動，聲音一定不好。改正辦法是前臂內旋。「前臂內旋」這個概念和講法很高明。筆者得之於伯克雷先生的「現代小提琴弓法」一書（註6）。在此之前，筆者遇到學生運弓的上下動作過多，只知道叫學生「要左右動，不要上下動」，可是效果不大好。現在，只要叫學生「前臂內旋」，問題就自然解決。

　　四、無爲而治。最好的跳弓，是要不想它跳，而它自己跳。同理，跳弓所需要之力，也絕對不是人爲加上去的力，而是手臂放鬆，手肘下沉所產生的自然之力，是「不用力而有力」之力。很多初學跳弓者，心急於弓跳不起來，拚了命去「摔」弓，去加力，結果適得其反，越「努力」離目標越遠。反而是放鬆精神，放鬆肌肉，不在乎它跳不跳得起來，往往會拉出最漂亮的自然跳

弓。這一隱含深刻哲理的現象，無以名之，且借中國道家的一句
術語，稱之爲「無爲而治」。

　　除上述四個要點外，要拉出最漂亮的自然跳弓，尚需注意：

　　1.弓跳得離弦越低，「拉」的感覺越多、越佳。

　　2.有些帶裝飾音的自然跳弓段落：由於作曲者或編訂者的疏
忽大意，常常在帶裝飾音的音符上也標上跳弓記號。例如 Monti
的 Csardas 一曲中之跳弓段落。

譜例 24　V.Monti:Csardas 第 38-39 小節

　　這個譜例中兩小節的第一個音都有裝飾音和跳弓記號。事實
上，這個音絕對不能拉跳弓，而要拉分弓。跳弓的音太短。如果
拉跳弓，裝飾音不可能聽得清楚。盡信譜不如無譜。此是一例。

　　3.換弦頻繁時，記得多用手腕動作和手臂提前準備。

　　4.初練跳弓，宜用三指握弓法。

註釋

註 1：弗萊士「小提琴演奏藝術」，馮譯本 136 頁。

註 2：格拉米恩「Principler of Violin Playing and Teaching」，
　　　　張世祥譯本第 92 頁。林、陳譯本這段話意思有些含混。

註 3：伯克雷「現代小提琴弓法」，李譯本第 35 頁。

註 4：同上書第 36 頁。

註 5：弗萊士「小提琴演奏藝術」，馮譯本第 133、134 頁。黎明
　　　　公司之排版在此有錯誤，左圖與右圖對得不準確。

註 6：伯克雷「現代小提琴弓法」，李譯本第 4 頁。

第六章
如何教連續下弓的和弦

　　筆者在本書偏重講的，大體上是有重要方法問題的各類基本技巧。那些一用就會，或是不需要特別講究方法的技巧，盡量不講。例如，三個音的和弦要如何奏法，四個音的和弦有多少種拉法，巴赫作品的某個和弦要如何奏才最正確，帕格尼尼的某段作品和弦要如何奏法，等等，便基本上略過不提。這一類問題，弗萊士，格拉米恩和伯克雷的著作中有大量論述和舉例，有興趣的讀者可自行翻閱他們的書。

　　這一節的題目不叫做「和弦的拉法」，而叫做「連續下弓的和弦」，其理就在此。「如何拉和弦」，沒有根本性的方法問題，只有如何處理得更爲合理的問題。「如何拉連續下弓的和弦」，則大有學問。方法對，可以拉得輕鬆愉快，音樂需要怎麼處理就能怎麼處理。方法不對，臂、腕、指僵硬，力不從心，要快不能快，要鬆不能鬆，就很難談得上隨心所欲，把音樂表達好。

　　在《小提琴基本功夫十八招》的第十三招「鋪天蓋地」中（見「談琴論樂」一書，大呂出版社出版），筆者有簡要的文字說明：「練連續下弓和弦。弓作逆時針的圓圈動作。手指、手腕、手肘和肩部均參與動作。要點是運動要連續，沒有絲毫停頓。」文字說明之後，附了三幅照片（圖 45、46、47）。由於照片只能拍下動作的某個刹那，拍不出動作與動作之間是如何連貫起來，所以只

有第三幅照片加上「弓繼續下行，手肘開始上提」這樣的文字說明，比較能讓讀者明白意思。

圖 45　提起弓，準備開始拉
　　　　下弓的和弦。

圖 46　弓在向下運行。

圖 47　弓繼續向下運行，
　　　　手肘開始上提。

以下分門別類地分析一下這種弓法的特徵、特點。

先分析其難點所在。首先，它要求手指要彎、要軟，指、腕、肘、肩、臂都要完全放鬆，全部一起參與動作。單這一點，就很不容易。第二，它要求下弓開始之後，手肘同時往上提。這個「下中有上，上中有下」的動作，對於初學者相當困難。第三，弓的運動速度不是從始至終一樣，而是在下弓拉弦時走得比較慢，拉完後在空中「回弓」時突然走很快，以把音與音之間的停頓時間壓縮至最短。這種「又慢又快，忽慢忽快」的動作，對任何人都不容易。第四，這種拉法，弓絕對不能先放好在弦上再拉，而是直接從空中下去，下去之後弓並不像擊弓一樣彈起來，而是跟着就在弦上拉。這種從空中下去後馬上接着拉，音不斷，弓不跳的拉法，其難度遠超過一般弓法。

很多不懂得這些「秘訣」的人，拉連續下弓的和弦都有以下弊病：一、手指僵直，手腕僵硬，只會用肩臂動作，而不會用所有關節的聯合動作。二、上與下的動作截然分明，下完了再上，拉快很吃力。三、每個音拉的時間過短，音與音之間停頓的時間過長。四、每個音之前，或弓有停頓不動的時間，或弓毛先壓好在弦上再開始拉，結果是音質較「死」而不夠「活」，缺少一氣呵成之感。

如不能克服上述「四難」，就必然產生以上「四弊」。讓我們一步一步，化難為易，把弊病治好。

首先，複習一下弓根的分弓，讓手指、手腕、前臂都放鬆，能動。然後，練習「手下肘上」的動作。這個動作，可以用「手肘畫大圓圈，手掌畫小圓圈，大圓圈帶動小圓圈」來形容。如學生仍然學不會，可以讓他先只用手指手腕畫小圓圈，然後只用手肘畫大圓圈，最後才合起來，同時畫大小圓圈。先空手練。練會了便使用這個動作去拉弓根的下弓。在真正應用時，兩個圓圈都不是真正的圓形，而是兩頭小，中間大的橢圓形。再下來，練「下

慢上快」。這個動作，一定要結合「手下肘上」的動作，才會做得自然、完美。如有學生實在學不會這個動作，有個退而求其次的辦法——讓手肘一直處在高位置。最後，練習無停頓運弓。無停頓運弓甚難。它要求前面三種技術達到想也不想，出手便對的程度，才有可能練。一旦學會了，那種「生生不息」，「無始無終」，如大鵬遨遊於長空的感覺；那種亦剛亦柔，強而不硬，充滿彈性和柔韌感的聲音，比起「有停頓運弓」來，眞如天上人間，不可同日而語。

　　這種無停頓連續下弓和弦拉法，在任何小提琴理論著作中都不曾見過。我是從黃國聲先生處學來的。黃國聲是 Oscar Shumsky 的學生。他這招功夫應是學自 Shumsky 先生。筆者在 1976 年，馬科夫先生剛從蘇俄抵達紐約不久，就正式拜在馬科夫先生門下，從零開始重學所有的小提琴基本技巧。這段師生緣，也是由於黃國聲先生的推薦介紹。黃國聲是個天才型的人，琴拉得極好，有其師之風範和音色，現在在美國紐奧良市交響樂團擔任第一小提琴手。飲水思源。寫到他傳給我的這招功夫，順在此向他表達敬謝思念之意。

第七章
如何教抛弓

　　抛弓是一種有華麗效果的特殊弓法。它本身並不大難，也沒有太特殊的方法。一個受過良好基本弓法訓練的學生，在學好擊弓之後，幾乎不必花什麼時間，或只要花很少時間，就能拉出合格的抛弓。倒是一弓 4 音以上的抛弓，通常需要相當好的左手程度來配合，加上些許右手訓練，才能奏得漂亮。就此意義來說，抛弓是一種錦上添花，可教可不教的弓法。

　　學抛弓，最好從一弓兩跳開始。以下是兩個中國作品的譜例。

譜例 25　何占豪　陳鋼：梁祝協奏曲第 144-147 小節

譜例 26　阿鏜：《鄉夢》組曲中之「馬車歌」，第 1-4 小節

　　以上二例，均是最簡單，最易入手的抛弓。只要選對弓的部位（中弓），用上弓的全擊弓拉每拍的第一個 8 分音符，下弓就會很自然地一擊而奏出兩個 16 分音符。這就是抛弓。它完全符合格拉米恩先生給抛弓所下的定義：「這種弓法完全是建立在弓桿的

自然彈性上面的。幾個音符在同一弓上演奏，不論是上弓或下弓，但是只有一個動力，也就是在第一個音符上把弓拋到弦上去。在這第一個音符的動力之後，弓是自己繼續跳動，就和皮球被打了第一下，它會繼續自己跳動一樣」（該段譯文選用張世祥先生譯格拉米恩之「Principles of Violin Playing and Tenching」一書，見人民音樂版第97頁。為求精確，個別文字筆者略有改動）。

這種一弓兩下的拋弓拉會後，學生對拋弓已經沒有恐懼感，控制弓的彈跳與部位能力亦已大有進步，便可以接觸一弓多音的所謂「高級」拋弓。

最喜歡在作品中使用拋弓的作曲家是帕格尼尼。我們就從他的作品中選取兩個譜例。

譜例27　帕格尼尼：隨想曲第9號，第61-64小節

譜例28　帕格尼尼：第一號協奏曲，第3樂章，第27—30小節

以上二例，均是下弓的一弓四跳。練習這種一弓多跳的拋弓，要領有兩點：第一是先練一弓兩跳，練好了再練一弓三跳，練好了再練一弓四跳，一弓五跳、六跳⋯⋯。第二是要用力「擲」出第一個音。第一個音越用力，後面的音越有力、越清楚。

拋弓的最大限制是如果一弓跳太多音，後面的音會越來越弱。聰明的帕格尼尼用得最多的是一弓四跳，原因就在此。一弓八、九個音以上的拋弓，後來的音很難拉得漂亮、清楚，如果純粹為耳朵而不為眼睛，不如用連斷弓，飛斷弓或自然跳弓來拉，效果更好。

另外有一種常用的華麗弓法，卡爾・弗策士先生把它叫做「琶音擊弓」（較慢速時）和「琶音跳弓」（較快速時）。格拉米恩先生則把它歸在「拋弓」類：

譜例 29　　Beriot: Scene De Ballet,k 第 1 小節

　　如何用中文爲這種弓法「正名」和歸類，是一難題。因爲它實際上是分解和弦。在初練時宜用慢速的連弓。這時它的主要特徵是換弦。如果最後要它「跳」，必須先用中速全擊弓的方法練。這時應該把它歸爲擊弓。到極快速時，它是一弓四跳，要靠人爲地在每拍的第一音加重，使它能持繼不停地跳。這時，無疑地應把它歸爲拋弓。也許可以勉強稱之爲「拋弓分解和弦」吧。

　　教這種拋弓分解和弦，假如拋開左手部份不談，單講右手的話，次序應如上述：先當成換弦練習，弓的運動要成弧形，不可有稜角，換弦的瞬間右手的力量不可減少反而要略增。然後用全擊弓練。最後，把它當拋弓練。到眞正應用時，只要在每拍第一音加力，讓第一個音跳起來，其餘三個音就會自己跟著跳。

第八章
如何教撥弦

　　撥弦（pizz）是一種常用到的右手技巧，且有不少方法性的問題。可是，不知何故，筆者手邊的所有小提琴理論著作都不大提到它。不知是它不好講或是不值得講，還是幾位前輩大師都不約而同，忘記了它的存在。弗萊士先生在講左手撥奏的章節，略提到它，算是例外。可是真正方法性的東西，也沒有怎麼觸及。

　　在筆者的教學經驗中，撥弦是一種非教不可的技巧。如果不教，十個學生大概有八個會或手指伸縮不靈活，或手腕僵硬不會動，或把聲音向內向下撥而不是向外向上撥。

　　下面，是教撥弦的幾個步驟。

　　一、先練單獨的食指撥弦。手的各個部位，論最大力，當然是大臂；論最靈巧，則非手指莫屬。撥弦所需要用到的部位，第一便是手指。通常是食指，也有人用中指。練習方法是先不握弓，用拇指尖抵住指板的右角，把食指向前伸直，指尖放在A弦上（A弦的位置不遠不近較適合初練者）（見圖48）。然後，完全用第一第二關節向右勾的動作，撥出聲音。撥完後，食指完全彎曲（見圖49）。反復練這個動作若干次，直到能撥出清脆、響亮的聲音為止。然後分別在其他弦上作同樣練習。純熟後，拇指尖離開指板右角，包住中指，成「獨指劍訣」型狀，重練剛才的練習。經過這樣練習後，食指的關節已經伸縮自如，打下撥弦的最重要動作

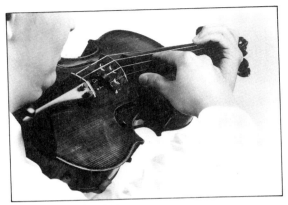

圖 48　準備撥弦的姿勢：
　　　　拇指尖頂住指板左下角，
　　　　食指伸直。

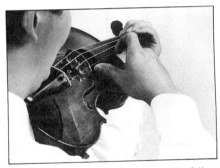

圖 49　撥弦後，
　　　　食指彎曲的姿勢。

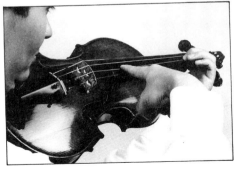

圖 50　加進手腕動作的
　　　　撥弦準備姿勢。

基礎。

　　二、練加進入腕的撥弦動作。當音樂要求較強有力而又速度不太快的撥弦時，單獨的手指動作已不足夠，需要增加手腕的動作。仍是姆指包住中指，成「單指劍訣」形，食指向前伸直，指尖觸弦，手腕微凸（見圖50）。以手指和手腕的配合動作，向右方勾起，撥出洪亮的聲音。撥完之後，手腕應該盡量凹下去（見圖51）。這個動作熟練後，就練習握住弓來撥弦。握弓姿勢大部份與平時的握弓姿勢相同。所不同者，一是小指要撐直，二是食指要用指根關節接觸弓桿，以便第一第二關節能自由伸縮（見圖52）。

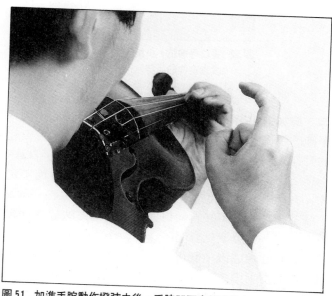

圖51　加進手腕動作撥弦之後，手腕凹下去的姿勢。

圖 52 握住弓撥弦，小指撐直，
食指前伸的姿勢。

三、練加進手臂動作的撥弦。在撥奏 3 個音或 4 個音的和弦時，單純的手指手腕動作便不夠用，一定要整個手臂一起動。最理想的動作方向是先下後上，略為向前。這樣，既可以讓 E 弦的聲音稍為突出，整個音響效果亦會向外、向上揚，而不是向內、向下縮。有些未經訓練的學生，撥弦的方向是向下、向後，這不大好。既不好聽，又不好看。只要把這兩種方法放在一起加以對比，孰優孰劣，馬上便見分明。

空弦的撥弦練過後，便可以加上左手一起練。傳統的練習曲似乎沒有專為右手撥弦而寫的。我們隨便選一首單一節奏的練習曲，均可用來練撥弦。我個人喜歡用音樂性較強的東西作練習材料，而不大喜歡用枯燥無味的一般傳統練習曲來折磨學生。比如，Gossec 的 Gavotte 前半段，去掉裝飾音，就是極好的練撥弦材料。

譜例 30　　E. J. Gossec: Govotte 1-4 節

　　和弦的練習材料，似乎沒有專爲初學者而設計的。像 Dont 的作品 35 號第一首那樣左手太難的東西，雖然自始至終是一個一個和弦，但不符合「右手難時左手要易」的第一階段學習原則。退而求其次，FIORILLO 36 首練習曲的最後一首，應是練習撥奏和弦的可用材料。

譜例 31　　FIORILLO: ETUDES 第 36 首，1-4 小節

　　更加適合的練習材料，可能是這樣一個簡單得不能再簡單，連譜都不必印給學生的例子：

譜例 32　和弦撥弦練習

　　右手撥弦的注意事項，除上述幾點外，尚需特別注意一點：盡可能把手指平放在弦上，指甲向上，用中間的肉來撥，而不要指甲向外，用手指的側面來撥。用側面撥弦，聲音一定單薄，手指也容易受傷。

　　總的說來，撥奏單音，最重要是指腕併用。撥奏和弦，最重要是向上、向前。撥的位置，寧可多偏向琴頭，萬勿太偏向琴橋。練習時盡可能手指先放好在弦上，而不要從空中直接撥下去。眞正應用時則不必受此限制。

第九章
如何教開始音與結束音

　　這又是一個極其重要，卻為很多人所忽略的訓練內容。中國俗語「萬事起頭難」，「好頭不如好尾」，用來形容其重要，再也適合不過。

　　先講開始音。

　　格拉米恩的「Principles of Violn Playing and Teaching」一書，是筆者手邊資料中唯一論及開始音者。他把開始音分為三類：一、平滑，像母音一樣的起奏。二、清楚，像子音一樣的起奏。三、有重音的起奏（請參看原書「特殊弓法」一章）。

　　他的歸類沒有錯。為了更清楚集中，筆者較喜歡把開始音分為柔與剛兩大類。柔與剛之間當然有無數層次，但只要能柔能剛，其它如半柔半剛，七分柔三分剛，三分柔七分剛等拉法，便不必特別教，只要在應用時略提點一下便可以了。

　　柔的開始。幾乎所有協奏曲，奏鳴曲的慢板樂章，都是柔的開始。且讓我們用韓德爾的第四號奏鳴曲為例。

譜例 33　韓德爾：D大調第四號奏鳴曲第一樂章第 1-3 小節

此類以柔開始的運弓，要點是先有速度，後有力度。只要抓住這一點，便錯不到那裡去。

　　剛的開始與柔的開始正相反，它是先有力度，後有速度（純剛）；或者是力度和速度同時出來（剛中帶柔）。它們的共同點是都帶重音。不同點是前者為剛重音，後者為柔重音。通常，粗獷型的音樂宜用前者，如卡恰圖良（ARAM KHACHATURIAN）的協奏曲第一樂章開頭。

譜例 34　卡恰圖良：協奏曲第一樂章主題

　　高貴型的音樂則宜用後者，如莫札特協奏曲第一樂章之快板。

譜例 35　莫札特：Ａ大調第五號協奏曲第一樂章快板主題

　　介乎於二者之間的，是韓德爾第四號奏鳴曲的第二樂章開頭。

譜例 36　韓德爾：Ｄ大調第四號奏鳴曲第二樂章　1-2 小節

　　這個譜例的第一個音，有人用純剛的奏法，有人用剛中帶柔的奏法。沒有誰對誰錯，就看不同演奏者的品味與偏好。我個人較喜歡用剛中帶柔的奏法，因為它有力得來偏於含蓄高貴。

　　以下討論結束音。

　　結束音也可分成兩類。一類是弱的結束，一類是強的結束。

為什麼開始音分剛柔而不分強弱，結束音卻分強弱而不分剛柔？因為剛的柔的開始音都可以強，也可以弱。剛者強亦剛弱亦剛，柔者強亦柔弱亦柔。它的區分在「性格」而不在音量的大小。結束音卻不一樣，它只有弱的收法和強的收法兩大類。弱的收法只有柔沒有剛。強的收法可能柔，可能剛。長的結束音只能柔不能剛。我們這裡討論的是長的結束音。所以，它是有柔無剛。

同是只有兩類，可是結束音的講究程度，複雜程度，困難度均遠過於開始音。

先來討論弱結束音。此謂弱結束音，只是說它以弱來「收」，而不是指這個音整個音是弱的。即使是在一個強的樂句，如果以弱來「收」，我們仍稱它是弱的結束音。因為它在最後是弱的。例如韓德爾第四號奏鳴曲第一樂章的結束句：

譜例 37　韓德爾：第四號奏鳴曲的第一樂章最後 1 小節

該譜例的最後一個音，其實前面百分之八十的時值都是強的，僅僅在最後的百分之二十時間，它才慢慢弱下來，漸漸消失。這種情形，我們仍把它歸類為弱的結束音。

在我接觸過的小提琴學生中，包括個別課學生和帶樂團時所接觸到的其他學生，聲音「收」不漂亮者，比例大得驚人。換句話說，很多小提琴學生沒有受過把結束音拉漂亮的訓練。結果可想而知，拉出來的音樂一定是粗、俗、野，既不講究更不高貴。尤其是在拉莫札特的音樂時，結束音（包括樂句與樂段的結束音）收不漂亮，簡直是在糟塌美女，虐待聽眾。每一位合格的小提琴老師，實在都應該把教會學生拉漂亮的結束音，當作自己的必盡責任。

在進入如何練結束音之前，有必要先探討一下，什麼樣的結

束音才算是漂亮？答案十分簡單：**要收得圓**。所謂「圓」，就像上帝造人，把人每一個看得見的部位都造成圓形狀而不是尖形狀。從頭頂到下巴，從手指尖到腳指尖，從耳朵到鼻子，都是以「圓」來收，而不是以尖、以平、以稜角來收的。這種情形，又像是令人舒服的正常停車，一定是先停止加油，然後慢慢踩利車，讓車漸漸慢下來，直至完全停定不動，然後才打開車門下車。

　　相反的情形是完全沒有「收」，弓就離開弦。還有更糟糕的，是在結束時不但不「收」，反而加了一個莫名其妙，毫無道理的重音，就像要停車了，卻猛踩油門，然後來個急利車。

　　有些學生的結束音拉不漂亮，不完全是由於音樂上的美感訓練不足，而是由於技術上沒有受過訓練，弓不聽話。要它漸慢，慢不下來；要它漸輕，也輕不下來。這就進入我們要討論的主題：如何訓練學生拉弱收的結束音。

　　用以下要求來練習這個譜例：

譜例 38　弱收的結束音練習

　　先練上半弓的下弓。要求是上半弓的四分之三弓都用最深透的聲音來拉。到了最後四分之一弓，漸漸減慢弓速，減少力度，直至完全沒有速度，沒有力度，沒有聲音，弓停住不動兩秒鐘，然後才離開弦。注意，觸弦點要比較靠橋，前面四分之三弓的聲音才有可能深透。最後的四分之一弓，觸弦點仍然保留在同一點，單純靠減速減力而不靠移動觸弦點，來取得漸弱至無聲的效果。

練純熟後，改用上弓練，仍然是上半弓。

上半弓的下弓上弓都練好後，再分別練下半弓的下弓與上弓。

這個練習，不但練了結束音，也練了開始音。注意，要用柔的方法開始而勿用剛的方法開始。一段時間練習之後，對弓的控制力必然大增，可在任何一個部位漂亮地（全無雜音）開始，在任何一個部位漂亮地結束（漸漸消失）。

歷來的小提琴練習曲都沒有提供這樣的練習法，連傳授我這種練習法的馬科夫先生，在他的「Violin Technique」一大冊中，也沒有把這種練習法寫進去，真是一件令人費解之事。以訓練弓的「聽話」來說，沒有比這個練習更有效的了。

如要略加變化，這個練習可以變成這樣：

譜例 39　　不同部位開始與結束的練習

下半弓　上半弓　下半弓　上半弓　　上半弓　下半弓　上半弓　下半弓

該譜例的開始與結束要求，與上一譜例相同。因為要特別標明所使用的弓之部位，所以把強弱變化記號省略了。

以下略講講強結束音。這種結束音與弱結束音剛好相反，在結束時弓的速度和力度均不減低，反而略有增加。弓也不停留在弦上不動，而是順勢「飛」到空中去，在空中劃一個半圓圈，然後結束。這個半圓圈，頗似中國書法的「迴鋒」收筆。凡是強有力的，最後一音是長音的樂曲，大體上都可用這種方法來演奏。有些結束音很長，為了省弓，可以在音頭加一重音，然後減弱，到快結束時再增加弓速和力度。

總的說來，弱結束音有如孤帆遠去（音長時），有如一聲嘆息（音短時）；強結束音有如賽跑的終點衝線，有如火箭的一飛沖

天。它本身同時是音樂，也是技術，必得心中有音樂，手上有技術，才能達到完美之境。

第十章
如何教音質、音色、音量的變化

　　在進入音質、音色、音量變化的教學領域之前，必須確立一個前提，就是學生已經會用完全放鬆的，「不用力而有力」的方法，拉出深、透、滿、亮的聲音。如果沒有這個前提，最好是回過頭去，重新補發音方法的課。因為沒有深而談淺，是無根之淺；不會放鬆而要求把手臂吊起來，是件危險之事。國畫家講的「知黑守白」，哲學家講的「相互相成」，都是說的這個道理。

　　在「小提琴基本技術簡論」的右手部份中，筆者曾略論過音質、音色、音量變化的道理：「要想琴聲有表現力，不能不研究音量與音色的變化；要獲得各種不同的音量、音色變化，並自如地使用它們來表現音樂內容，不能不研究小提琴發音的三個最基本因素──運弓的速度、力度，弓毛與弦的接觸點以及它們之間的相互關係。幾乎所有發音上的毛病和問題，都可以從這幾個因素中找出原因和答案。或速度不當（過快或過慢），或力度不當（過大或過小），或觸弦點不當（過近指板或過近琴橋），或二者甚至三者兼而有之。把這幾個因素及其互相關係研究清楚，很多發音上的問題就迎刃而解」（註1）。

　　這段論述，提綱挈領地點出了運弓速度、力度、觸弦點與音質、音色、音量變化的因果關係。

　　格拉米恩在「Principles of Violin Playing and Teach-

ing」一書中的「Tone Production」一章中，對此有相當精確而詳盡的論述，值得細心閱讀。

下面就不再講太多道理，直接進入音質、音色、音量變化的實際練習，在練習之後再來歸納道理。

一、先用♪＝40 的相當慢速度，分別用上半弓與下半弓的長短短混合弓法，練下面的譜例。聲音要求深而鬆，部位要求絕對準確。

譜例 40　Kayser 練習曲第三課第 1–5 小節

這時，學生別無選擇，一定要用慢速，多力，靠橋的搭配來拉奏，音質厚重，音量大。

二、同一譜例，用♪＝60 的速度，用全弓的長短短混合弓法練習。仍然是要求聲音深而鬆，部位絕對準確。

這時，學生也是別無選擇，一定是用快速，多力，靠指板的搭配來拉奏，音質實厚而有沖力。

三、用♪＝60 的速度，全弓的長短短混合弓法演奏下面這個譜例。聲音要求極輕極輕。

譜例 41　放慢了速度的 Kayser 第三課 1–5 小節

這時，學生仍然是別無選擇，只能用慢速，少力，靠指板的搭配來拉奏，音質柔，音量輕。

此三個譜例一練過，各種音質、音色、音量及其速度、力度、接觸點的搭配，便一目了然，盡在掌握之中。悟性高的學生。當可從中悟出聲音與運弓如何變化的秘密。

通過這三個譜例，我們可以歸納出一些速度、力度、接觸點的不同搭配所產生的音質、音色，音量變化規律：

運弓（因）	聲音（果）
慢速、多力、靠橋	深、厚(低音)、亮(高音)、強
快速、多力、略近指板	深、寬、有沖力、強
慢速、少力、在指板上	淺、柔、暗、弱

這是三種最基本的搭配，也可以說是聲音的三「極」。在這三極之間，可以有無數層次，讓演奏者拉出千變萬化的音質、音色、音量。

速度、力度、接觸點的搭配，有一條不可輕犯的禁忌是：靠橋不可快速，不可少力。換句話說，快速不能靠橋，少力也不能靠橋。一犯此禁忌，聲音一定破裂，不透。所以，讓學生靠橋拉長弓，越強越好，越長越好，是諸多發音練習中，最重要，最有效的一種。它可以逼學生拉出深厚的聲音。能拉出深厚的聲音，要變化，要拉弱的聲音就容易了。

最難能可貴的小提琴音色是明亮、高貴。它比深厚還要難。演奏莫札特的作品，通常都需要這種音色。比如這個譜例：

譜例42　莫札特：第四號協奏曲第一樂章主題

這個主題，明顯地是在模仿小喇叭的聲音效果。它要求明亮

有光彩的聲音。演奏這種聲音的困難點在於靠橋的同時，要略快的運弓速度，極大的力度。本來，靠橋是適合慢速多力的。現在為了聲音更明亮，不得不加快運弓速度。加快運弓速度而又不能把接觸點太移向指板，就只有增加力度。通常，看一個小提琴演奏者的右手功力高低，只要看他能否拉出這種明亮的聲音，便可判斷出來。換句話說，功力越高的演奏者，越能奏出明亮的聲音。

通常，暗的聲音不必特別去學，去練。只要能拉出明亮的聲音，暗的聲音一拉就會。其道理就像只要能扛起一百斤，便不必特別去學如何扛二十斤。

在古典派的小提琴與鋼琴奏鳴曲中，常常有鋼琴奏主旋律，小提琴為鋼琴伴奏的段落。這時，便需要用到弱的音量，暗的音色。如下例：

譜例 43　　貝多芬：第五號「春」奏鳴曲第一樂章第 11-14 小節

這時，絕對需要把觸弦點靠到指板，用多弓少力的方法去演奏。為什麼要多弓而不是少弓？因為極靠指板和少力，已經讓聲音夠弱夠暗。如再加上弓速太慢，音樂便沒有生命力，而這段音樂本身是充滿生命力的，只因為它是「綠葉」而不是「紅花」，必須把光彩讓給鋼琴，所以才要奏得柔而暗。

講過明亮也講過柔暗的聲音後，在這兩極之內的千變萬化，聰明的讀者當可自己去體會、變化，不必筆者一一舉例。

在小提琴的音質，音色研究課題中，還有一件重要、有趣，卻為一般人所忽略的事，就是在G弦的高把位與E弦的高把位，不能用同樣的方法去拉。E弦的高把位通常可以承受較大的力度，必須很靠橋演奏。可是G弦的高把位，卻不能承受太大的力度，而且不能太靠橋演奏。否則，聲音一定破裂。通常，到了G

弦高把位時，要注意勿太靠橋，勿太多力，而要快一點的運弓速
度。

註釋

註 1：見「小提琴教學文集」，全音版第 29 頁。

第十一章
如何訓練學生獨立處理弓法的能力

　　這個問題，屬於技巧的應用而不屬於技巧本身，多少有點超出本書原計劃的內容範疇。不得不寫的原因，如代序所提到，台灣整個教育系統是偏向填鴨式和背答案式。在器樂學習中，這種教育方式的壞影響處處可見。明顯的例子是不少學生能把老師教過的曲目拉得有板有眼，有模有樣，可是如果給他一首新曲，不告訴他怎麼拉，便連一些很起碼的要求都做不出來。這種情形，在初學階段是正常的必然現象。可是筆者遇到不少大學生、專科生，都是這樣的情形，那就不理想。所以，如何培養學生的獨立能力，既是整個教育界的大課題，也是小提琴右手技巧教學中，不能不講的問題。

　　在學生已學過所有最重要，最基本的弓法，也能把這些弓法技巧應用在不太困難的樂曲中後，右手技巧教學的重點，就應該轉入訓練學生獨立處理弓法的能力。這個階段的學習，對老師和學生的要求都更多、更高。所需要的時間，也通常比前面的階段更長。

　　筆者通常把這個階段的訓練內容歸納為三個「什麼」。

一、什麼弓法？

二、什麼部位？

三、什麼速度、力度、觸弦點？

說得詳盡些，是要求學生拉每一個音時，都要向自己問這三個問題並自找答案。整個運弓的秘密，都盡在這三個「什麼」之內。如這三個問題的答案常常大體正確，學生就已經有相當好的獨立能力。在初期，常常找不出答案或答案不正確，那是正常的，不必害怕。通過一段時間的不懈訓練，即使素質再差的學生，也會有所進步。這種「思維方式」的訓練，不會立竿見影，馬上看到功效。但從長遠的觀點看，它是很重要的，不應該被忽略掉。

　　以下遂一舉例說明。

　　一、什麼弓法。這個問題比較簡單，但卻常有學生出錯。請看下例：

譜例 44　KABALEVSKY：C 大調協奏曲第一樂章主題

　　第一小節的三個音，照譜上都是普通的分弓與連弓，一般學生也就照拉不誤。可是，根據這個主題充滿活力、動力的「性格」來推論，這幾個音決不能拉成普通的分弓與連弓，而要拉成長尾巴的擊弓，即每一弓都是從低空下去，拉完後又離開弦，回到低空。

　　第二小節的第二、第三個音，音符下面有一圓點，很多學生會不經思考，就拉成弓不離弦的連頓弓。可是，在這裡用連頓弓來拉，聲音太「死」，不夠活潑，一定要拉成擊弓，音樂的「性格」才出得來。

　　再看下例：

譜例 45　柴科夫斯基：D 大調協奏曲第一樂章　第 97 小節

照譜上的記號，該譜例第三拍的三連音三個音都是重音，音與音之間並無停頓。事實上，這三個音絕對不能這樣拉，而要拉成頓音，讓每個音之間都有停頓，才有可能拉出斬釘截鐵的效果，不被下一拍樂隊的同音呼應所壓倒。

類似的例子，多不勝數。有些問題出在樂譜的編訂不夠精確，有些問題出在一種符號有多種解釋。總之，把「什麼弓法」弄對，是運弓的前提與基礎。前提錯了，其他東西也就跟著錯。

二、什麼部位。這個問題看似簡單，其實複雜。先看下例：

譜例 46　克萊斯勒：Sicilienne and Rigaudon 快板樂段之開頭

一般的學生，看見開始的後半拍起音和下一弓的一弓八個音，都會本能地從中弓開始拉，用下半弓拉第一小節。假如音樂只有一個小節，不再進行下去，那這樣運弓一點問題也沒有。但如果考慮到第二小節是一連串的 16 分音符自然跳弓，最適合的部位是正中弓，那麼，我們就必須把開始的後半拍起音移到弓尖，用上半弓來拉第一小節，才是最合理的部位。這是音樂的「前後文」影響到弓的部位必須改變。

再看下面的譜例：

譜例 47　巴赫：a 小調第一號協奏曲第一樂章第 105 至 109 小節

這是又一個「前後文」影響弓的部位之例子。譜中第二第三小節是完全一樣的一分三連弓法。照道理，每一組都用同樣的部位才對，很多學生也是這樣拉。可是，由於第 4 小節是一個二分音符的長音，這個音應該用全弓，所以，正確的拉法應該是：第

二小節的第一拍用上半弓，然後，每一拍都稍為向弓根移動一些，到第三小節最後一拍的上弓，要把弓推到弓根，然後第四小節的二分音符剛好可以從弓根開始用全弓來拉。

下面這個譜例，貌似最簡單，其實最複雜：

譜例 48　Seitz：學生協奏曲第五號第一樂章第 32－33 小節

如果問學生，這兩小節在什麼部位演奏最合理，相信很多學生都會回答「中弓」。可是，當叫他用中弓演奏這兩小節時，可能超過半數的學生都會越拉弓越跑到弓尖去。什麼原因？因為如要一直保持弓的部位不變，每一拍的頭兩個音所用的弓，必須和第三個音完全一樣。而音型的重音卻要求第一個音稍重。問題來了：下弓要拉兩個音，還要加重第一個音，多用弓是自然的；上弓只拉一個音，又要輕，少用弓也是自然的。連續幾個「下多上少」，弓自然就跑到弓尖去了。所以，這個例子是屬於「知易行難」。如要一直保持在合理部位，唯一的辦法是在「速度、力度、觸弦點」的變化上做文章。

三、什麼速度、力度、觸弦點。這個問題的來龍去脈，在上一節「如何教音質、音色、音量的變化」中，已有詳細論述。在此，把討論重點放在「速度、力度、觸弦點的變化與弓的部位之關係」上。

仍然用譜例第 48 作例子。為了讓弓一直保持在同一部位，我們必須下弓時靠橋，慢速，多力，上弓時靠指板，快速，少力。下弓的兩個音之中，又需要第一個音弓速快些，力量大些，以產生重音；第二個音弓速慢些，力量少些，以產生弱音。上弓所演奏的第三個音，音符上有一圓點。這一圓點在這裡並不代表頓弓，

也不代表擊弓或跳弓，而是代表這個音的弓速要像頓弓一樣極快，可是不停頓（根本沒有時間可以停頓）。這麼複雜的東西，要統統配合在一起，其困難度可想而知。難怪很多學生到了這裡都會出問題，或是弓的部位一直往弓尖跑；或是第一個音太輕，「立」不住；或是第三個音太重，破壞了「強弱弱」的三連音之正確輕重關係。

讓我們再看一個比較單純的例子。

譜例 49　Wieniawski：Scherzo-Tarantelle 之第一主題

此例與上一例同是三連音，同是二連一分，可是因為是先分後連，位置剛好與前例相反，所以影響到弓的部位大有不同。這個例子，每組三連音的第一個音都必須用極多的弓，才能把這個音突顯出來，以構成由每組三連音的第一個音所連結成的旋律線。假如在中弓拉，弓太沉重呆滯，走不快，所以一定要在弓尖部位拉。由於音樂結構要求第一個音盡量突顯，又是在弓尖部位，所以這個音必須用極快速、多力、靠指板的組合。後面兩個音則速度略慢（這已由弓法所規定，不必人為去調整），力度略減，仍然在同一觸弦點便可。

如果不考慮左手，單分析運弓技巧的話，前面一首為初學者而寫的學生協奏曲，比後面這首高級程度的弦躍技巧曲，困難得多。前例要拉好，便要頻繁的改變觸弦點。後例卻不必，只要第一個音弓「沖」得夠快，便一切都是順乎自然的。

在巴赫的 g 小調無伴奏奏鳴曲第四樂章中，有幾個相當不容易拉好的地方。請看這個例子。

譜例 50　巴赫：g 小調無伴奏奏鳴曲第四樂章第 4－7 小節

　　一般人的拉法，通常會是第一、三小節用中弓，第二、四小節用上半弓。可是，如能在第一，三小節把弓從中弓位置逐漸向弓尖方向略移動，第二，四小節將會將好拉得多。這種「悄悄地」移動弓部位的技巧，要求弓的速度與力度作一些細微變化。第一、三小節的連音，要把它分成 3 組。每組的第一個音弓速稍快（略多些弓），力度稍少，第二個音則弓速稍慢，力度稍多。這樣，便可以做到聽起來每個音都一樣，可是弓的部位卻一直在移動。

　　不管多麼辛苦、費事，不管是否看得見成果，老師都應該盡量引導學生自己尋求如何運弓的答案，而不要在一開始就把答案告訴學生。除非萬不得已，也不宜對中級以上程度的學生過多採用直接模仿教學法。藝術貴在獨創，教育貴在培養學生的獨立能力。希望學生永遠離不開自己的老師，不是好老師。小孩子能做的事情而代替他做的父母，也不是最好的父母。如果我們不但教學生各種紮實的技巧，也培養學生技巧上音樂上的獨立能力，那才是最完整，最理想的音樂教育。

　　這方面，我建議多讓學生觀賞一流小提琴家的演奏錄影帶。看錄影帶比單純聽唱片多一個好處，就是可以看到人家的聲音是怎麼樣拉出來的。除了力度的大小看不見外，三個「什麼」中的弓法，部位、速度、觸弦點，都可以看得清清楚楚。多看多想，加上老師的啟發，相信學生這方面的獨立能力，一定可以慢慢培養出來。

第三篇

左　手

第一章
左手四大技巧概論

　　諸多的小提琴左手技巧中，有音準、換把、抖音、各種音階、各種琶音、各種雙音、泛音、跨弦、滑音、撥奏、大幅度伸張、高把位、合理指法等等。這些技巧，那些最重要？那些不那麼重要？那些有重要方法問題，非弄對弄通不可？那些只是需要多練習，並無特別方法可言？那些根本不要特別練，到時一用就會？

　　傳統的小提琴教材，一本音階就要練好多年。如果把所有公認重要的經典練習曲，如 Kayser, Sevcik, Mazas, Kreutzer, Rode, Dont, Paganini 等都拉過一遍，十年時間一定不夠。是否有必要花這樣多時間來練這些練習曲？如果拉過很多練習曲，是否左手技巧就一定高？

　　這些問題，相信很多小提琴老師和學生，都曾經遇到和考慮過。

　　筆者從小學小提琴，也算用功。曾經有一個多天，由於練琴過於用功卻方法不對，左手食指尖的厚繭破裂出血，仍堅持用三隻手指練。可是，練了十幾年，一些高級程度的曲子仍然拉起來力不從心，無法公開演奏。直到有一天，遇到馬科夫老師，他只用了十二堂課，便把我原來一些基本方法作了一百八十度的改變，使我能輕而易舉地拉整場曲目難度相當大的獨奏會。其中包括孟德爾頌協奏曲、巴赫夏空舞曲、巴托克第一號狂想曲等作品。

這段先極苦，後極甘的經歷，令我常常思考上述問題。所得結論是：

左手的各種技巧中，只有四種帶根本性方法問題。這四種技巧，一定要弄對弄通。其餘的，基本上是多練的問題。傳統的音階和練習曲教材，基本上是有材料而無方法。假如沒有遇到高明的老師教對方法，拉多少本練習曲都只能得其表皮而不可能成為高手。「正確方法是技術的基礎」（註1），講的就是這一道理。

究竟是那四種技巧如此重要呢？

一、抬落指。

二、手指的保留與提前準備。

三、抖音。

四、換把。

我沒有把音準算進去，不是認為音準不重要，而是因為第一、音準是全局性的東西，它貫穿所有左手技巧，必須時時刻刻都特別注意，首先注意。第二，音準只有聽覺訓練和練習方法的問題，而沒有特別的技巧方法問題。找一個耳朵好的大提琴家或聲樂家來，都有可能教音準。但左手四大技巧，則非小提琴「明師」無法教。請注意，是「明師」而不是「名師」。名師之中，有確實有本事者，也有浪得虛名者。明師，則必須真的精通種種技巧的方法，明白其互相關係，並能把它們講解得明明白白。「名師」易找，「明師」難求，古今中外都差不多。

為什麼抬落指、手指的保留與提前準備、抖音、換把這四種技巧如此重要，以至被筆者列為務必全力以赴，教好學好的「四大」技巧呢？

撇開右手和音準不談，小提琴演奏最困難最重要的東西其實只有兩樣，一樣是能拉得快而乾淨，另一樣是音色美好。四大技巧中的抬落指、保留與提前準備手指、換把這三樣，恰恰是能否拉得快而乾淨的關鍵所在。抖音，則是音色好壞的關鍵所在。前

三樣，只要有一樣有缺陷，便很難拉得快而乾淨。抖音有缺陷，則休想拉出美好的聲音。這四大技巧有一個共同特點，就是有極強的方法性和習慣性。換句話說，如方法不對，練一百年也練不好。如果建立了好習慣，一輩子輕鬆；如果養成了壞習慣，相當難改。

所以，老師的責任，不但是把這四大技巧的方法教給學生，更困難更重要的，是幫助甚至強迫學生養成所有正確的習慣。要做到一出手，想也不想，動作都正確才算合乎標準。有些學生，一段時間內已把這些方法學會，動作做正確，可是過了一段時間，又走了樣。這時，老師必須提醒和要求學生把基本方法重新做對。如果提醒和要求都不奏效，就必須要學生重練基本練習，直到所有要求都做到為止。

比較起來，抖音是一旦學對了，便不容易走樣，一輩子都會在的技巧。相對地，如果有毛病，它也比較難改，一般都需要較長時間才能改好。其他幾樣技巧，一旦不注意，或者偷懶，便可能走樣。相對地，如果已經學對過，改起來也比較快，有可能立竿見影，一下子就改過來。

希望以下分別談這四大技巧的章節，能幫助小提琴同行師生友，少受我當年受過的苦，更容易享受到演奏小提琴之美之樂。

註釋

註 1 ： 「正確方法是技術的基礎」，是筆者十六年前寫的《小提琴基本技術簡論》中之一節。請參看全音樂譜出版社出版筆者所著之「小提琴教學文集」第 23，24 頁。

第二章
如何教抬落指

　　抬落指爲何如此重要，居左手四大技巧之首？抬落指的困難之處和奧秘之處何在？如何練習抬落指？這是本節要討論的三個問題。

　　衆多的小提琴左手技術，即使不論其重要性，而按使用的先後來排隊，抬落指也是排第一。除了空弦外，只要有音，就必須抬落指。從低到高的一串音，是手指一隻一隻落下。從高到低的一串音，是手指一隻一隻抬起來。其他所有技巧，都必須以抬落指爲基礎、爲前提，都與抬落指有關係。

　　我們當然不是以使用的先後來排定其重要程度。抬落指的重要，或更精確地說，抬落指方法是否正確的重要，是因爲它決定了一個小提琴演奏者的左手是否能快而輕鬆。抬落指的方法對，左手就又靈巧又輕鬆，可以拉很快，很長時間手都不累。抬落指方法不對，左手就笨拙、緊張，旣無法拉快，又很容易累。

　　極爲不合道理的事情是，這麼重要的問題，多位前輩大師的著作，對此根本不提或只是一筆帶過。很多小提琴老師不懂、不通，一直用錯誤的方法來教學生。筆者學了十幾年琴，抬落指的方法是錯的，吃足了苦頭，是一例。從奧爾的「我的小提琴演奏教學法」（註1）到揚波爾斯基的「小提琴指法概論」（註2），從弗萊士的「小提琴演奏藝術」，到格拉米恩的「小提琴演奏和教學

的原則」，都沒有專門論到這個問題，是又一例。十幾年來，筆者教過無數學生，極少有學生是不需要從零開始教或大幅度調整抬落指方法的，是另一例。

古往今來，一流的小提琴家上百過千。只要是一流的，抬落指方法不可能錯到那裡去。與此同時，學小提琴的人數肯定是一流演奏家的幾十倍幾百倍。在他們中間，有多少人是既有天份又用功，只是因為抬落指方法錯誤而終生與一流絕緣，數字無法統計。根據筆者本人的學琴經歷和教學經歷看，數量一定不少。如此看來，小提琴技巧的理論研究與實際教學相比較，太落後、太弱、太不成比例了。這個領域，實在需要多些有心人去開拓、去耕耘、去造福後來者。

在進入「抬落指的困難與奧秘之處」這個主題之前，必須先簡單描述一下最理想的抬落指是怎麼樣的：

練習要求乾淨利落的快速音階或樂句時，抬指的要求是高，快，獨立；落指的要求是從高空擊下，馬上放鬆。在演奏慢速歌唱性的段落時，抬落指均要盡量輕柔，按弦的手指絕對不能太用力。

這方面，弗萊士先生有完全正確，也有不完全正確的論述。正確部份是關於按弦的力量：「手指壓弦力量過大也是有害的，這樣拉出來的聲音單薄無力而且有刺激指尖神經發炎的危險。被稱為近代『正規』小提琴技巧創始人的薩拉沙蒂(P. Sarasate)，手指按弦的力量是如此之輕微，以至在他的指尖上根本看不出明顯的按弦痕跡（註3）。」不完全正確的部份是關於抬落指：「我認為過份抬高手指或把手指『投擲』到弦上的做法都是不必要的，也是浪費力量，其後果很有害。」不完全正確之處，是弗萊士先生沒有把歌唱性的慢速段落與「顆粒性」的快速段落分開，沒有把抬落指的「練習」與「應用」分開。這裡面極為重要的區別和原理奧秘，稍後將會詳細論到。

可以從三個層面來揭示正確的抬落指爲何如此困難。

首先是「輕按」爲何如此困難。

我們知道，人都有本能。這些本能是與生俱來，不必敎、不必學的。比如，餓了想吃、渴了想喝、睏了想睡等等。人如果遇到困難的東西或精神緊張時，手的本能反應是握拳，手指往掌心方向用力。小提琴是困難的東西。音不準，節奏不對，聲音難聽，老師在一旁說這個不對那個不對，都會造成學生精神的緊張，學生都會更用力按弦。可以說，「重按」是人的自然本能，「輕按」則是反自然，反本能的。

另一個造成「輕按」困難的因素是人的左右手會互相影響。如果拉奏極輕的東西，右手的力量都是「吊」起來，左手不容易按得太重。如果拉奏強的東西，右手的力量都是往下墜（正確）或往下壓（不正確），必然影響到左手也用力往下按。

只有經過特別訓練，學生才有可能培養出「反本能」的意志力與習慣，精神緊張也不重按，右手往下沉時左手卻往上浮，達到薩拉沙蒂那種始終輕按，指尖無痕的理想境界。

其次是「抬指」爲何如此困難。

這裡的「抬指」，指的是「高、快、獨立」的抬指，而不是隨便把手指尖抬離開弦的抬指。所謂高，是用手指的第三關節（食指例外，只用第一、二關節），把手指向琴頭方向抬高到不可能再高爲止。所謂快，是要在一瞬間之內，手指便「飛」到這麼高，而不是慢呑呑，經過一段時間才抵達最高處。所謂獨立，是完全不用手掌和手臂的力量與動作，單純靠手指的第三關節（食指是第一、二關節）來完成整個抬指動作。

爲什麼要抬得高？我們可以用扔石頭的原理來說明。當我們想扔一塊石頭到最遠處，一定會本能地把手臂往後拉。拉得越後，越可能扔得遠。爲什麼不把手盡量先往前伸，讓石頭更接近目標，而要先往後拉，來個「欲前先後」，「欲近先遠」？因爲只有先把手

臂拉後，才有可能增加石頭的速度。石頭的速度越快，扔得越遠。這是一個人人都會做，但很少人會去想其中道理的事。抬指的道理百分之百一樣。所不同者，是手指不需要「扔」得遠而要「扔」得快。要快，就必須有一段距離來發力。這段距離越遠，發出的力越大，速度越快。這就是所謂「後發先至」。

為什麼要抬得快和手指必須獨立？這個道理似乎不用多講。抬得快才能拉得快，也才有時間休息。手指不獨立，就像人不獨立，要靠人，要受人牽制，就沒有自由，就很難做事。

以上所講都是抬指為何要「高、快、獨立」，尚未講到它為何如此困難。其實，與「輕按」為什麼難一樣，這三樣東西都是反自然的。人的手自然用力是往內抓。現在要高抬，等於是在反用力。要落得快很容易，既是手的自然動作，又有地心引力可借。要抬得快既反自然，還要跟地心引力對抗，焉有不難之理？獨立，則更不待言。試想想看，從小在家裡，煮飯、洗碗、洗衣都是媽媽的事。一旦獨立，全部事情都要自己做，無人可依賴，無人來幫忙，有多難過！

最後是「落指」為何如此困難。

如果是從最高處用力落下後，手指繼續用力重按，這是前後一致並合乎手的自然本能的，不難。如果從低處輕輕落下，落下後輕按，也不難。難就難在前面用力落下，後面要完全的鬆。這個要求，就像皮球落地，馬上彈起。所不同者是不能彈高到空中，而只能讓指尖略離指板。要把裡面是骨頭而不是空氣的手指，練到像皮球一樣有彈性，一落下馬上彈起，可是又不準彈高，只是彈起一點點，其難可想而知。

為什麼要這進樣落指而不是或落下後繼續用力，或從低空輕輕按下呢？因為凡快速的段落，莫不要求清脆，帶顆粒性，每個音都有一個清楚的落點。除非某些很特殊，要求效果朦朦朧朧的音樂，否則，只有這種從高空用力落下，落下後又馬上放鬆的「打

球式」落指法，才能奏出有彈性的聲音效果。

講了一大篇道理，現在可以進入實際教學和練習了。

由於抬落指是貫穿一切左手技術的東西，所以隨便一條音階，一首練習曲，一段速度不太慢的樂曲，都可以作爲練習材料。不過，初練抬落指，找單純的，一個動作有多次反複的材料來用，較易收效。對已有一定程度的學生，筆者喜歡以 Kayser 練習曲的第 22 課前 8 小節作材料，用很特殊的方法來練。

譜例 51　　Kayser: 36 studsts op 20 第 22 課開頭

第一步，不用弓，不准左拇指碰到琴頸，把節拍器調到每分鐘 50 拍，把每個 16 分符改作 2 分音符，即每個音兩拍。先把 1、2、3、4 指都放好在 B, ♯C, ♯D, E 的位置，然後開始練。要求是抬指抬得高（圖 53），快、獨立；落指從最高處落下，打出聲音，

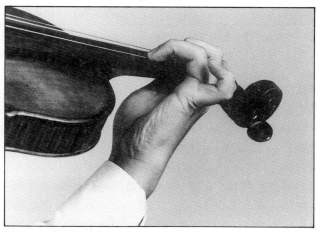

圖 53　高抬 4 指，指尖向地。

馬上變成虛按（圖 54）。這是難到極點的練習。而且速度越慢，難度越大。如不是把速度放到這樣慢，抬落指的功夫絕對練不出來。

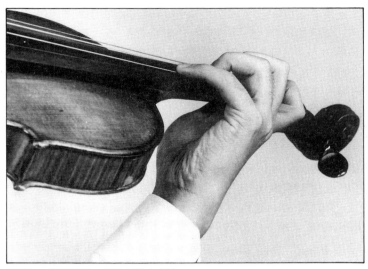

圖54　4 指落下後，指尖在弦上虛按。

　　為什麼要把速度放到這樣慢來練？因為速度越慢，手指停留在最高處時的時間就越長。而這個時間，抬高的手指是處在極度緊張，難過的狀態。有些初練的學生，由於手指從來沒有受過這樣高難度的抬起訓練，手會發抖。不必害怕。要堅持下去。手指往上用力有一定限度，不會把手練壞。如果拇指和其他手指一起向內用力「抓」琴頸和指板，這個力量是無限的，才有可能練壞手。落指後，也需要足夠長的時間，讓手指體會虛按那種徹底放鬆，完全沒有力量壓住指板的感覺。這樣的方法，是抬指——用人為的大力、緊張、辛苦；落指——用自然的小力、放鬆、自在。

第二步，同樣的速度、方法，用弓拉奏，每弓兩個音，共四拍。落指後仍然是虛按或半虛按，聲音難聽也沒有關係。非如此練不出弓一面拉，手指一面輕按的功夫。事實上，按弦所需要的力量非常小，只需要讓弦輕輕觸到指板便足夠了。一般人都不自覺，不自知地用多一、兩倍以至一、二十倍的力量按弦。那真是有百害而無一利之事。

第一第二步練好後，便可以速度一倍一倍地加上去。每一種速度都是先用無聲練習法（不用弓）練一次，然後再用弓練一次。練到每拍4個16分音符，一弓4拍時，所有的要求仍然做到，抬落指的功夫便算初步有成，打下最重要的基礎了。

筆者曾把這樣的抬落指方法歸納為一句八字口訣：**「高上高下，一緊一鬆」**。據說少林武術有一門功夫叫做「易筋功」，練後筋骨大變，變得又柔又軟，功力倍增。用「高上高下，一緊一鬆」的方法來抬落指，也是一種易筋功。練後手指會變得靈活、聽話、有強烈的「感覺」、有彈性。筆者曾教過無數學生，從原來拉不快，在很短時間之內（通常不超過半年），變成能拉得又快又輕鬆，靠的就是這招功夫。

接下來，可以練稍帶點變化的材料。下面的譜例，是從 SEV-CIK 天才而囉嗦的左手練習中濃縮而來，是我早年一位老師口傳給我的。可惜這位老師給了我很好的練習材料，卻沒教我如何練的方法，令我在黑暗中一摸索就是十幾年。很感謝這位老師。如果她當年就教了我最好的方法，也許這本書就寫不出來了。

譜例 52　　手指練習

練這個譜例，除了注意上述所有方法問題外，務必先把 8 分音符改爲 4 分音符練，同時特別注意兩點：

一、盡可能保留和指前準備手指。這是下一節的主題。此處細節從略。

二、第一組的前四個音，1 指落時必須同時抬高 2 指，2 指落時必須同時抬高 3 指，3 指落時必須同時抬高 4 指。這是相當難和「彆扭」的動作，但非如此無法每指「高下」。在拉奏所有的上行音階時，有沒有這樣一個同時「一隻手指落，下一隻手指上」的動作，是好壞之關鍵所在。

也許有人要問，如此誇張，極端，把動作做到「盡」的抬落指方法，在實際演奏中也須要這樣嗎？

我想舉兩個例子來回答此問題。

例一。練毛筆字，必先練好大楷，然後才能寫好小楷。如先練小楷，毛筆字一輩子寫不好。這是「先立其大」的道理。

例二。我們看一幢漂亮的高樓，都看不到它的地基。可是，它絕不是沒有地基，而是地基被埋在下面，我們看不到而已。

這樣「誇張」的抬落指，就是毛筆字中的大楷，高樓下的地基。

註釋

註 1 ：Leopold Auer:「Violin Playing as I Teach it」，中文版由司徒華城翻譯，世界文物出版社出版。

註 2 ：楊波爾斯基，蘇俄著名小提琴教授，「小提琴指法概論」一書，由金文達翻譯，大陸人民音樂出版社出版。

註 3 ：卡爾、弗萊士著「小提琴演奏藝術」，見馮譯本，黎明文化公司版，第 19 頁。

第三章
如何教手指的保留與
提前準備

　　小提琴演奏的手指保留問題，雖然幾本前輩大師的理論著作都不提不論，可是很多小提琴練習曲和教本都特別在指法後加一條直線，表示該手指要保留在弦上。例如 Wohlfahrt 的 60 首練習中的第 31 首。

譜例 53　Wohlfahrt: Studies op.45 第 31 首 1-3 小節

　　又如鈴木教本第一冊中的「第四指的練習」：

譜例 54　Suzuki: Exercise for the 4 th Finger

　　這些有保留手指記號的練習曲，讓一般正規學琴者從一入門就受到良好訓練，功德不淺。

　　手指的提前準備問題，則可能是太難用符號來表示之故，極少有小提琴練習曲和教本對此有所表示。倒是偉大的卡爾·弗萊士先生在談到左手換弦時，有專門談到此問題，並很天才地發明了一個空心方型記號來表示該音要提前準備。

可惜，弗萊士先生把手指提前準備的原理方法，僅僅用在換弦之中。其實，這一原理和方法，在不換弦時也常要用到，甚至用得更多。如上一章引用過的譜例 52 之第 2、3、4 小節：

譜例 56

在此例中，筆者借用弗萊士先生創造的符號，標記了應該提前準備的手指。假如不是這樣拉法，而是每次只落一隻手指，那就有太多不必要的重複和多餘動作。

手指保留與提前準備的重要性是那麼明顯，似乎不必講太多道理。可以說，誰有這個好習慣，誰拉起琴來就輕鬆省事；誰沒有這個好習慣，別人一個動作做好的事，他却要兩、三個動作才做得好，當然吃虧，當然不容易拉快。筆者把它列為左手四大技巧之二，一方面是因為它極其重要，一方面是因為它很繁瑣，很不容易建立起良好習慣，加上一般老師、學生都因為譜上沒有記號而對它不夠重視，以至左手吃大虧。比較起來，手指的提前準備比手指的保留更加困難，更為重要。請老師務必在這方面多付心力，多多要求。

以下講如何練習。

應該在學生剛剛接觸小提琴時，就幫他養成保留和提前準備手指的手慣。筆者在自編的小提琴教材第一冊第一首中，就特別設計了這樣的練習：

譜例 57　兒歌「小蜜蜂」第 1-4 小節　　　　　　　　　　黃輔棠編訂

　　括號之內的音，很明確地表示要提前把四隻手指全部準備
好，才能開始拉。這個習慣一旦建立起來，手指的保留就變得很
自然，不必特別費力氣去改壞習慣。

　　下面這個譜例，我們曾用它來練各部位分弓，也是一個很好
的練習手指保留與提前準備的材料。它的好處在變化多。為了清
楚、明確，仍借用弗萊士先生的符號，一一標明要提前準備和保
留的音與手指。

譜例 58　Kayser 36 Studies op.20 第 1 首 1-5 小節

　　必須把這個譜例練得滾瓜爛熟，想也不想，就把所有應該提
前準備的手指都準備好，並用心體會其中好處、妙處，以及為何
有這些好處妙處。務必同時注意到抬落指的正確方法。這樣可收
事半功倍之效。

　　下面是個困難得多的例子。困難之處，是要把整組不同半音
位置組合的手指一起準備好，一按下去就每隻手指都各在其位，
不必再移動一次。為了記譜更清楚和練習的方便，筆者把原譜的
8 分音符改記為 4 分音符，3 拍子改記為 6 拍子。為突顯提前準
備的記號，保留的記號便部份從略。

譜例 59　Kayser 36 Studies op.20 第 8 課 1-17 小節

　　提前準備手指的習慣，有點像訓練有素的樂隊隊員和鋼琴伴奏者，眼睛總是走在手之前一、兩小節。有句中國成語，叫做「有備無患」，說的也是這種情形。這個譜例，雖然在開始時會把學生「整」得很苦，但經過一段時間嚴格訓練，「苦」必將變爲甜。

　　一般說來，音階的下行比上行難得多。究其原因，一是音階下行是以抬指爲主，音階上行以是落指爲主，而抬指要比落指困難得多。二是音階的下行要拉得好，必須有良好的提前準備手指訓練。這是不少人都缺少的。下面是一個同把位音階的例子。

譜例 60　　D 大調同把位音階

　　從這個例子中我們可以看出，音階的上行只有 1 指需要提前準備，音階的下行却要 2、3、4 指同時準備，而且緊跟着，1 指也要移到下一根弦的正確位置。這是一個需要很好的頭腦與很「聽話」的手指高度配合，才能做好的動作。有些自我要求不高的學生，始終無法用這樣的方法拉奏下行音階，就注定了速度與音準都大打節扣，不可能達到一流境地。

　　下面是一個又複雜又困難的例子。它的困難在於同時有換把而又變化多端。在下一節論到換把時，將會專門討論到「使用媒介音的換把」。在這個譜例中，媒介音與提前準備手指是合爲一體

的,請特別留意。

譜例 61 Kreutzer 42 Studies 第三首第 10-12 小節

　　練習這個譜例,務必先用極慢速度。最好慢到每個 16 分音符拉成兩拍,每分鐘 50 拍。直至所有提前準備動作都像本能一樣,不必經過「想」,全都做對,才逐漸加快速度。

　　能把此例拉到每分鐘 80 拍,每拍 4 音,手指的提前準備動作都正確,便大功告成。拉更快的速度時,可能無法像慢速時每個動作都做到百分之一百,但由於受過慢速時的嚴格訓練,不單是手指提前準備,同等重要的是腦袋習慣了提前想,所以會容易拉得快,容易拉得準。千萬別以為快速時動作會打一點「折扣」,慢速時便把要求降低。這個道理,跟大廈建好後,地基便看不見,是完全一樣的。如果有誰認為既然地基到最後看不見,便不需要建地基,那就是大傻瓜。

第四章
如何敎換把

　　弗萊士和格拉米恩兩位偉大的小提琴老師都說過不少關於換
把的正確意見。例如，弗萊士先生說：「在演奏中不應讓人聽出
媒介音符，但是在練習換把時媒介音符則是非常重要」（註1）。格
拉米恩先生說：「在移把位時，手指之按弦壓力必須保持最小的
限度，尤其是在快速的樂句時更須如此」（註2）。可是，對於最重
要又最困難的音階式換把，他們都或不提，或有錯誤意見。例如，
格拉米恩先生在以不同方法來將換把分爲三類時，很正確地把同
指換把列爲第一，把使用媒介音的換把列爲第二。可是，他列爲
第三類的換把却不是音階式換把，而是如譜例 62.所顯示的一種非
正常的滑音式換把 （註3）。

譜例 62　格拉米恩列爲第三類的滑音式換把

　　最重要的音階式換把隻字不提，却把一種極少用到，充滿危
險性（這種換把很容易聽起來油腔滑調，格調低俗），根本不需要
特別學的換把歸爲第三大類——格拉米恩先生這點讓我無法了
解，更不贊同。

　　又如弗萊士先生在很正確地指出從第三把換到第一把時，應

該「先把拇指移到第一把位」（註4），可是講到第一把換到第三把時，却說：「我認為手從第一把位換到第三把位時拇指就不需要預先移上去了」（註5）。這個意見，無疑是錯的。為何錯，請看本章稍後討論到音階式換把時所講的方法與道理，加以對比，並在實踐中驗証，便可明白。

在進入真正「換把」的教學之前，老師必須為學生做一項重要的準備工作——先讓他熟悉一下第一把位以外的其他把位。習慣上，只要開始用到比第一把位高的其他把位，不管有沒有在「換」，我們都稱之為換把。為了詞語更精確和分類更清楚，此處筆者不從俗，暫時把「換把」與「不換把」分開來，先單獨討論一下，如何用最容易又最省時間的辦法，讓學生熟悉第一把位以上的其他把位。

傳統的教材和教學法，在學生的第一把位有相當基礎後，接下來教的，通常是第三把位以及一與三把之間的換把。這段過程，通常都會持續相當長一段時間，然後才會轉入二、四、五等把位。由於練習材料是新的，把位也是新的，所以學生在這段時間通常學得很辛苦，既要熟悉新譜，又弄不清那一個音在那一根弦，要使用那一隻手指。

為了減少學習新把位的困難，縮短熟悉新把位的時間，增加學新把位的興趣和樂趣，筆者根據自創自定的「八舊二新」原則和方法（註6），採用了一種與傳統教材與方法完全不同的學習程序，讓學生在毫無困難，不知不覺之間，一下子就同時接觸到第二、三、四、五、六、七把位。

這個學習程序的要點，是用一首或數首簡單的，學生熟悉的歌曲或樂曲，同時在各個不同把位，不同調上出現。由於曲子簡單又已經熟悉，指法也一樣，所以，同時學六個不同的新把位，學生一點不會感覺困難，反而覺得有趣，有成就感。等到他已對各個把位都稍為熟悉，不會對新把位，高把位有恐懼感時，再來

學換把，學拉複雜一些的東西，便順理成章，不勉強，也不困難。
下面是一個「同曲異把」的例子。稍爲要注意的事是越到高把位，手肘越要往右，拇指越要往下（圖 55）。

圖 55　在第五把位以上，
　　　手肘向內轉，
　　　拇指移低的姿勢。

譜例 63　　「兩隻老虎」在二至七把　　黃輔棠編訂

以傳統的教材教法來看，拉完第一把位之後，馬上同時接觸二至七把，是不可想像之事。可是，筆者曾以多位初學換把的學生做試驗，証明這樣做不但可能，而且效果極好。這些學生，在短短幾個星期之內，便與二至七把位成了「熟朋友」，便做好了「換」把位的準備工作。再下一步，就進入真正的換把了。

按照換把方法來分類，最基本，最重要的換把有三種。第一種是同指換把。第二種是使用媒介音的換把。第三種是音階式換把。這三種換把方法都弄對弄通了，整個換把也就通了。所謂「通」，就是換把要乾淨、流暢、準確、能快，完全聽不見換把的痕跡音。所有的換把方法，都是圍繞着這個目的轉，都是為這個目的服務。

第一節　同指換把

從甲地去乙地，可以坐火車，可以坐汽車，可以坐飛機。同指換把是用同一隻手指，從某個把位的音，移到另一個把位的音。這跟從甲地去乙地，十分相似。那麼，該用那一種交通工具呢？火車、汽車都貼着鐵軌或路面走，阻力太大，速度太慢。飛機在空中飛，阻力既小，速度也快，可是起飛降落都需要足夠長的跑道，無法隨時隨地昇降。只有直昇飛機，說昇就昇，說降就降，既快又靈活，是最理想的交通工具。

「坐直昇飛機」——這是筆者向學生講解同指換把的方法要點時，最常用到的比喻。實在想不出比這更形象、更貼切的比喻了。

筆者所接觸過的大部份學生，開始時的同指換把，都不懂得「坐直昇飛機」，都是「坐火車坐汽車」。換言之，他們換把時都是指尖緊貼指板，到了目的音時手指才停下來，而不是指尖離開指板，輕輕貼着弦「飛」（虛按），到達目的音時指尖才從空中直線「降落」（實按）。這樣的換把，必然是滑音明顯，阻力太大，

衝力太強，不符合我們以上所講要「乾淨、流暢、準確、能快」的原則和要求。

可以用兩個簡單的圖形來表示這兩種截然不同的換把方法。

圖Ａ：正確的同指換把

圖Ｂ：錯誤的同指換把

下面是幾個筆者受 SEVCIK 的啓發，吸收了他的各種技巧練習精華，加以變化、提煉、集中而編成的同指換把練習。其中Ａ與Ｂ是最近距離的兩個把位之間換把。Ｃ與Ｄ是包含了一至二、一至三、一至四、一至五共四種不同距離的換把。由於很特別的設計，它不單調，有輔助音來幫助聽音準，又讓最弱的第 4 指得到較多鍛煉機會，加上高度濃縮，短短的幾行便包含了豐富的內容，是筆者所編過的各種技術練習之中，較有價值者。

譜例 64　同指換把練習　黃輔棠編

C.

D.

　　練習這個譜例時，宜先把速度放慢一倍。在指尖抵達目的音
上空時，要稍為停留一下，確定位置準確無誤後才降落。如果發
現降落後音不準，不要採用移動指尖位置，把不準的音移準的辦
法，而要重來一次或多次，直至有完全把握，指尖一落下就在準
確位置上，才可以往下拉。移動和停留的時間，必須佔用前面之
音符的時值，不可以佔用後面音符的時值。換言之，如果用節拍
器打拍子，每個音都必須在「節奏點」上出來，不能因為換把而
影響節奏的準確。

下面一個譜例，是筆者把格里格(Edvard Grieg)的皮爾金組曲中之「The Derth of Ase」主題，略加改編，用作同指換把練習。

譜例 65　　Grieg: The Death of Ase　　黃輔棠編訂

　　同指換把是所有換把的基礎。它極其重要，但並不難教，也不難學，關鍵是老師要懂得方法。方法得當，二十分鐘便可學會。不懂方法，苦練十年，換把還是不可能乾淨、流暢、能快。至於準確，那是需要多練、慢練的。最簡單有效的練習方法是「先按後拉」。即在要換把的兩個音之間，弓停下來，左手先按好第二個音，弓再拉。這樣，等於完全不準靠耳朵來幫忙找第二個音的位置，而必須靠「指尖長耳朵」或「指尖長眼睛」，完全憑經驗和感覺來確定手要移動多遠的距離，指尖要在那一個「點」上落下。經常這樣練，那個音在那個位置便「心中有數」，不會亂按。

　　每一隻手指都需要練習同指換把，都會用到同指換把。但用得最多的是第 1 指。第 1 指練對了，其他手指便可依樣畫葫蘆。所以，練習時間的分配上，不要每隻手指都花同樣多時間、1 指應花最多的時間，4 指其次。因為 4 指最弱，也比較重要。2、3 指則只要花很少時間便可。

　　使用媒介音的換把與音階式換把，都將大量使用到同指換把。如同指換把不對，不好，使用媒介音的換把和音階式換把也自然會不對，不好。筆者把同指換把列為換把三大種類之首，且不厭其煩的論及細節，理由便在此。

第二節 使用媒介音的換把

從台北去澳門，並沒有直接的交通航線，必須先坐飛機到香港，再轉水翼船去澳門。這種情形，我們稱澳門爲目的地，稱香港爲中轉站。

在 A 弦上，從第一把位 1 指按的 B 音去到第三把位以 4 指按的 G 音，中間必須借助 1 指在第三把位的 D 音作爲媒介。如譜例 66。

譜例 66

這種情形，B 音等於台北，G 音等於澳門，D 音等於香港。習慣上，我們稱這個十分重要，但常常因爲在應用時要藏起來，因而被忽略掉的「中轉站」D 音爲媒介音。

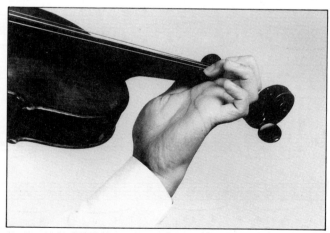

圖 56 預先把負責目的音的手指盡量按高。

使用媒介音的換把，其方法要點有二。第一是預先把負責目的音的手指盡量抬高（圖56），等負責媒介音的手指（通常是1指）抵達「中轉站」後，從最高空「掉」落到目的音。第二是負責開始音與媒介音的手指在移動時，要百分之一百用上同指換把的方法，即指尖離開指板，虛按在弦上移動，到達媒介音的位置後，才實按。

媒介音在實際應用時，也像高樓的地基，看不見，但一定要有、而且要好。在練習時，則需要把它先顯露出來。為了這樣一個「先有後無」，「無中暗有」的特殊需要，筆者設計了四組特別練習：

譜例67　使用媒介音的換把練習　黃輔棠編

A.

B.

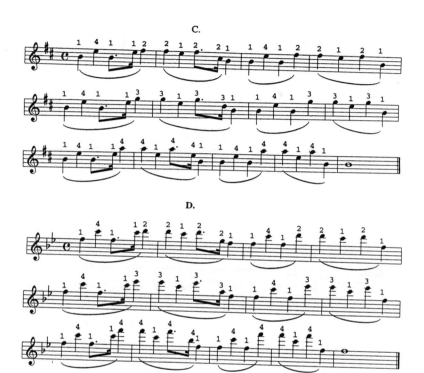

C.

D.

　　該譜例中，每組的第 1 第 2 小節第三拍之 16 分音符是媒介音，第 3 第 4 小節其實是第 1 第 2 小節的反複，但媒介音不見了。練習時要特別注意的三點是：第一，將要落下的手指，預先盡量抬高。第二，所有的換把，指尖移動時都要「坐直昇飛機」，勿「坐汽車」。第三，譜上沒有媒介音的換把（每組譜例之 3 與 4，7 與 8，11 與 12 小節），並非真的沒有媒介音，而是要把媒介音藏起來，不讓它被聽到。

在一些比較複雜多變的譜例中，往往有學生弄不清楚究竟應該用那一隻手指的那一個音作為媒介音。從下面這個譜例中，我們應可歸納出如何尋找正確媒介音的規律。譜中用括號內之小音符代表的媒介音，是筆者所加。

譜例 68　　Kreutzer 42 Studies 第 11 首第 1-2 小節

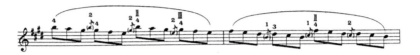

細心分析此譜例中的媒介音，我們可以找出它的共同規律是：換把前一音的手指，在同一根弦上，在新把位上所負責的音，便是正確的媒介音。

必須訓練學生獨立找對媒介音的能力。我的做法通常是以 Kreutzer 這一首練習曲作材料，先為學生標出頭兩小節的媒介音，然後要他用紅筆把全首的所有媒介音及其指法寫出來。如學生能正確地做到，就表示他已有這方面獨立能力。

練習這類型譜例，最好的方法是用慢速度，先把媒介音清楚，準確地拉出來。熟練後，才逐漸增加速度，把媒介音藏起來。要特別注意的一點是：媒介音只能佔用前面音的拍子，不能佔用後面音的拍子。

在換把的下行音階琶音中，正確地使用媒介音，對音準有決定性作用。這種情形，媒介音與提前準備手指是二位一體的東西。請看下面的譜例。

譜例 69　　下行的 C 大調音階，琶音

在練習的初期，如能放慢速度，把括號中的媒介音先拉出來，不但對音準有莫大好處，而且可以幫助學生清楚地知道自己的左手是在那一個把位，那一個位置上。如再加上後面將會講到的「拇指先行法」，下行換把就一點也不困難。

媒介音在樂曲上的實際應用，例子太多，多不勝舉。弗萊士先生在這方面用了很多篇幅，舉了很實例來加以討論、說明。在他的巨著「小提琴演奏藝術」中，「把位與換把」一節，有一大半的篇幅是關於媒介音之應用的。讀者可以自行閱讀。

第三節　音階式換把

三種換把類型，最重要，最困難，最常用到，最難講得清楚的是音階式換把。

其重要性，幾乎不必講。凡快速的經過句，多是音階式的。音階式的換把不好，休想把快速經過句拉得乾淨、流暢、準確、夠快。即使是在中速慢速的樂段樂句，也常常有音階式換把出現。如果拉不出沒有痕跡的音階式換把，就休想把這種樂句拉漂亮。以下兩個譜例，分別代表了換把式音階在快速經過句與慢速樂句的應用。二例均要求乾淨、準確、流暢、聽不見換把的痕跡。

譜例 70　帕格尼尼：D 大調第一號協奏曲第二樂章第 39 小節

譜例 71　貝多芬：小提琴協奏曲第一樂章 511-518 小節

如果按出現次數的比例來統計，音階式換把應比同指換把與使用媒介音的換把高得多。筆者並無真正做過這個統計。但在編寫換把練習的教材時，找適合的音階式換把譜例最容易，找使用媒介音換把的譜例次之，找同指換把的譜例較難。此事最少可以說明，音階式換把的使用是多麼頻繁、普遍。

凡是複雜的動作，要示範比較簡單。要拍成錄影帶則既清楚又有說服力。可是，要用文字來描述，那就很困難。俗語說，「百聞不如一見」。現在是強要用「聞」來代替「見」。筆者恐怕這方面會力不從心，只能盡力而為。

下面這個極其簡單的譜例，音階式換把所有動作，方法，「秘訣」，都包含在其中了。

譜例 72　音階式換把練習

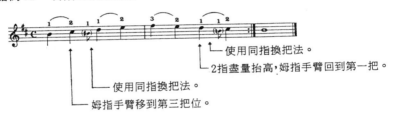

這個連譜帶動作與時間配合說明的圖表，是筆者嘗試了數十種不同表達方式後，所找到的最清楚、最易懂、最準確、最全面、最省篇幅的表達方法。

以下分別對各個動作做些補充說明。

筆者從馬科夫先生處學來的這套音階式換把「獨門秘方」，其最精華之處，是準備動作。所謂「有備無患」，在這裡是「有備」則換把易，「無備」則換把難。

上行的換把，在按 2 指的升 C 音，即換把的開始音時，共有三個準備動作。第一個動作是整個手臂移到第三把。第二個動作是拇指移到第三把。第三個動作是 1 指從原來按在 B 音的位置，

移到升 B 的位置。這三個動作，必須同時在一瞬間完成，不能有先有後，也不能只做百分之七十，而必須做足（圖 57）。最易犯的毛病是顧此失彼和拇指手臂移動的距離不夠遠，只到達第二把而沒有到達第三把。

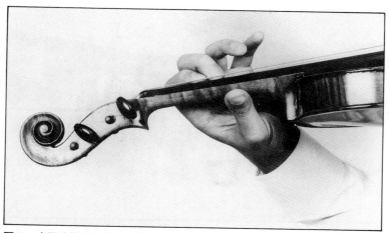

圖 57　音階式換把上行的準備動作。

　　在實際教學中，最好是先讓學生單獨反覆練這個準備動作。即 2 指按住升 C 音，手臂、拇指、1 指同時反覆上下移動。直到這個動作做得很純熟，順暢，才繼續往下練。

　　假定上面的動作已練好，剩下來的，就只是把同指換把的方法用上去，即 1 指從升 B 音「坐直昇飛機」，降落到 D 音。由於所有部位都已預先移到了第三把，負責換把的 1 指也從原來的 B 音移到升 B 音，距離縮短了三分之一，所以，只要同指換把的方法無誤，是可以做到完全聽不見換把痕跡音的。

　　下行的換把，在按 1 指的 D 音，即換把的開始音時，也是有三個準備動作。第一個動作是整個手臂移到第一把。第二個動作是拇指移到第一把。第三個動作是把 2 指盡量向琴頭方向抬高，

讓 2 指尖跑到 C 音的上空。這三個動作也是要在一瞬間之內同時完成，不能有先後，不能做不「足」（見圖 58）。

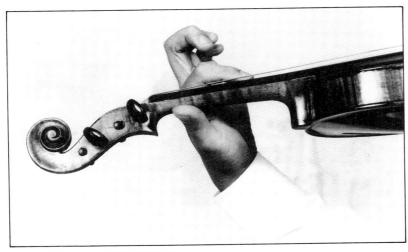

圖 58　音階式換把下行的準備動作。

　　同樣地，這個下行的換把準備動作也應讓學生先反複單獨練，即先在第三把位用 2 指按住 E 音，然後，抬起 2 指時，把手臂與拇指移到第一把，並盡量抬高 2 指，然後又在 2 指重新按回 E 音的同時，把手臂與拇指移回第三把位。

　　假定這個動作已練好，剩下來的，就是把使用媒介音的換把方法用上去，讓 1 指「坐直昇飛機」降落到 B 音上，再用 2 指按升 C 音。開始練習時，應先把媒介音清楚地拉出來。等熟練後，再把它藏起來。同樣地由於手臂、拇指、 2 指都已預先移到第一把位，所以，只要動作的時間配合得當，要拉出完全聽不到換把痕跡音的下行換把，並不困難。

練完譜例 72 後，可以練下面這個連續兩次換把的音階。所有的方法，要求都與上例一樣，不同的只是把動作多做一次。

譜例 73　　連續兩次的音階式換把練習

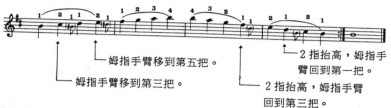

姆指手臂移到第五把。

姆指手臂移到第三把。

2 指抬高，姆指手臂回到第一把。

2 指抬高，姆指手臂回到第三把。

譜例 74　　1-4 把的音階式換把練習

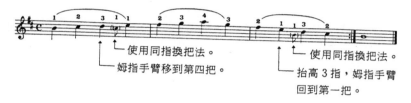

使用同指換把法。

姆指手臂移到第四把。

使用同指換把法。

抬高 3 指，姆指手臂回到第一把。

　　該例子所有方法，要求都與前兩例大致相同，不必多作說明。

　　筆者本人自從學了這套換把「秘訣」後，多年以來不能突破的換把難題，幾週之內全部一掃而空。藉此機會，向馬科夫老師以及教他這些方法的前輩老師致上最深的敬謝。順帶補充一點；可能由於這些方法實在太難用文字表達、說明，所以馬科夫先生在他的「Violin Technique」中，也是有材料而無方法。筆者現在勉強用文字把這些方法寫下來，公諸於世，也算是學生對老師的小小回報吧。

註釋

註 1：見弗萊士著「小提琴演奏藝術」，馮譯本，第 37 頁。

註 2：見格拉米恩：「principles of Violin Playing and Teaching」，林、陳譯本，第 26 頁。

註 3：同上書第 26 與 25 頁。

註 4：見弗萊士著「小提琴演奏藝術」，馮譯本第 34 頁。

註 5：同上書第 35 頁。

第五章
如何教抖音

　　各種小提琴技巧，以抖音（顫指、揉弦）最難教。各種小提琴演奏技巧毛病，也以抖音的毛病最難改。

　　傳統的小提琴教材，包括音階、練習曲、手指練習等，涵蓋了各種小提琴技巧，卻獨獨缺了抖音練習。

　　弗萊士，格拉米恩等大師，對抖音有不少正確的論述。特別是格拉米恩的「Principles of Violin Playing and Teaching」一書，對抖音部份的論述和意見，全部都對，沒有一個意見是需要懷疑的。弗萊士先生在提供了大量正確意見和方法的同時，則有一些意見是錯誤的。例如，他說：「一般來講，較快的顫指（抖音）比較慢的顫指要好，因為前者變化較少，聲音聽起來比較堅定（註1）。」以筆者所接觸過的各類型錯誤抖音來論，最難聽，最不能忍受，最難改善的絕不是偏慢的抖音，而是太快、太小、太緊的抖音。且不論練抖音必須先從大、從慢練起，單論這個意見的正確性，它就有偏差。如果慢抖音尚未練好的人，聽了這個意見，拼命加快抖音，其結果一定凶多吉少。又如，在論及如何減少過份的手腕動作時，他主張「應該把完全是水平的顫指動作改為多從上面向指板方向的垂直的顫指動作」（註2）。這個意見是絕對錯誤。因為水平的動作是最省力，最有效果，最容易放鬆的抖音動作。而垂直動作和弧形動作則費力而效果差。如水平動作

過大，只要直接把幅度縮小便可，根本無須「引錯入正」。

　　筆者的大恩師馬科夫先生，敎了很多讓我的小提琴演奏生涯「起死回生」的絕招。可是惟獨抖音，他沒有幫上忙。而且他在「Violin Technique」中，對抖音的那一個動作該先，那一個動作該後之意見和記譜，也是錯的（註3）。以他的記譜，抖音之第一下動作是在音高的原位，第二下動作才偏低。正確的方法應該是如格拉米恩所說：「抖音的抖動方向應該總是先向較低音的方面」（註4）。筆者曾因爲在這個問題上的一念之錯，吃足多年大苦頭，所以對此特別敏感。爲讓後來者少走彎路，筆者不得不在此指出恩師著作中的失誤之處。

　　近幾年來，在同行好友游文良、莊玲惠、蘇顯達幾位老師的刺激、啓發、幫助之下，筆者整理出了一套比較完整、科學的抖音練習方法與材料。自從使用這套方法與材料之後，無論敎初學者抖音或是改多年的抖音毛病，都無往而不利，成效相當好。本着取之於社會，用之於社會，好東西與他人分享的心理，也爲了向游、莊、蘇幾位老師表達敬謝之意，下面把這套方法盡可能詳盡地寫出來。

　　一、先空手練。用右手抓住左前臂的近手腕處，練習手腕的前後動作。把動作分解爲一與二。一時手向前（琴頭方向）仰（見圖 59），二時手向後（身體方向）彎（見圖 60）。動作要盡量大，節奏要平均。邊做邊喊「一，二，一，二」的口令。從慢練起，逐漸加快。

　　二、在琴身的右側練。拇指托住琴的底板，四隻手指均自然彎曲地放在琴的右側面板。邊喊「一、二、一、二」的口令，邊練習手腕帶動手指第一關節的前扁後彎動作（圖 61、62）。手指要按得輕，動作要盡量大，「一」與「二」的動作方向不可弄錯。手指的第二關節要盡量高。先四隻手指一起練，然後每隻手指單獨練。

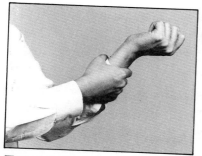

圖 59　口令「一」時，
　　　手向琴頭方向仰。

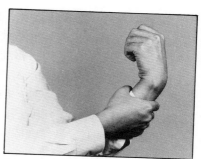

圖 60　口令「二」時，
　　　手向身體方向彎。

圖 61　在琴身上，
口令「一」時的姿勢。

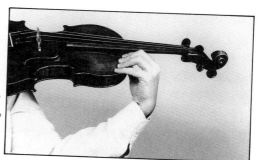

圖 62　在琴身上，
口令「二」時的姿勢。

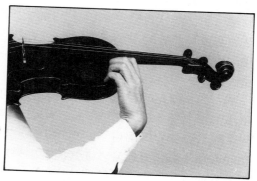

三、不用弓，在指板上練 2 指。把 2 指虛按在 A 弦第一把位升 C 的位置，練以上動作。除注意相同問題外，尚須注意：1.抖音時食指根要略離開琴頸，讓虎口左側與琴頸之間有一點空間。這個空間不能沒有，也不能太大。沒有，手會被「粘」住，不便抖動。太大，變成斜線運動，浪費力氣。2.「一」時，手指的第二關節宜高不宜低。高，第一關節才能扁平，動作才成平面。低，第一關節不易扁平，動作變成弧形，不能以最小的動作取得最大的效果。3.拇指切勿用力。

　　四、2 指練會後，再分別練 1、3、4 指。1、3 指的注意事項與 2 指相同。4 指則略有不同：a.1、2、3 指抖音第 3 關節以不動為宜，4 指抖音則最好三個關節一起動。b.1、2、3 指均宜先單獨練，4 指則最好讓 3 指「陪」它練。這樣它較有安全感，也不易偏離「軌道」。

　　五、照譜拉抖音練習。下面這個譜例，是筆者多年來反覆摸索，試驗的結晶。它簡單，清楚，方便，有效，循序漸進。↑代表動作「一」，即手向琴頭方向移動，手指的第一關節拉平。↾代表「二」，即手向琴橋方向移動，手指的第一關節復元到彎曲。一定要用節拍器練，才能練出控制抖音頻率快慢的能力。按弦越輕越好。比較保險的做法是用弓拉幾次之後，便不用弓，完全虛按的練一次。要全力以赴先練好 2 指的 2 連音。通常，單是 2 指的 2 連音就可能要練上兩、三個星期。2 指的 2 連音練好後，3 指和 1 指通常就沒有問題。4 指的問題是一般初學者的第三關節都會太僵硬，不容易做出一伸一縮的動作。一伸一縮的動作，又以「縮」的動作比較難做。開始時，老師可以在「二」的時候，用手指幫學生把 4 指的指根關節向指板方向壓一下(見圖 63)，直到學生能自己獨立做出自然的伸縮動作。2 連音練好之後，三連音，四連音都不難。五連音六連音能練出來最好。如果有些學生無法掌握五連音，則用把節拍器速度調快，仍是用四連音的方法練，

效果亦大同小異。

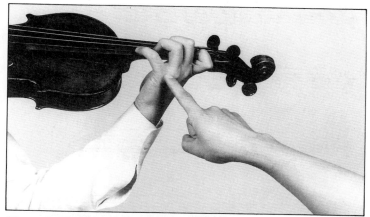

圖 63　用手幫學生把 4 指的指根關節輕輕壓進去。

　　練這個譜例的口訣是「大、鬆、慢」三個字。幾乎百分之一百的毛病都出在不夠大、不夠鬆、不夠慢上。切記！切記！

譜例 75　　抖音入門練習　　　　　　　　　　　　　　　**黃輔棠編**

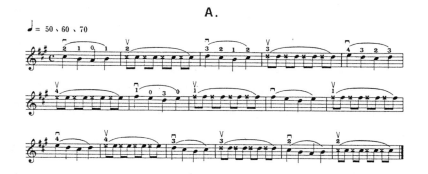

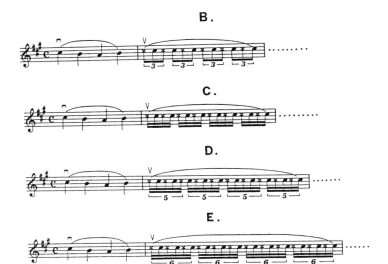

B.

C.

D.

E.

　　六、**抖音的應用**。上述練習完成後，便可以開始練習抖音的應用。先選擇速度較慢，長音較多的樂曲，如「平安夜」、「西風的話」一類樂曲來練。先是長音符要抖音，然後是中等長度的音符要抖音，最後是短音符也要抖音。千萬不要急着抖快。寧可慢些，也一定要抖得平均。如果一旦出現忽快忽慢的情形，必須馬上停止抖音的應用，再回過頭去用節拍器練抖音入門練習。忽快忽慢不平均的抖音，如果成了習慣，比「鄉音難改」的鄉音，還要難改。絕不要讓它有成爲習慣的機會。

　　七、**練習不間斷的抖音**。初學抖音者，一個普遍易犯的毛病是「早退」，即抖音不能持續。下面這個譜例，是醫治抖音不能持續的妙方良藥。

譜例 76　**抖音持續不斷的練習**　**A.**　　　　　　　　　　黃輔棠編

B.

譜例76的A與B，均要求持續不斷的抖音。前者要不受換音換弓的影響，後者在休止符時也要繼續抖音。

八、**練習抖音幅度的變化**。先用大、中、小三種幅度來練習抖音入門練習（譜例75）。然後，選擇一兩首有大幅度情緒和強弱對比的樂曲來練習。平靜的段落用小而慢的抖音，激動的段落用大而快的抖音。如能做到抖音鬆、動、平均、連續、能隨心所欲地變化速度與幅度，便大功告成。

九、**「躺下」抖音法**。這是醫治各種抖音毛病的最後一服靈丹妙藥。方法是把手指的第一關節盡量向琴頭方向拉平後，便以這個姿勢作為基本姿勢，「二」的時候，第一關節也不再彎曲起來（圖64）。用這個姿勢按弦，等於是自始至終用一大片肉而不是指尖的一小點肉去按弦，好處很多。有些手指細，指尖肉少的學生，一改用這個姿勢抖音，音色便馬上從尖銳，單薄變得溫厚、柔和。筆者用這一絕招，不但治好了自己多年抖音力不從心之病，也用它來幫助了多位學生的抖音緊變鬆、薄變厚、不平均變平均、太大或太小變大小適中、太快或太慢變快慢適中、手不聽話變聽話。

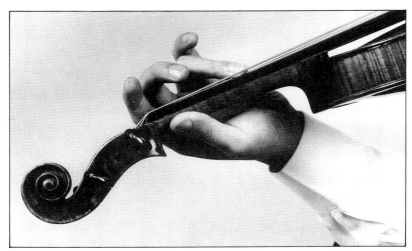

圖 64　用一大片肉按弦的「躺下」抖音法姿勢。

不過，這招功夫，一定要在已經練過本節提到的全部功夫之後，才能發揮威力。假如連入門功夫也沒有練好，就想靠它取勝，那是投機取巧，決無成功之理。

感謝上天，讓我在接近知天命之年，悟出這一招，拉出了苦苦追求數十年而不可得的漂亮聲音。

註釋

註 1：見弗萊士著「小提琴演奏藝術」，馮譯本第 62 頁。

註 2：同上書第 58 頁。

註 3：見 Albert Markov 著「Violin Technique」第 174 頁。

註 4：見格拉米恩著「Principles of Violin Playing and Teaching」，林、陳譯本第 43 頁。

第六章
如何訓練音準

　　音準之重要，超過本書所講的任何一種技巧。音準難，借用大詩人李白的說法是「難於上青天」！

　　如此重要而困難的技術，筆者卻沒有把它列入左手的四大技巧之內，也不首先加以討論，原因何在？

　　最重要的原因有兩點。第一是音準的困難主要在於訓練，而不在於方法。它本身並無特殊的動作「秘訣」。如果說在訓練方法上有什麼秘訣的話，只有兩個字——慢練。第二是音準訓練沒有「大功告成」這回事。它不像有些技巧，學對了便不必再學，不必常常專門練。它是無始無終，沒完沒了，只要一天拉小提琴，就得一天去注意它、練習它。稍不注意，怠於練習，它就馬上退步。

　　所以，筆者把相對而言「有完有了」的技巧放在前面討論，在教學中也常常先集中全力，幫學生把「有完有了」的問題解決掉，然後才長期全力以赴，「磨」學生的音準。當然，在重點解決學生其他技巧問題的同時，也不能容忍過份不準的音。任何情形之下，過份不準的音一出現，便寧可其他東西不教不學，也必須優先加以糾正。但是，在不同階段，學習和訓練內容有不同重點和優先次序，是必須的。

　　在進入「如何訓練音準」這個正題之前，請容許我先引用一

下弗萊士先生對音準問題的正確論述和指出他在這方面某些不夠妥當的意見。

　　弗萊士先生認為：「音不準的原因首先是聽覺上的缺陷，而不是動作上的缺陷」（註1）。這是很精闢的見解，把音準問題之正確因果關係一針見血地點了出來。由此出發，他提出改善音準「最要緊的是把我們的聽覺訓練到一聽到不準的音，就會感到極不舒服這樣敏銳的程度，這時就會自動地產生糾正動作」（註2）。這段話，可以作為我們整套音準訓練程序和方法的理論基礎。

　　弗萊士先生下面這段話，則有明顯不妥之處：「我們所謂的『音拉得準』只不過是用極快、極熟練的動作把原先按得不太準的音糾正成為準的音而已。反之，所謂『不準的音』實際上就是一個音自始至終未經糾正，一直都不準」（註3）。事實上，在演奏中速以上的音符組合（每分鐘80拍，每拍兩個音以上）時，手指根本來不及做任何音準的糾正動作。如不能訓練到手指一按下去或一抬起來就準，這個音便自始至終都不準。這種情形，當然不合理想。如把這段話改為「要力求把手訓練到一按下去就準。假如一按下去不準，必須用極快的動作去糾正」，就妥當得多。起碼，不至於讓學生誤會，以為一按下去不準是必然的、「合法」的。

　　弗萊士先生另一段話也明顯不妥：「應該在學生初學的階段就向他說明：(1)音拉得絕對準是不可能的；(2)糾正錯音動作是絕對必要的，從而使他從一開始便不會對音準問題形成完全錯誤的概念。我過去曾有很長時期不明白為什麼有這樣多學生不願糾正錯的音，甚至當他們已聽出音不準並且也認為應該加以糾正時還是不去糾正。後來我才明白產生這個矛盾現象的原因，原來在他們開始學琴時，教師就灌輸給他們一種錯誤認識，使他們相信音拉得完全準是可能的，結果，每一個不準的音都被教師認為是不可饒恕的錯誤。由於無法滿足教師這種苛求，他們想出來的唯一辦法就是盡快地把錯音拉過去，讓教師聽不出來。在他們學習過

程的各個階段中一直保持着這種壞習慣，以致以後根深蒂固，難以改掉」（註4）。這段話之不妥，不在前半部份。前半部份兩點意見都是對的。其不妥，在於弗萊士先生把學生不願糾正不準的音之原因，怪罪到對音準要求嚴格的老師頭上。事實上，假如有學生聽到不準的音仍不去糾正，一定是或老師訓練不嚴，或該學生缺少自我嚴格要求，而絕不可能是因爲老師要求太嚴。

十多年前，筆者寫過一篇論音準訓練的短文，題目是「音準三境界」（註5）。全文不長，可是對音準及其訓練過程之來龍去脈論析得相當深入而有條理。現在回頭看，也挑不出該文有什麼毛病。且用它來代替長篇理論論述，然後再轉入具體的，連帶訓練材料的「方法」部份。

音準三境界

音準問題在小提琴演奏中有多重要，多困難，是人所共知，不須多講的。王國維先生論詞時說過：「古今之成大事業大學問者，必經過三種之境界。」能夠把音拉準，雖然算不得什麼大事業大學問，但也必須經過三種需要長期艱苦磨練才能達到的境界。這一點，恰恰與做事業做學問的情形相同。下面簡要說明音準訓練過程中必經的三種境界及其要點和方法。

第一境界，是奏慢速長音時耳朵能夠分辨聲音是否正確；如音不準，手指要能夠作前後移動，把音準點找到。初找音準點，應從有空弦同度或八度的音開始，要把這些音拉到同度或八度的空弦因共鳴而產生充分振動，這個音才算準確。如音準點找到了，這個音會特別響亮和有光彩。

這準與不準之間的差別非常細微，只要手指的位置稍爲偏高或偏低了頭髮絲那麼一點，空弦就是不會振動或不能充分振動。所以，要練得極爲細心，有耐心。等耳朵和手指都習慣了音準點的聲音和位置，便可以用慢速度練習調號簡單的整條音階琶音。

第二境界，是奏不太快不太短的音符時，耳朵仍能分辨聲音是否準確；如音不準，手指要能在極短時間內移動到音準點。一般說來，如經過一段時間嚴格的第一境界訓練，不難達到第二境界。要點是循序漸進，不要心急求快。真正最困難的是極慢速度，因為音準問題和其他問題有充分時間暴露出來，半點也遮蓋不住。也只有在極慢速度時，才有充分時間把聲音從不準確改變為準確，讓耳朵習慣於一聽到不準確的音便起反感並指揮手指作某種調整動作。

第三境界，是把手指訓練到一按下去，便在準確位置上；如抬指，是下一個音的手指要提前放好在準確位置上；如換把，是手指剛好到達準確點時落下實按。如果說，在奏不太快不太短的音符時，手指一按下去時並不準確，但只要能在極短時間內移到準確點，一般聽眾可能會完全覺察不出來，甚至覺得音是從始至終準的；那麼，在奏較快較短的音符時，就完全沒有時間和機會讓手指作任何移動和調整，一按下去不準確，便意味著這個音從始至終都不準確了。若以職業小提琴手的標準來要求，從頭到尾都不準的音自然是不應容忍，不應存在的。所以，沒有任何選擇餘地，只有不畏艱辛，不怕枯燥，從第一境界起步，經過第二境界，向第三境界攀登。

以上音準三境界之說及練習方法，完全適用於練習各種雙弦與和弦。不過，初接觸雙弦和弦者，如能先把各個音分開單獨拉準，再同時拉兩個或幾個音，會較容易培養出耳朵和手指對雙弦與和弦音準的判斷和反應能力。

最近聽了國內幾個樂團和不少學生的演奏，深感目前弦樂演奏水準的提高，除了發音等基本技術外，音準恐怕是最明顯最急切要改進的問題。寫這篇短文，希望與同行師、生、友共勉，合力提高這方面水準。

下面分別介紹三種筆者最常用的音準訓練法及其訓練材料。

第一節　對空弦法

　　除了有絕對音感者外，音準都是相對而不是絕對的。所謂相對，就是以某一個音爲標準，另外的音與它相比較，音程是否準確。利用空弦來檢查音準，一方面是有空弦作爲標準音高，一方面可以利用 8 度、同度、4 度、3 度的雙弦來幫忙檢查音準，是最簡單而有效的音準入門練習法。

　　下面三個譜例，分別代表了以對空弦法練音準的三個步驟。

譜例 77　先分後合的對空弦音準練習　黃輔棠編

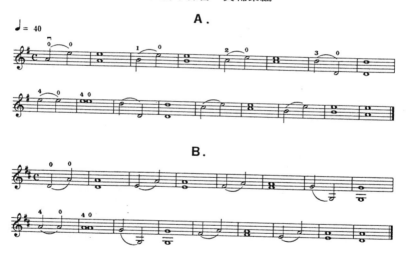

　　這個譜例的 4 度、8 度、同度雙弦，雖然難度相當大，但因爲是完全諧和的音程，所以只要拉得夠慢，學生一般都能自己分辨出音準或不準。A 段的大 3 度，B 段的小 3 度，則須特別注意雙弦的音準標準問題，一定要求準確而勿求諧和。尤其是 A 段的大 3 度，如求諧和，C 音一定太高；如求準確，則聲音一定不太諧

和。B 段的小 3 度則反過來，如求諧和，升 F 音一定略偏低；如求準確，則升 F 音需要略偏高。這是小提琴的音律不同於鋼琴的十二平均律之處。簡而言之，凡 3 度 6 度，以音程的寬窄論，大者須略大，小者須略小。凡半音，一定比鋼琴窄。凡升記號的音，須略高。凡降記號的音，須略低。

譜例 78　先合後分的對空弦音準練習　黃輔棠編

　　練習這個譜例的要領，是利用雙弦時已經拉準了的音，在它變成單音之後，繼續用耳朵聽，記住它的音高。

譜例 79　利用空弦找音準點的練習　黃輔棠編

* 代表振動

在小提琴上，每一個音都有它的「音準點」。由於泛音振動的關係，凡按在準確音準點上的音，一定特別明亮，聽起來特別舒服。我們練音準，就是練能夠盡快找到每個音的音準點，進而手指一按下去，就按在音準點上。在訓練初期，爲了便於找到音準點，特別利用 G、D、A、E 這四個音，當它們的同度或 8 度音在音準點上時，它們會自動產生共鳴和振動，產生出小提琴最有光彩和亮度的聲音。這個「音準點」十分之精確。只要差了一根頭髮絲那麼小的距離，空弦就會不振動或是振動得不完全，不夠大。

譜例 79 中的記號「＊」，代表了這個音應該振動。如它不振動或不充分振動，就表示正在拉的音沒有在音準點上，就必須「吾上下以索求」，直至找到音準點爲止。

經過這樣三個階段的練習，通常耳朵和手指對音準的靈敏度都會大大增強。最好能長期堅持，每次練琴都抽出五分鐘十分鐘或更多一點時間，全神貫注，練這種「微觀」型的音準練習。可以在各個把位練，也可以變換調號練。總之，要像磨刀一樣，把耳朵磨銳利。一發現有音不準而又判斷不出來是太低或太高，就放慢速度，利用對空弦的辦法，把音準點找到。久而久之，形成耳朵與手指的良性循環，音準便會越來越好。

第二節　八種手型練習法

如果說用對空弦法練音準，是一種「微觀」型的練習，那麼，我們還需要一種「宏觀」型的音準練習來與之互補不足。所謂「微觀型」，是用極慢速度，像用顯微鏡觀察水滴中的微生物一樣，去尋找音準點。所謂「宏觀型」，是訓練手指有一組一組不同半音、全音組合的習慣。手指如果有這種不同「手型」的組合訓練，便對音準有一個大略的保障。

不知是否跟語言有關係，中國學生假如有音準問題，十之八九是出在半音的距離不夠窄上。傳統的中國樂器及一些地方戲曲

唱腔，有用七平均律的，這或許亦會直接間接影響到中國人先天半音觀念不強。

中國人的手一般比西方人小。除非經過嚴格訓練，否則，1與2指之間如果按了半音，3、4指就很容易偏低。反之，如果3、4指按得夠高，1、2指之間的半音就容易太寬。如果遇到增二度音程或4指要伸高半音，1指要降低半音，對中國學生來說，都是不容易的事。

為了解決上述問題，筆者吸收了SEVCIK技巧練習的精華，加以濃縮、豐富，編出一套前人所無的「八種手型練習」。這個練習，具有篇幅短小，內容豐富，條理清楚，容易記憶的特點。學生練過之後，不但對各種半音，全音組合有清晰概念和反應能力，而且手指的伸張能力會大大增強。

譜例 80　八種手型練習　黃輔棠編

　　這八種手型，前面四種是基本的、常用的。後面四種是誇張的、強化的。比較起來，１號與６號手型難度最大。為了排列得有規律及因為１號手型常常用到，很早就用到（傳統教材多從Ｃ大調開始，１號手型是Ｃ大調在第一把位最先用到的手型），無法不把它排為第一。

　　練習八種手型，一定要把抬落指，保留與提前準備手指的正確方法用上去。為了幫助初學的學生更容易掌握它，我常常用前４種手型來跟學生「玩」一個「遊戲」：不用琴，不用弓，老師的口令「某號手型」（「手型」二字可略去）一說出，學生就要在鋼琴蓋或桌子上把該號手型擺好。要求是半音的手指盡量靠緊，全音的手指盡量打開。以準確、快速為贏，不準確或太慢為輸。有時可以老師與學生角色對調，讓學生發口令，老師做動作。如能利用鋼琴蓋的「活動板扣」，讓學生不但做對手型，而且所有手指按都在同一直線上（見圖 65、66、67、68），效果更佳。

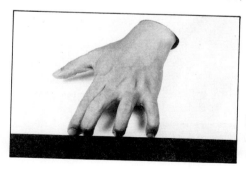

圖 65　「一號」手型。

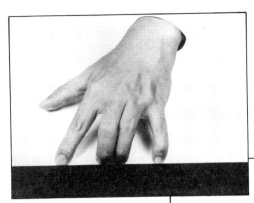

圖66 「二號」手型。

圖67 「三號」手型。

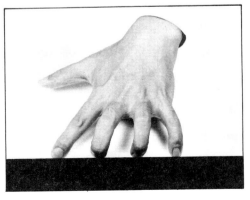

圖68 「四號」手型。

第三節　先按後拉法

　　無論是換把或不換把，除非特殊情形，音樂需要滑音，否則，都很忌諱音一出來不準，經過滑動，然後才準。滑音一多，格調必低俗。聲音乾淨，包括音質的乾淨和音準的乾淨，格調才會高貴。欲練習乾淨的音準，即聲音一出來便準，最簡單而有效的辦法是常常用「先按後拉」的方法來練習。換一種講法，是左手比右手略為「早到」。

　　不換把時，這種「先按後拉」的方法，與我們前面曾詳細討論過的「手指提前準備」，是相當接近的事。不過，在先前的章節中，我們強調的是為了方便拉快，所以要提前準備手指。現在要強調的，是為了音準的需要，不單止要把手指提前放好，而且要力求放在最準確的位置。此外，還加上落指，也必須一落下，就落在音準點上。

　　仍以我們已經很熟悉的 Kayser 第一課為例，用先按後拉的方法練習，記譜將會大略是這樣：

譜例 81　　Kayser: 36 Studies 第一課　　1-4 小節

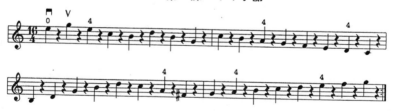

　　練這個譜例，要點只有一個：利用休止符的時間，先把下一個音按準，然後再拉。一拉出聲音，如發現不準，不要往下拉，而要「倒」回去一個或兩個音開始，直至這個音一出來就準確，才繼續往下練。

　　凡有音準問題的地方，都應該用這種方法練。常常這樣練，

音準必好。

　　爲了養成弓可斷可不斷的習慣，最好用這樣的方法練兩、三次後，便以運弓完全不間斷的方法練一次。

　　換把時，先按後拉的練習法，對音準有更爲直接，明顯的幫助。無論是同指換把，使用媒介音的換把，或音階式換把，都不妨常常用此方法練。

　　在換把的方法都學對以後，最困難的便是換把的音準問題。換把音準問題的最困難之處，是很難掌握兩個把位之間的精確距離。把位之間的距離越大，困難度亦越大。先按後拉法，恰好可以逼我們不靠耳朵，完全靠手的感覺和經驗，去掌握兩個把位之間的距離。

譜例 82　　用先按後拉法練換把音準的練習　　黃輔棠編

　　這個譜例，從頭到尾都在 D 弦上，把 1 至 12 把內的各種距離都練過了。練習方法同上例。指法和起止把位則可加以各種變化，不一定用 1 指從頭拉到尾。可以 2-2，可以 1-2，可以 1-3，可以1-4。總之，只要掌握原理和方法，條條大路通羅馬，隨手拈來都可以成爲最好的練習材料。

註釋

註 1：見弗萊士著「小提琴演奏藝術」，馮譯本，第 22 頁。

註 2：同上書，第 23 頁。

註 3：同上書，第 22 頁。

註 4：同上書，第 27 頁。

註 5：見黃輔棠著「談琴論樂」，大呂出版社出版，第 36 頁。

第七章
如何練習音階

　　為什麼要練音階？應該練那一本或那一個系統的音階？

　　在進入「如何練音階」的正題之前，有必要略為討論一下這兩個問題。

　　對一位台灣音樂科系或音樂班的小提琴學生而言，「為什麼要練音階」的答案，很可能是「為了應付考試」。

　　對於像 Leonid Kogan 那樣偉大的小提琴家來說，練音階是「就像我們每天都要吃飯、睡覺一樣重要。……它能使我的技術保持良好狀態，並能連接演出許多場音樂會而不感到累」(註1)。

　　對於筆者本人，面對的學生有初學者；有音樂班與音樂科系學生；有已上了年紀，卻希望重學一些當年沒有學好技巧的小提琴老師。我要他們練音階的主要目的，是把以上各章節提到的各種技巧方法，特別是抬落指，保留與提前準備手指，換把，以及音準訓練這幾項，學以致用，在練音階中改掉錯誤的習慣，養成對的習慣。這個過程，也就是學生的技巧程度迅速提高的過程。

　　小提琴的技巧課題又多又雜。可是，真正重要和困難的只有兩點。第一是如何拉出漂亮的聲音。第二是如何能拉得又快又準又輕鬆。無數小提琴練習曲、音階、理論專著所欲解決的問題，基本上也就是這兩個方面。

　　練習音階，當然應該也可以同時注意到聲音的漂亮。不過，

它最重要的功能，應該是幫助學生能夠拉得又快又準又輕鬆。這就是練習音階的目的。

現在在市面上流通的音階教本，以筆者所知，最少有以下這些：

Carl Flesch: Scale System
Galamian: Contemporary Violin Technique
E. Gilels: Daily Exercises for the Violinist
Hrimaly: Scale-Studies
Markov: Violin Technique
Schradieck: Complete Scale-Studies
Sevcik: Scale-Studies
丁芷諾：小提琴基本功強化訓練教材
小野安娜：小提琴音階教本
黃輔棠：小提琴音階系統

筆者不打算在這裡詳細討論各家音階教本的特點及其優劣。那是需要寫一本專書才能勝任的工作。最理想的音階教本，應該同時兼備幾個特點：一、左手該練的東西應有盡有，包括換把與不換把的大、小調音階，琶音，七和弦，半音階及各種雙音等。二、篇幅盡可能精簡，沒有太多重複的，可有可無的東西。三、指法有系統，方便記憶。四、有方法說明，而不是有材料而無方法。

如果以這幾個標準來挑選的話，筆者敢於毛遂自薦，把本人所編著的「小提琴音階系統」列為首選。假如有那一位有心的同行師友，肯花時間把以上所列的各家音階教本，詳加研究、分析、對比，便知筆者並非「老王賣瓜」，而是說老實話。同時，也要指出，筆者的音階系統，論各調雙音的應有盡有，不如 Carl Flesch 的 Scale　System；論初學琴者也能使用，不如 Hrimaly 的 Scale-Studies；論四個八度音階琶音的豐富，不如 Albert Mar-

kov 的 Violin Technique。可是，論到條理清楚，方法詳盡，豐富而精煉，指法容易記憶，則沒有一本其他音階可以跟筆者的這一本相比。

所以，以下「如何練習音階」這部份內容，便以筆者的「小提琴音階系統」中之材料為主。同時，須特別強調一點：條條大路通羅馬，方法遠遠比材料更重要。方法對，用什麼材料都是大同小異，都有好結果。方法不對，用最好的材料都沒有用，都沒有好結果。米恩斯坦(Nathan Milstein)「非常反對練習音階」(註2)，可是他一樣成為世界頂尖的小提琴家。這個例子最少可以証明一個道理：練音階只是手段，不是目的。一切技巧的最終目的都是音樂。練音階的直接目的則是能拉得快、準、輕鬆。可惜很多人往往把手段當成目的，只看見手段而忘記了目的，造成盲目和浪費，事倍功半。

第一節　同把位音階

練同把位音階之目的有幾項：1.把抬落指，保留與提前準備手指的正確方法用上去，在「用」中糾正偏差，養成好習慣。2.熟悉各個調及同一把位內之每一個音與手指。3.改善音準。4.養成好的運弓習慣，包括注意到音質的漂亮，弓的分配合理等。

譜例 83　在第一把位的降 B 大、小調音階琶音　黃輔棠編

　　要把這條音階拉得「像樣」，不要說對初級程度者，即使對高級程度者也非易事。因為它的「難點」和需要同時注意到的問題太多。我通常會把學習過程分為幾個步驟：

　　1.先用一弓4音（三和弦琶音是一弓3音），每音1拍（約每分鐘60拍）的中等速度，把音和指法拉對，把譜背下來。注意弓要平均分配。一弓4音時每個音要不多不少，剛好用四分之一的弓，一弓3音時每音剛好用三分之一的弓。如能在一、兩週內做到，就是不錯的成績。

　　2.仍用同樣速度練，注意力轉到抬落指與提前準備手指。這是最重要又最困難的一關。上行難在落指，下行難在抬指和提前準備。上行的落指之難，難在落1指時2指要同時抬高，落2指時3指要同時抬高，落3指時4指要同時抬高。1指自始至終要保留在弦上，換弦時是用輕輕滑動的方法。4指的落指比起2指3指來，反而容易一些。因為它落下時，並不需要同時抬高其他手指。為減低初練的難度和保証落指後不用太多力按弦，採取不用弓，不准左拇指碰到琴頸的無聲練習法，是很有用的練習法，不妨多用。下行的抬指之難，難在要跟人的本能對抗。人的自然本能，手指用力總是往內，不會往外。現在每一下力都要往外，一定不自然、不習慣、不容易。需要用極強的意志力，去逐步把反自然變成自然。要隨時注意學生的抬指，1、2、3指都要用指根關節主動和發力，指尖永遠向下。下行的提前準備手指，有

一個極有效的練習方法，叫做「逆按順拉」，即把手指先從 1 指到 4 指都按好，然後再從 4 指到 1 指順序拉起。以譜例 83 的第二小節第二拍爲例，音符的順序是ᵇE、D、C、ᵇB，手指的順序是 4、3、2、1。我們不依這個次序按指，而是反過來，先用 1、2、3、4 指，按好ᵇB、C、D、ᵇE，然後再照譜上的音符指法順序拉奏。把這種「逆按順拉」法用記譜來表示，是這樣：

譜例 84　　音階下行的「逆按順拉」法

　　3.用極慢的速度練音準，並逐步加快速度。這是「兩極」的東西，最好同時練。練音準，需要同時用對空弦法和先按後拉法。對空弦法由於每個音都拉得很長，所以絕不要練整條音階。每次選出其中一組音階或琶音來練就夠了。以降 B 大調音階爲例，除了少數音無法對空弦外，大多數音都可以用空弦來幫忙檢查音準。對空弦的音程優先次序是：同度、八度、四度、五度（五度音程在高把位才有可能用到），三度、六度。通常，二度、七度及增四、減五度都不對空弦。加快速度通常是一倍一倍地加上去。如用連弓速度每加快一倍，每弓所拉的音符也增加一倍。可以用分弓及各種混合弓法練，也可以用正附點，反附點等節奏練，以減少枯燥、增加趣味，提高練習效率。

　　練習音階是貴精不貴多，萬事起頭難。很可能要花四到八節課，才能把第一條音階拉到沒有毛病。可是，一旦第一條拉好後，其他的同類音階便可以進度飛快，一節課拉兩、三條，三、四節課便把所有調都拉遍。

第二節　　同弦換把音階

　　在學過所有的換把方法後，便可以開始練習一個八度的同弦

換把音階。這種音階。雖然音域只有一個八度，但由於都在一根弦上演奏，換把頻繁，加上種類多，所以它是各種音階中最困難，最重要，最有練習價值的一種。

譜例 85　　G弦上的Ａ大、小調換把音階

　　比起同把位音階來，同弦換把音階多了三度級進琶音，四度級進琶音及全音階。這條音階的指法模式，可以搬到任何弦，移到任何調，從任何一個把位上開始。所以，必須全力以赴，不惜代價，先把它拉對，背熟，然後，便可以「舉一反十一」（筆者之音階系統採用同名大小調系統而不採用關係大小調系統，所以一共只有 12 個大小調）。練習程序，大體上與同把位音階相同。即先用中速拉熟，背譜；然後把所有的抬落指，保留與提前準備手指，加上最重要的換把方法，統統一起做對；最後，再同時慢練音準與加快速度。前後兩項均不必詳細討論，只要參照同把位音階的練法便可。下面把中間一項的內容，與譜例結合起來，一一說明要特別注意之處。因為這條音階的難度特別大，問題的種類不同而所要注意之事項也不同，所以，除非遇到領悟力特別高又

特別用功的學生，我一般都會把它分開幾段來教，每堂課只教其中一段或兩段。這樣，學與教起來都目標比較集中，效果較好。

先來看大小調音階。其上下行的換把方法部份，已在「音階式換把」中詳加討論過，此處不重複。眞正要注意的，是其提前準備手指部份。

大調音階由於下行的指法與上行不一樣，所以4指從第五把的Ａ音下滑半音到第四把的升Ｇ音時，1、2、3指必須在一瞬間內同時完成移低一個全音的動作。其難處在於4指是移低小2度，1、2、3指是移低大二度。換言之，在這短短的一瞬間，不單止要移把位，而且要改變「手型」——從3號手型改變爲4號手型（請參看上一節之「八種手型練習」）。

小調音階除了下行指法與上行不一樣之外，還加上Ｆ與Ｇ兩個音，上行時是高半音，下行時是低半音。所以，4指一按第五把Ａ音的同時，2指3指就必須移低半個音，即從3號手型變爲1號手型。然後，下行第一個換把時，不是像在「換把音階」中一樣，從1指換到2指，而是從2指換到3指。因此，當奏到2指的還原Ｆ音時，便要盡量抬高3指，並利用2指在第3把位的Ｄ音作爲媒介音，完成這個從第五把換到第3把的動作。

以下借用弗萊士先生提前準備手指的記號，用樂譜來標示剛才的文字說明。注意在整條音階中，1指要自始至終保留在弦上，無論在任何情形下，都不離開弦。

譜例86　大小調換把音階中的提前準備手指動作

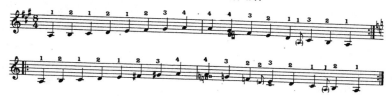

用4分音符而不用16分音來記譜，是想提醒學生，凡複雜困

難的東西，都必須先把速度放慢數倍來練習。

再看三度與四度的級進琶音。三度級進琶音的換把，完全是同指換把，只要記得「坐直昇飛機」便可以了。其難處也是集中在提前準備手指。

譜例 87　　3 度級進琶音中的提前準備手指

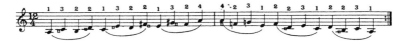

四度級進琶音，是練習抬落指與音階式換把的好材料。務必把抬落指與音階式換把的所有方法都用上去，才有練習意義。在學生的方法問題已解決後，我通常會利用這段琶音來「逼」學生的速度。方法是從慢練起，用中弓分弓，使用節拍器，慢慢增加速度。從每音一拍，每分鐘 60 拍起，一直增加到每拍 4 音，每分鐘 120 拍以上。有好幾個原先手指動不快的學生，被這樣反複「逼」了幾次後，便能快起來。為什麼這段琶音特別適合用來「逼」速度呢？因為它的指法甚有規律，上行都是 1、2、3、4 與 2、1、2、3 的交替，下行都是 4、3、2、1 與 3、2、1、2 的交替，手指在中間有休息的機會，而且長度適中，不太短也不太長。

再下來是 7 種琶音。自從 SEVCIK 和 Carl FLesch 兩位前輩大師發明和使用了這樣組合排列七種琶音，後來的人再編音階教本，大體上就只有蕭規曹隨的份。這樣組合的七種琶音，涵蓋了大小調三和弦，四級六級和弦，減七與屬七和弦，夠用了。如要再增加，當然還可以加上大七，小七和弦及各種五聲音階的組合等。但為了求全而弄得太繁瑣，並無必要。所以，這條音階的琶音部份，內容和指法都完全是從 SEVCIK 和 Flesch 先生處抄來，並無新意。有新意者，全在於譜上看不見的「法」上。

要把這種同弦換把琶音拉好，關鍵是要把「音階式換把」的

方法搬過來，用上去。以第一組琶音爲例：

譜例 88　把音階式換把的方法用在同弦換把音階上

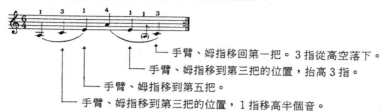

　　　　　　　　　　　└─ 手臂、姆指移回第一把。3 指從高空落下。
　　　　　　　　　└─ 手臂、姆指移到第三把的位置，抬高 3 指。
　　　　　└─ 手臂、姆指移到第五把。
　　　└─ 手臂、姆指移到第三把的位置，1 指移高半個音。

　　從這個例子中可以看出來，音階式換把的所有方法都需要用
到。所不同者，是從第一把換到第五把，距離太遠，不能「畢其
功於一役」，需要把動作分兩次完成，即先換到第三把，再換到第
五把（上行）或第一把（下行）。後面的各組琶音，方法都與此相
同，無須一一舉例。

　　最後來看看半音階與全音階。全音階的應用，是在德布西
(DEBUSSY 1862-1918)以後，所以傳統的練習曲與音階教本都
沒有出現全音階。它在演奏方法上沒有任何特別之處，只有音準
和指法問題，所以不必特別討論。半音階的指法，在 SEVCIK 和
FLESCH 的教本中，多數是用 1、2，1、2 的交替。筆者發現，
用 1、2、3，1、2、3 的交替，比用 1、2，1、2 的交替
省事和合理得多，所以便沒有用 SEVCIK 和 FLESCH 的指法，
而用現在的指法。

　　使用 1、2、3 指交替指法的半音階，難處不在上行而在下
行。下行的難處又是在提前準備手指和使用媒介音（二者實爲同
一件事）。茲用譜例來標示如何使用媒介音，才能化難爲易。

譜例 89　同弦換把下行半音階中的媒介音使用法

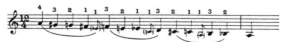

在練習時間的分配上，不妨把十分之七、八的時間都用來練下行，只留十分之二、三來練上行。下行練好了，上行便沒有困難。請特別注意練下行音階時每隻手指都必須抬得高、快、獨立。否則，必然事倍功半。

等各段都分別練好後，要把整條音階一起拉好，就沒有什麼困難。這一條音階拉好後，三或四個八度的音階也就沒有困難。

第三節　三或四個八度音階

從技巧訓練的角度看，三或四個八度音階的重要性和困難度，都及不上同弦換把的一個八度音階。左手除了抖音之外的最重要技巧問題，包括抬落指，保留與提前準備手指，換把這三大類，都應該在同弦換把音階中解決了。那麼，練三或四個八度音階，還有什麼意義？必須注意什麼問題？這是需要先清楚地回答的問題。

假定學生已經確確實實，在同把位音階和同弦換把音階中，得到了上述左手最重要的三種技巧訓練，弄通了如何能拉得又快又輕鬆，養成了各種良好習慣，那麼，我們就可以利用三或四個八度音階，來練習、改進下列技術：

1. 從低到高把位的連續換把與大跳。
2. 四根弦之間，低把位與高把位之間音質，音色的平衡、統一。
3. 手指連續快速的耐久力。
4. 熟悉所有的調與所有的把位。
5. 鞏固和深化正確的抬落指，保留與提前準備手指，換把這三大左手技巧。

有此五項目的，加上所有考試，都非拉三個八度音階不可，再加上極其困難而又無所不在的音準問題，三或四個八度音階就不單止大有練習價值，而且並不容易。

譜例 90　　降Ｂ大，小調三個八度音階、琶音

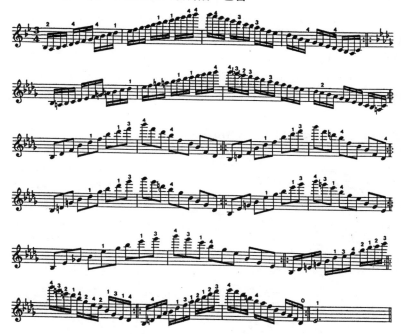

　　練習程序，方法與同把位音階及同弦換把音階大同小異，此處不重複。

　　筆者的音階系統，採取固定指法的模式，即換調、換把位但不換指法。其好處是方便學生記憶，又不容易弄錯。像 Hrimaly 的音階，每一條都結構不同，指法不同，學生的精力都不得不花在背音符和指法上，背得要死要活不必說，注意力無法放在最有價值的技巧問題上，達不到練習音階的最重要目的，那是很大浪費和損失。

　　根據此一原理，學生只要把其中一條三個八度音階琶音的音符和指法背下來，便可以自己隨時轉到任何一個調，從任何一個

把位開始拉，根本不必死背音符和指法。

　　四個八度的音階，由於音域太廣，不是所有調都能拉。柯崗 (Leonid Kogan) 說他「不贊成三個八度的音階」，「只拉四個八度的音階」（註3）。除非他只拉某一些調，從來不必像台灣音樂科系的學生，每次考試都要在 24 個大小調中抽籤，看要拉那一個調，否則，是不實際的事。

　　以下是筆者所編的Ａ大、小調四個八度音階琶音。

譜例 91　　Ａ大、小調四個八度音階琶音

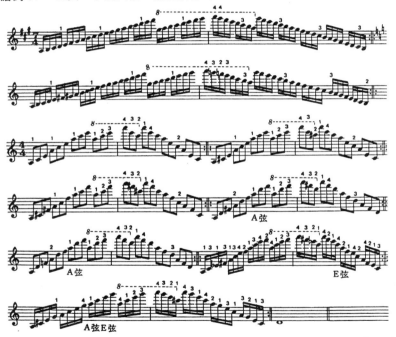

　　在學習三或四個八度音階時，學生最常出現的問題，除了音準之外，主要有：

　　1.上行換把之後，2 指抬得不夠高。

2. 下行換把時，負責目的音的手指抬得不夠高，1 指沒有先找好媒介音。

3. 高把位時，手肘向右轉不夠。

4. 整個下行時，手指的獨立抬高與提前準備不夠。

5. 顧得了左手，忽略了右手和聲音的深、鬆、沉。

這些問題，都只能在較慢速度的練習中，才有可能解決。所以，務必先練對，再練快。不要讓學生滿足於拉得出來，而要引導學生把音階拉得漂亮。漂亮的標準是：方法正確；能快、準，輕鬆；聲音在低音弦厚，在中音弦深，在高音弦亮。音階拉漂亮了，就有把音樂拉漂亮的本錢。

註釋

註 1 ：見塞繆爾、阿普爾鮑姆著「The Way They Play」第二冊中譯本，「列奧尼德、柯崗」一章，第 59 頁。這本書是十多年前，台灣還未對大陸開放時，筆者去香港買到的。為了怕被海關查扣，所以把封面、封底都撕掉了。這一撕，連原作者的英文姓名、譯者姓名、出版社名稱都撕掉了。引用人家的譯著卻不知譯者和出版者是誰，真是抱歉萬分之事。希望不久後能補還這一筆「債」。

註 2 ：同上書，第 27 頁，Friedman 談海菲茨和 Milstein 對他的影響時之講話。

註 3 ：同上書，第 59 頁。

第八章
如何練習雙音與和弦

　　中級程度以上的小提琴曲目，便開始出現各種雙音與和弦（和弦也是雙音的擴大，所以下面簡稱雙音）。高級程度的小提琴曲目，如巴赫的無伴奏奏鳴曲與組曲，帕格尼尼、薩拉沙蒂、維尼奧夫斯基等人的作品，雙音更是頻頻出現，有如家常便飯。雙音拉不好，休想碰這些曲中「極品」。雙音之重要，無須多講。

　　要把各種雙音拉得準確、乾淨、快，極不容易。很多小提琴演奏者，用功苦練了一輩子，也無法把一連串三度、八度、十度的雙音拉得準確、乾淨、快而輕鬆。其難度之大，亦無須多言。

　　雙音之難，難在那裡？一難在音準，二難在左手放鬆，三難在換把方法正確。

　　這三「難」的來龍去脈，都是我們曾經詳細分析、討論過的。如果已弄通了前面章節所討論過的抬落指方法，保留與提前準備手指的方法，換把的方法，練音準的方法，只要把它們應用到雙音上去，雙音就既不可怕，也不困難，僅是要花時間去練習而已。

　　如此說來，這麼困難的雙音，它本身並沒有特別的技術方法可言。所謂「一通百通」，這又是一個好例証。可以很確定地說，雙音有方法問題的學生，必定是前述的抬落指等方法有問題。在這種情形下，老師毫無選擇餘地，必須回過頭去，幫學生把這些最基本，最重要的技巧方法弄通、弄懂、弄正確。

格拉米恩先生談到雙音問題時，特別指出「要避免手的僵硬和抽筋，在按雙音時，絕對不可過度用力」（註1）。單就這一點，格拉米恩便不愧是一代大宗師，一出言就點出了整個問題之最重點。

　　雖然雙音的方法問題有以上所提到的保留手指、換把等方法問題，但「按弦要輕」這一點，確實是全部問題中最重要、最困難的。究其原因，是因爲人一遇到困難的東西自然便會精神緊張，精神一緊張便會握緊拳頭。一握緊拳頭便等於按弦太用力。而所有的雙音都是困難的，所以它很自然地會導至按弦過份用力。只有用極強的意志力去與這種與生俱來的本能相對抗，才有可能輕輕按弦，拉好雙音。也只有先具備了這種反自然的能力與習慣，其他技巧方法和音準訓練方法才有用武之地。

　　以下分別討論幾種最重要的雙音與和弦之練習方法。

第一節　　三度

　　三度雙音是出現得最多而又最困難的雙音。它的困難之處有以下幾項：1.音程的大小與手指之間的距離剛好相反。它不像八度，音程和手型始終不變；也不像六度，大六度手指距離大，小六度手指距離小。它是大三度手指的距離小，小三度手指的距離大，而音程的大小又一直變來變去，常常弄得初練者分辨不清楚大、小、寬、窄。2.三度音程的準確度與和諧度不一致。八度、四度、五度都是以和諧爲準確，準確必和諧。三度是和諧不準確，準確不和諧。這個特性，令初練者常常難於判斷音準或不準。3.三度下行時，要先找好1、3指在新把位的音，困難度相當大。針對這三個特殊難題。筆者設計了三個練習。在練這些練習時，請勿忘記抬落指、按弦、保留和提前準備手指、換把的正確方法。

譜例 92　　分辨大小三度的練習　黃輔棠編

A. 大到大

B. 大到小

C. 小到大

D. 小到小之1

E. 小到小之2

F. 1、3指的大小變換

G. 2、4指的大小變換

　　練這個譜例之最重要目的是分辨大小。大三度手指的距離
小。小三度手指的距離大。反之亦然。要練到一看譜，便能講出
音程的大小，手指便按對位置。

譜例 93　　三度音準練習

a.

b.

這個譜例的 a ，是用對空弦法練音準。開始兩小節是 B 與空弦 E 的四度而非三度，目的是讓下一小節的 C 音，有 B 作依靠和標準，不至於為求協和而按得太高。譜例的 b ，則是用「先按後拉」法來練音準。要利用休止符的時間，先按好下一個音。假如拉出聲音後，發現音不準，就要倒回去一個音，重新按過，直到不必拉出聲音，也能憑指尖的感覺找準音，才繼續往下拉。

譜例 94　　三度音階下行時使用媒介音的練習　　黃輔棠編

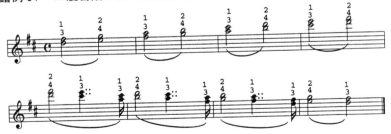

練習這個譜例，有幾點需特別注意：1.凡媒介音，一定要「先明後暗」，即先如譜中那樣，把媒介音清清楚楚地拉出來。練熟後，

把媒介音「藏」起來，不要讓它被聽到，但它仍然在那裡。2.整條音階，1、3指自始至終保留在弦上，沒有任何時候離開弦。3.按1、3指時，2、4指盡量抬高。拇指自始至終盡量勿用力。4.要用「對空弦法」和「先按後拉法」來練音準。

這幾樣「法」都弄通了，便可以用任何材料來練習三度雙音。

第二節　八度

八度同時是最容易也最困難的雙音。說它容易，是它的手型沒有變化，自始至終保持1與4指之間的四度距離，而且沒有大小的變化。說它困難，是一丁點的音不準，任何人都可以聽得出來，完全沒有「混」的餘地。

練習八度雙音，有兩個一般書上和譜上都沒有提到的方法或「竅門」。它們是：1.先聽準1指的音，然後，如果音不準，只移動4指。如果兩指同時移動，要把音拉準就非常困難。2.按弦時手指寧「平」勿「立」。直立的手指容易按得太大力，不易移動。「平」按的手指容易放鬆，也容易移動，而且聲音較為穩定、寬厚。

練各種左手技巧，不一定非用音階不可。筆者曾把貝多芬著名的「歡樂頌」主題，改編作八度雙音練習，既讓學生拉得比較有興趣，又達到了同樣的練習目的。

譜例 95　用八度雙音練習貝多芬的「歡樂頌」主題

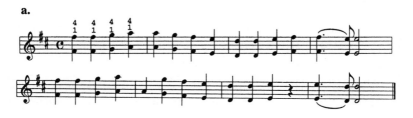

a.

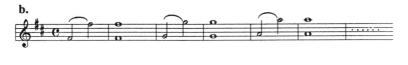

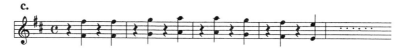

譜例中的 a，是譜的原型。b 是用先按準 1 指的方法練音準。
c 是用先按後拉法練音準。

有些快速的連續八度樂曲，不能自始至終用 1、4 指，而要用
1、3 與 2、4 指的交替。這種技巧一般稱之爲換指八度，而不宜直
譯爲「手指八度」（註 2）。它的困難在於手指要很用力的伸張，才
能把音拉準。這對於手小的人相當困難。手指用力伸張的同時，
很自然會用力按弦。所以，練換指八度時，第一要把拇指移高到
與 3 指指尖相對，讓 1、2 指多負擔伸張之責，以免造成 4 指因過
份伸張而受傷害。第二要常常活動一下左拇指，甚至不讓它碰到
琴頸，以保証按弦不用太多壓力。

第三節　十度

十度雙音只有在帕格尼尼等少數作曲家的作品中才偶而用
到。它的應用價值不是那麼大，可是卻很有練習價值。其練習價
值在於可以練出手指大幅度伸張的能力。

由於 1 指的伸張能力和潛力遠遠強於 4 指，所以練習十度剛
好與練習八度相反，要先按 4 指，然後伸張 1 指。拇指的位置也
與換指八度相同，要放在與 3 指相對之處 （圖 69）。如果不懂得這

些方法，只是拼命去伸張 4 指，則肯定 4 指負擔會過重，有受損害危險，也無法輕鬆地拉出十度。下面是筆者針對手指伸張和「先 4 後 1」這兩個特點而編寫的十度練習。

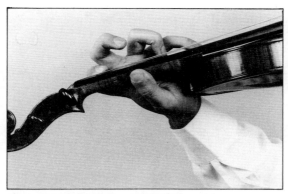

圖 69　按十度時，拇指的位置要偏向 3、4 指。

譜例 96　爲十度作準備的伸張手指練習　黃輔棠編

譜例 97　著重伸張 1 指的十度練習

　　六度、四度、五度雙音，很少音階式地連續快速出現，也沒有任何特殊的方法問題，只要特別注意音準便可。五度的音準問題，總是高音偏低的時候多。究其原因，是一般學生都先想到低音，所以按弦時就把重心偏向低音。糾正方法很簡單：先按高音，再把指尖移到兩根弦的中間，五度便容易準了。

第四節　和弦

　　兩個雙弦放在一起，就變成和弦。和弦可以是三個音，可以是四個音；可以分開拉，也可以一起拉；可以連續下弓，也可以一下一上。單就「血統」而論，它最接近雙音。所以，其練習要點與以上各種雙弦基本一樣。凡與雙弦一樣的練習要點，這裡就不重複。屬於右手部份的和弦演奏技巧，如連續下弓的和弦，拋弓式的琶音和弦等，已在右手部份論述過，也不重複。這裡要討論的，僅限於左手部份，和弦特有的一些技巧要點。

　　1. 按弦的先後次序。一般情形下，最好是三、四個音同時按，

或是照一般先奏低音後奏高音的次序，先按低音，後按高音。如下例：

譜例 98 J.S. Bach: Ciaccona 第 192-196 小節

可是有時候由於和弦的特殊音程與指法，無法同時按所有音，也不能先按低音後按高音，便必須先按高音或中音。如下例：

譜例 99 J.S. Bach：g 小調無伴奏奏鳴曲第二樂章第 31-32 小節

這個譜例中，第一小節第三拍的和弦和第二小節第四拍後半拍的和弦，都應該先按好高音中音，再按低音，手指才順。如先按好低音，再按中高音，則音準會困難得多。其他的和弦，假如不是前面的音延續下來，手指已按好在高音上，有好幾處也是應該先按好中高音再按低音。「先按後拉」的練習法，對練習和弦特別有好處，宜多用。

2. 特殊指法的應用。不按常理「出牌」的特殊指法，在非和弦的樂句也有時會出現，但以在和弦中出現得比較多。如只看單一個和弦，這樣特殊的指法似乎不合理，但如果「前後文」一起看，不合理就會變成合理，而且很妙。如下例：

譜例 100 J.S. Bach：g 小調無伴奏奏鳴曲第二樂章第 12 小節

該譜例第二拍（以 4 分音符作一拍）的和弦，如按常理，高聲部的Ｇ一定是用 2 指。可是由於下一個和弦 2 指要按Ａ弦的Ｂ音，所以這個Ｇ音便改用 3 指，並且連帶它之前的升Ｆ音也不用正常的 1 指而改用 2 指。

　　像這類例子，多不勝舉。有些比較古舊的版本，由於編訂者受當時各方面條件的局限，所以不懂得使用這種特殊的指法來把難奏的東西變得比較易奏。在這方面做了最大量工作的是格拉米恩(GALAMIAN)先生。經過他重新編訂的多種練習曲和巴赫的無伴奏奏鳴曲與組曲等，大量使用低半把與二、四把位，指法弓法比一般古舊版本合理得多。

　　3. 練習材料。一般的音階教本，都不包括和弦在內。馬科夫先生(Albert Markov)的「Violin Technique」是筆者所知的少有例外。該教本的第二十課是各種雙音與和弦練習。筆者受他的影響，在「小提琴音階系統」最後一部份也安排了音階式的和弦練習。不過，由於天性的不同，筆者喜歡「點到即止」，馬科夫先生喜歡包羅萬有。如要求全求詳盡，應該去看馬科夫先生的教本。練習曲中，以下這些都是整首的和弦練習：

　　　　Fiorillo：36 Studies　　第 36 首
　　　　Dont：24 Studies op.37　　第 24 首
　　　　Kreutzer：42 Studies　　第 41 首
　　　　Dont：24 Studies op.35　　第 1、4、9、10、11、23、24 首
　　　　Dounis：Artist's Technique　　第一部份第 5 首
　　　　paganini：24 Caprices op.1　　第 1、11、14 首

　　在結束這一節之前，筆者把練習和拉奏雙弦、和弦的要點再重複一遍：

　　按弦要輕，耳朵要靈，先按後拉，易奏好聽。

註釋

註 1 ： 見格拉米恩著「Principles of Violin playing and Teaching」，林維中、陳謙斌譯本，「雙音」(Double stops)一節，全音版第 28 頁。

註 2 ： 馮明譯 Carl Flesch 的「The Art of Violin Playing」及張世詳譯 Galamian 的「Principles of Violin playing and Teaching」，均把「Fingered Octaves」意譯為「換指八度」。林維中，陳謙斌譯格氏著作，認真而內行，有不少長處為張譯本所不及。唯有「手指八度」這個譯法太過「直」（見該譯本之第 29 頁倒數第 6 行），讓人易生誤會。不知林、陳二君，以為然否？

第九章
幾種特殊技巧

第一節　震音(Trill)

　　SEVCIK 先生單是為練震音，便編了一本五十多頁的「Pre-paratory Trill Studies」(註1)，不愧是超級大行家，也是化簡為繁的大宗師。弗策士先生用了好幾頁的篇幅，列舉各類妨礙拉好震音的毛病及其醫治「藥方」(註2)。這些藥方有的很好，有的筆者力誡學生不可採用。例如把抖音動作加進震音之中。這種用手腕動作代指手指獨立動作的方法，必然導至手指獨立能力減弱，震音聽來搖搖晃晃，不穩定、不乾淨。

　　以筆者教學生震音的經驗，只要方法正確，根本用不到數十頁的練習材料，也不需要用到那麼多的「治病藥方」。要用到那麼多材料和方法，一定是沒有抓到關鍵所在，只好以量取勝，或是讓學生什麼方法都試試看，總會碰到一種有效的方法。如此，時間就浪費得太多了。

　　凡是拉不好震音的學生，必然是抬落指方法有問題。換句話說，只要抬落指方法對，震音便應該沒有問題。此中關鍵，是要把練習與應用的方法分開，絕不能把練習的方法拿去應用，或把應用的方法用在練習。這個關鍵所在，連偉大的格拉米恩先生也沒有弄清楚。他說：「拉震音時最須把握的原則是手指不要舉得

太高且不要敲擊得太用力」（註 3）。在震音的應用中，這個意見是完全正確的。可是，如果不懂得在慢練的時候，把手指抬高到不能再高，落下時在指板上大力敲出聲音，然後馬上把力量全部放掉，則絕對無法練出手指的高度獨立能力和控制力，取得強烈的手指「感覺」。既然手指缺少高度的獨立能力和控制力，震音自然拉不好，只好求助於一首一首，沒完沒了的練習；只好東試試，西試試，看能否碰巧碰到一種對症良藥。更甚者，就如弗策士先生所指出，某些教師「認爲震音技巧也是一種『天生的』才能，因此是無法學的」（註 4）。

如果要用最簡練的話來說明震音的練習方法與應用方法，大概可以這樣說：

練習──拇指懸空，手指獨立。高抬高落，一緊一鬆。

應用──低抬輕按，始終放鬆。

這兩種方法，看似相反，實則相成。打個不倫不類的比方，就像醜怪的毛毛蟲變成美麗的蝴蝶。

不過，要把話說回來。SEVCIK 的震音練習教本雖然有過於繁瑣之病，可是內中有甚多精華之處。例如第一課，用黑音符標明不用的手指要放好在弦上，這是練習手指獨立能力的極好方法。如果有抬落指不好的學生，用正確方法來選練幾行 SEVCIK 這本教材，將會得到極大好處。如要筆者推薦練習抬落指的最佳材料，SEVCIK 這本教材也將是首選。弗萊士先生所推薦的「藥方」，亦有百發百中，有益無害者。例如「練習時把拇指懸在空間」，用正附點和反附點練震音練習，「練自然泛音的震音」等。

以下的震音練習，是筆者爲初學者所編。經過試用，效果相當好。學琴一年左右的小朋友，經過了 3－4 週的練習後，已能拉出頗像樣的震音。

譜例 101　震音練習　黃輔棠編

該譜例的C、D、E、F均應同時用正附點、反附點節奏練。除非速度極快，否則應盡量高抬高落。

　　SEVCIK的各種練習教本一大弊病是過份枯燥，容易扼殺初學者的音樂靈性。為增加學生的練習興趣，筆者曾編過不少有明確技巧目的之小曲，作為小提琴教材。以下是用中國古曲「蘇武牧羊」，略加改編，成為震音練習曲的譜例。A段是練3指的震音。B段是練2指的震音。

譜例 102　以古曲「蘇武牧羊」作震音練習曲　黃輔棠編訂

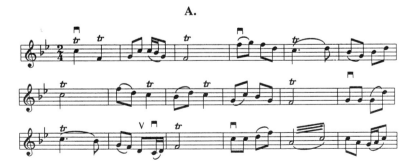

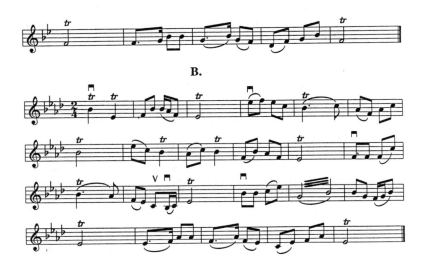

B.

第二節　泛音（Harmonics）

　　泛音的教學，嚴格講來，只有「常識」與「音準」這兩個問題。對於從未接觸過泛音的學生，第一是要讓他知道泛音是怎麼一回事，如何可以拉出自然泛音和人工泛音。第二是要訓練他拉出漂亮的泛音，必須從訓練音準入手。現分論之。

　　泛音的常識，主要有以下這些內容：

　　1. 泛音分為自然泛音與人工泛音。自然泛音是只用一隻手指，輕輕的虛按在某些音的音準點上，便可發出如吹口哨般的「白聲」（一種平淡，不大帶感情的聲音）。人工泛音通常是用 1 指實按，4 指在上方四度虛按的方法，產生比實按音高兩個 8 度的「白聲」。也有例外是用 1 指實按，4 指在上方五度虛按產生比虛按音高一個八度的「白聲」；以及用 1 指實按，用 3 指在上方大三度上虛按，產生比虛按音高兩個八度的「白聲」。

2.四根弦上的自然泛音一覽表。虛按記號是一個小空心斜方形。實心音符代表所產生之實際音高。在一般的記譜中，它常常被省略。

譜例 103　四根弦上的自然泛音一覽表

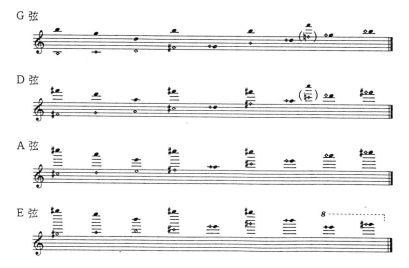

3.4 度人工泛音。這是用得最普遍的泛音。其方法如前所述，是 1 指實按，4 指在其上方四度虛按，產生比 1 指實按的音高兩個八度的音。這種 4 度人工泛音，由於可以拉得很快，又可以加上抖音，既可華麗，又能空靈，所以歷來甚受小提琴作曲家之喜愛。它的記譜是實按音用普通音符，虛按音用空心斜方形。

4.雙弦泛音。這是巴格尼尼發明的極高難度演奏技巧。它要求兩根弦的實按虛按手指都同時按得絕對準確，不容許有絲毫誤差。用時，它對運弓的要求也極高，必須力度、速度、觸弦點都剛好配合得恰到好處。稍為不準確，聲音便發不出來。弗萊士先生的「Scale System」，每一條音階之最後一部份，都是雙弦泛

音。欲一窺堂奧者，可自行去研究。

　　泛音的實際應用，百分之九十以上的問題都出在音準上。音稍爲不準，泛音便拉不出聲音。人工泛音的音準問題，完全與八度雙音一樣。如果沒有及格的八度雙音音準訓練，休想拉好人工泛音。所以，筆者常常建議學生先用八度雙音來練習樂曲中的人工泛音段落。如下面這個例子：

譜例 104　　V. Monti: Csardas　　中段慢板

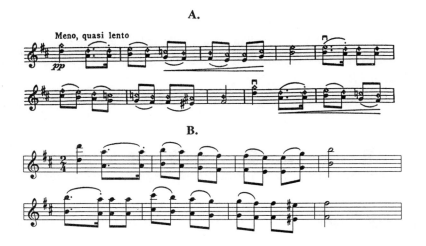

A.

B.

　　假如能先練好這個譜例中的 B，即把人工泛音先改用八度雙音來奏，一定大有助於把譜例中的 A 拉好。因爲拉八度雙音時，可以清楚地聽出是那一隻手指的音不準，是太高或太低；拉人工泛音時，假如有音按不準，泛音只會拉不響，初學者往往無從判斷問題出在那裡。

　　另一種困難的情形是大距離的從低音滑到高音的自然泛音上。如下面這兩個例子：

譜例 105　　Kreisler: Sicilienne and Rigaudon　　最後 3 小節

譜例 106　　太平鼓舞　　第 33-37 小節　　阿鏜編曲

　　這兩個譜例中的最高音，都是上滑的自然泛音，都非常容易
拉不響。這種情形下，最有效的練習方法，是用「先按後拉」法，
先確定最高音的準確位置，如果能連續五次，都一按下去，便是
準確的該音，再來練習前後連接，會容易得多。

　　譜例 105 和 106，另有一個問題需要注意：手指一抵達該自
然泛音，就必須連弓帶手指離開該音，讓「餘響」代替「實響」。
這樣聲音才會「活」和「圓」。

　　此外，在演奏人工泛音時，4 指的按弦姿勢宜平直而不宜彎
曲。平直的 4 指比較容易作細微的音準調整動作，抖音的音色也
比較好。

第三節　撥弦

　　左手撥弦，技藝精者固然可以做出炫人耳目的輝煌效果，但
由於它所受的限制太多，例如不可能保証每一個音都漂亮、乾淨、
平均，中低音弦的高把位不能撥奏等，所以它注定了只能當配角，
偶而登場「客串」一下，無法成為小提琴技巧家族的主要角色。
這是它在「應用」方面的定位。可是，在練習價值上，它卻有一
項無可替代的功能——練出左手抬指的敏捷、有力。假如有學生
手指天生軟弱無力，動不快，多練左手撥弦，將會有極大好處。
筆者留心觀察海飛茲（Jascha Heifetz）的演奏錄影帶，發現他在

奏快速的段落時，所有的抬指都帶有「勾弦」的痕跡。勾弦者，撥弦也。這樣的抬指方法，應該是海菲茨演奏技巧天下無敵手的「奧秘」之一。

初練左手撥弦，左手很容易過份緊張，指尖很容易疼痛，手指也因為弱軟無力或不會用力而撥不出清脆，響亮的聲音。為解決這些問題，我為學生設計了一個四字口訣：「打、鬆、勾、停」。這四個字，每個字佔一拍的時間。先用慢至每分鐘 60 拍的速度，熟練後再逐漸加快。先在第一把位，撥 E 弦的空弦。4、3、2、1，四隻手指輪流練。盡可能要求每隻手指撥出一樣的聲音。練完空弦後，1 指按住音（F 或升 F 均可），練 4、3、2 指。再下來，2 指按住音（G 或升 G 均可），練 4、3 指。最後，3 指按住音，練 4 指。練完 E 弦後，把整套練習程序移到 A、D、G 弦去練。要特別注意的事是：「打」之前和「勾」之後，手指都必須盡可能抬高。

一連串的左手撥弦，通常都必須與右手撥弦或弓尖的擊弓混合起來使用。因為 4 指按音時，左手沒有辦法撥弦，只有依靠右手撥弦或用弓尖奏擊弓，以求取盡可能接近的聲音效果。

下面是薩拉沙蒂的「流浪者之歌」快板樂段中，一個出名的混合了左手撥弦與擊弓的例子。

譜例 107　Sarasate: ZIGEUNERWEISEN 第 134-137 小節

譜中有小十字的音符，均是用左手撥弦。其他音符，則用弓尖擊弓和右手撥弦奏出。

第四節　半音下行滑奏

浪漫派的小提琴作品，從帕格尼尼到薩拉沙蒂，從柴科夫斯基到聖桑，都有用到這種小提琴獨有的演奏技巧。先看下面幾個

譜例。

譜例 108 Paganini: Concerts NO.1 in D Majon **第一樂章第 256-257 小節**

譜例 109 Sarasate: Romanza Andaluza 第 60-61 小節

譜例 110 Tchaikorsky: Concerts in D Major 中段裝飾奏

　　這三個譜例都有最重要的相同之處：同指半音下滑。所不同者，第一個譜例是單音，在G弦上；第二個譜例是小六度，在A、E弦上；第三個譜例是大六度，在D、A弦上。

　　練這種半音下行滑奏，最重要是左手的每一次移動後，都要有停頓時間。尤其是開始的四個音，左手停頓的時間寧長勿短。儘管記譜是按拍子，但真正演奏時，通常都要奏成慢起漸快，即前面幾個音稍為慢些，後面才逐漸加快。

　　格拉米恩先生說這種半音下行滑奏「與右手的連斷弓技巧非常相似，可以使用許多相同的方法練習」（註4），是很有見地的說法。他所建議的所有練習方法和要點都正確。唯一重要而沒有被他提到的要點是「慢起漸快」。

　　這種半音下行滑奏技巧，從作曲與作品的角度看，太過千篇一律，不容易有變化，有性格。所以到了聖桑寫「HAVANAISE」時，就只能反其道而用之，變成上行滑奏，以免被譏為「蠢才」

（註 5）。這是題外話，不多說。

註釋

註 1：SEVCIK 這本「小提琴震音法教本」，是作品第 7 號。中文版由學興書局出版。

註 2：見弗萊士著「小提琴演奏藝術」，馮明譯本第 78 至 82 頁。

註 3：見格拉米恩著「Principles of Violin Playing and Teaching」，林維中、陳謙斌譯本第 31 頁。

註 4：見同上書，張世祥譯本第 34 頁。格拉米恩這本書的兩個譯本，各有長處。筆者引用譯文時，多先把兩個譯本比較一番，再選用筆者認為譯得較妥當者。

註 5：不知那一位文學家說，第一個以花比喻女性的是天才，第二個同樣說的是庸才，第三個重複說的是蠢才。其意思是指藝術貴在創新。

第十章
如何訓練學生獨立處理指法的能力

　　猶豫了很久，要不要寫這一節？因為訓練獨立處理指法的能力，不但對學生是很高要求，對老師恐怕是更高要求。能經得起這樣要求的學生和老師，究竟有多少？我不知道。

　　可是一想到，假如我們教出來的大學畢業生，拿到一首沒有指法的新曲便完全不會拉，那後果多麼可怕，便覺得為人師者，不但要傳道授業，更要培養學生的獨立、自主能力。這節文章，也就不能不寫。

　　回憶起四年前，筆者剛接手教台南家專音樂科一位二年級姓陳的中提琴學生時，試著讓她為某首沒有指法的樂曲加上指法。結果，費了不少時間在課堂上改她新寫的指法，到最後還是以放棄該曲告終。可是四年後，這位學生的畢業考試曲目，是 Hindemith 難度極大的「Der Schwanendreher」。該譜完全沒有指法，所有指法都是由她自己編訂，我僅在極個別地方建議她作了些小修改。離校前，我請她影印一份她編訂指法的該曲譜，送給我做紀念和作為以後教學的參考資料。今年（1994）她以這一曲順利通過挿大考試，考上國立藝術學院音樂系三年級。回想這件事，假如不是幾年來一直半鼓勵、半強迫她自己編訂指法，並不惜花費大量時間在課堂上修改她所編訂的指法，相信絕不可能有後來這樣大的改變和成績。這個回憶，給我增加了不少寫這一節

的信心。

　　有一種老師，要求學生百分之一百照譜上或他所規定的指法弓法。這對初級程度的學生是合適的，但對中級、高級程度的學生就不大合適。到今天為止，大多數經典小提琴作品都有好幾個不同版本。這個事實最少能證明，指法弓法都是活的，因人而異的東西，沒有絕對不可以改變的理由。

　　有些學生，喜歡即興式地隨便改變指法、弓法，有時甚至是因為沒有看清或記住譜上的指法、弓法而亂加改變。這種情形也不應該被容許。對中級以上程度的學生，筆者很明確地告訴他們：沒有任何作品的指法、弓法是不可改變的，包括我自己創作和編訂指法、弓法的作品在內。可是，任何改變都必須有道理，必須改得比原先的指法弓法更高明。起碼不能太不合理。一旦經過思考、比較，決定改便要把新的指法、弓法寫到譜上去。絕不要無原則的一時三變，自增困擾。尤其是高難度的快速樂段，要「安全」，一半以上是靠指法、弓法的合理和固定，絕不可即興式的隨意改動。至於歌唱性的慢板樂段，有時故意不照常規的指法、弓法，作一下「探險」，不但應該容許，還應該鼓勵。這可以培養學生的適應力和創造力。能這樣做是才能和成熟的標誌。

　　每個學生，都有可能要當樂團首席。樂團首席的職責之一是為本聲部的譜劃弓法、指法。即使是當個普通的樂團團員，也常常要面對有弓法而沒有指法的樂譜。這時，如果沒有自訂指法的能力，一定吃大虧。從這個角度考慮，及早給學生灌輸這樣的觀念是完全必要的：編訂指法、弓法不是少數人的專利與責任，是每個學琴的人都必須培養的能力。老師與學生，如果都建立起這樣的共識，後面的事情就比較好辦。

第一節　　編訂指法的原則

　　弗萊士先生說：「最好的指法應是最省力的指法」（註 1）。楊

波爾斯基先生說：「指法的選擇應以所演奏的音樂作品風格特點為基礎」（註2）。把二人之說綜合簡化，編訂指法總的原則就是兩條：1.方便、省力。2.與音樂的內涵、感情、風格相吻合。凡是符合這兩條原則的，就是好指法。凡違反這兩條原則的，便是壞指法。如果二者之間有衝突，應盡可能以前者服從後者。

以著名的英國民歌「綠袖子」第一句為例，我們來比較一下這三種指法：

譜例 111　「綠袖子」第一句的三種指法

該譜例的第一種指法，全部在第一把位，1 指與 4 指常常處於增四度狀態上，又常常要換弦，既不方便，對音樂也不好。除非對未學過換把者，否則絕對不應使用。第二種指法全部在第二把位，雖然也要換弦，但左手相當方便。缺點是音色因換弦而不夠統一，也少了歌唱性樂曲常常需要的一點滑音。第三種指法全部在 D 弦上演奏，需要頻頻換把，可是能得到統一的音色，又因為有兩次上行滑音而使得音樂更溫暖，更接近唱歌的感覺。比較之下，只有第三種指法既方便、省力（比較第一種），又完全與音樂的內涵、感情、風格相吻合（比較第二種），是最合符理想的指法。

總原則確定之後，尚有一些具體的問題或細的原則需要探

討。

　　一、空弦還是 4 指？在較快速度，這個問題應由換弦的方便與否來決定。如果用 4 指能減少換弦，就用 4 指；如果用空弦能減少換弦，則用空弦。快速的上行應盡量避免用 E 弦的空弦，因為它有拉不出聲音的危險。要盡可能避免音符在一根弦上「落單」。即是說，如能使用空弦或 4 指，使原來某根弦上只有一個音變成有兩個音最好。這樣可以避免過於頻繁、急促的換弦。如下例，A 是錯的指法，B 是對的指法。

譜例 112　　Kreutzer: 42 Studies No.3.第 6 小節

　　在較慢速度或歌唱性段落，凡重要的音或需要加強表現力的音，都應以 4 指代替空弦。

　　二、伸張還是換把、換弦？弗萊士先生主張，「為了避免伸張，在大多數情況下，必須換把」（註3）。他坦誠地承認，他「本人對伸張抱有很深成見」（註4）。我個人認為，在慢速的低把位段落，弗萊士先生是對的。可是，在快速及在高把位，假如二者皆可用時，則應該用伸張而不用換把。理由無他，方便、省力而已。

譜例 113　　Tchaikovsky: Concerto in D Major第三樂章H之後第3小節

　　在這個例子中，相信再反對伸張手指的人，也不會使用指法A，而會使用指法 B。因為指法 A 不方便，拉不快；指法 B 方便，可以拉得快。

　　下面是一個用伸張手指代替換弦的例子：

譜例 114　　FRENZ GRUBER: SILENT NIGHT（平安夜）17-20 小節

　這個譜例的指法 A 是一般人都會使用的。但我個人卻覺得指法 B 比指法 A 好，因爲它用伸張手指代替了換弦，使得音色更統一，樂句更連貫。

　三、泛音還是實按？在一些比較古老的版本中，大概由於那個時代的編訂者，受到一些諸如少用 2、4 把之類的技術限制，常常喜歡用泛音來代替實按。如下例：

譜例 115　Mendelssohn: Concerto in E Minor 第 1-5 小節 Schradieck 編訂

　如此重要的 E 音，卻用毫無表情的「白音」來演奏，這當然不是理想的指法。所以，弗萊士先生的版本，就把指法改成這樣：

譜例 116　　Carl Flesch 編訂之同一作品

　弗萊士先生編訂的版本，也許在分句上有可議之處，但 E 音用實按而不用泛音，則比 Schradieck 的版本高明。

　是否所有可用自然泛音拉出的音都應該改爲實按？當然不是。下面的例子，就絕對應該用泛音而不用實按：

譜例 117　　何占豪、陳鋼：「梁祝」協奏曲主題

該譜例中第三拍的 A 音，假如用實按而不用泛音，聽起來就覺得呆板、太硬，少了一份輕靈、嫵媚。這真是很難說出其所以然的奇妙差別。

　　結論：凡需要強烈或深厚感情的音符，都宜用實音。只有淡、輕、短、亮的音符，才適宜使用泛音。

　　四、半音移把還是隔音換把？ 大名鼎鼎的奧爾先生有句名言：「左手技術的研究只是從換把才開始」（註 3）。這句話當然不對。其理由筆者在「左手四大技巧概論」中已有詳盡論述。不過，把奧爾這句話當作感情的語言而不是科學的語言，或是把它改為「指法的研究只是從換把才開始」，就沒有什麼不妥。

　　請看這個譜例中上面與下面的不同指法：

譜例 118　　A 大調一個八度同弦換把音階

　　這個譜例的第二小節，上面的指法是連續兩個隔音下行換把，下面的指法是利用半音移把，減少了一次下行換把。從方便、省力的角度看，當然是下面的指法比較好。

　　再看下面這個譜例。

譜例 119　　Sarasate: ZIGEUNERWEISEN 快板樂段第 5-8 小節

　　此例的上下兩個指法，上面是一次隔音換把，下面是兩次半音移把。只要各拉它幾次，相信任何人都會覺得下面的指法拉起來比較順，聽起來也比較乾淨。究其原因，隔音換把如果不是恰好換在半音處，多少會有突兀感。半音移指則像「暗度陳倉」，神不知鬼不覺就換過去了。

結論：如果能用半音移指來減少或代替隔音換把，通常效果都比較好。不管是在快速的段落或慢速的樂句，均是如此。

五、用 4 指還是 3 指？有不少小提琴演奏者，遇到又高又強又長的音時，都把本來應該用 4 指奏的音，改用 3 指。如下例：

譜例120　BRUCH: Concerto NO1. in G Minor第三樂章115-119小節

相信用上面指法來演奏該譜例的人不多，大多數人爲了更寬厚、實在、更有把握的聲音，都會使用下面的指法。筆者本人近年來，由於採取了把指尖放平的方去按弦，4 指的抖音能力已大大加強。可是反複比較該譜例的兩種指法，4 指拉出來的聲音就是比不上 3 指，想不服氣也不成。所以，除非是 4 指特別強壯，多肉的人，可以用 4 指拉出跟 3 指 2 指完全一樣的聲音，否則，應該讓 3 指代替 4 指演奏又高又強又長的音。

六、換弦還是換把？這個問題實際上已經在討論編訂指法的總原則時接觸過。如果不是太寬的音域，太快的速度，爲了音色的統一和樂句的連貫性，一般應採取多換把，少換弦的原則。然而，有些小提琴作品，作曲家在寫作時已經是有意識想要表現小提琴頻繁換弦的效果，那是例外。如克策斯勒的「柯萊里主題變奏曲」。

譜例 121　Kreisler: Variations on a theme by Corelli 第 13 小節

這個譜例，上面的指法是換把，下面的指法是換弦。毫無疑問，下面的指法才是正確的。

在一些帶五聲音階味道的作品中，如何尋找最合理的指法，

是一重要問題。筆者有一首爲小提琴與弦樂團寫的「西施幻想曲」，曾分別由兩位國內頂尖優秀的小提琴家演奏過。這兩位同行好友，技術都比我高強得多，可是都在其中一個快速自然跳弓段落上遇到障礙。我開始時怎麼也想不通原因。後來才發現，問題出在指法上。現把這幾小節譜之指法列出。上面的指法由於換弦太多，在速度很快時是「危險」的。下面的指法換把頻繁，初看有點奇怪，但拉熟了反而比較「保險」。

譜例 122　　阿鏜：西施幻想曲，第二段第 62-67 小節

　　結論：歌唱性的段落或換弦多而沒有規律的快速段落，宜多換把少換弦。因爲左手手指的靈敏度強於右手手腕手臂。經過設計，換弦有規律的樂段，則只能多換弦，少換把甚至不換把。

　　花了這麼多篇幅，引用了這麼多譜例，來探討編訂指法的原則，是希望老師在引導學生自己處理指法時，有一些依據和參考資料。筆者自己在這方面鑽研得並不深，也不細。弗萊士先生在這方面是眞正的大行家。他的意見或許不是百分之一百對，但他說出的每一句話，都是眞誠的，都是有感而發的。相比較之下，楊波爾斯基先生雖然寫了整整一本「小提琴指法概論」，可是大多數篇幅都只是史料和譜例的堆砌，眞正有價値，有創見的東西並不多。在進入第二個問題「如何鼓勵幫助學生獨立處理指法」之前，我想再引用一段弗萊士先生論指法的經典名言：「我堅信：去尋求適合音樂和個人需要的最適宜的指法並相應地去使用它

們，這是每一個具有思考能力和富有情感的小提琴家的責任。一個人所用的指法和弓法，像任何其他一般的技巧能力一樣，是他的小提琴演奏藝術造詣的絕對」標準。告訴我，你所用的指法，我就知道你在藝術上是誰的追隨者」（註5）！

第二節　如何鼓勵、幫助學生獨立處理指法

在本節的開頭，我們已經確定過一個前提：沒有任何指法、弓法是絕對不可改變的；完整的小提琴教學，應該包括培養學生獨立處理指法的能力。以下是一些筆者用到的具體方法。這些方法不見得適合每一個人，只是作為引玉之磚，把它們拋出來，就教於同行師友。

一、容許並鼓勵學生改變譜上的指法。即使是世界級大師編訂的指法，也不見得每一處都最高明，更不見得適合每一個人。以 ZINO　FRANCESCATTI 編訂的聖桑第三號小提琴協奏曲（International Music Company 出版）為例，不妨把幾處指法研究，對比一下：

譜例 123　Saint-Saens:Concerto NO 3 in B Minor

A 第一樂章第 26-28 小節

B 第一樂章 151-152 小節

C 第三樂章第 71-72 小節

　　上面的指法是 Francescatti 先生的，下面的指法是筆者所改。別的不敢說，起碼筆者所改的指法要比原來的指法容易，省力得多。

　　再請看偉大的 Joseph Joachim 所編訂的莫札特第五號協奏曲的兩處指法：

譜例 124　　MOZART: Concerto NO 5 in A Major

A 第一樂章第 40-41 小節

B 第一樂章 64-66 小節

　　如要論到指法的順暢，容易拉得乾淨，Joachim 上面的指法顯然不如下面的指法。

　　我隨手舉出這兩個例子，並無意貶損古人抬高自己。Francescatti 先生演奏拉羅的西班牙交響樂，是我幾乎聽遍世界各大名家之後，評價最高的。其嫵媚、迷人的音色、風韻、魅力，真是前無古人，至今後無來者。Joachim 先先為莫札特幾首協奏曲所寫的裝飾奏，令筆者欽佩得五體投地，令後來的人只有「高山仰止」的份，不可能再在此領域與他老先生爭一夕之長短。

　　公認的世界級大師之指法尚有改進餘地，吾輩凡夫俗子，如果有誰對學生說：「我的指法是全世界最好的，絕不允許你改動」，那恐怕不但是自己愚蠢無知，而且必定誤人子弟。起碼，這

種不准學生懷疑、獨立、創造的老師，很難調教出有強烈個性，有獨立思考能力，有創造力的一流學生。

二、鼓勵學生為新作品和樂隊譜編訂指法。現在台灣，連中學音樂班都有主修作曲的學生。以筆者所知，這些作曲學生寫了新作品要找人幫忙試奏，是困難之事。假如有小提琴學生被找去幫忙試奏新作品，我通常都會鼓勵他們盡力幫忙。目的不完全是為了幫忙作曲學生，一半原因是想利用這種機會，逼他們為新作品編訂指法、弓法。這是十分費時費神的事，表面看來都是付出，對自己一點好處也沒有。其實，這是培養音樂與技巧獨立能力的大好機會。

台灣的弦樂學生，大都有拉樂團的機會。偶而讓學生把樂團譜帶來上課，挑出特別困難的段落，讓學生自己為樂團譜訂指法（弓法通常是統一訂的，沒有自由發揮的餘地），也是一種很可取的學習方法。

一般人，對沒有做過的事總是害怕，不想或不敢去做。一旦做開了頭，習已為常，就不再害怕，就敢去做了。為新譜編訂指法也是一樣。要讓學生常常做，把它看作是平常的，非做不可的事。做多了，自然熟能生巧，能力也就培養出來了。

三、用對比的方法，提高學生對指法的好壞，優劣的鑑別力。世界上大多數事情的性質、特質，都必須通過對比才能顯現出來。沒有壞就沒有好；沒有低就沒有高；沒有鬼就沒有神；其道理都是相通的。我們要判斷一個指法的好壞，也是要靠對比。常常對比，判斷力、鑑別力自然就提高。鑑別力高了，再來編訂指法，自然就會取好捨壞。

用一段沒有指法的樂譜，要學生最少想出三種以上不同指法，是一個很好玩的遊戲，也是一種重要的學習方法。然後，要學生一一指出這些不同指法，各有什麼特點和優缺點。假如學生想出來的幾個指法都不理想，也沒有關係。千萬不要罵學生笨，

老師出馬好了。假如老師想出來的指法確實比較高明，就把它作為「範本」。如果還想把這個「遊戲」繼續玩下去，可以「懸獎」——假如學生能想出一個指法，比「範本」還好，就發一個獎品。如果常常做這樣的練習和「遊戲」，相信絕大部份學生，都能培養出獨立處理指法的能力。

註釋

註 1 ：見弗萊士著「小提琴演奏藝術」，馮明譯本，黎明出版社版，第 227 頁。

註 2 ：見揚波爾斯基著「小提琴指法概論」，金文達譯，人民音樂出版社出版，第 37 頁。

註 3 ：弗萊士著「小提琴演奏藝術」，馮明譯本，黎明出版社版，第 233 頁。

註 4 ：同上書，第 233 頁。

註 5 ：同上書，第 317 頁。

後記

　　一年多前，決定寫這本書，並寫了代序與概論兩部份。跟著，被一件工程浩大的事插進來，打斷了計劃。到今年暑假，才又「再續前緣」。這件工程浩大的事，是編了一套共八冊的小提琴教材。現在書中引用的多種「自配藥方」，便是一年多來全力編教材的成果。

　　本來還想加進幾首自編弓法、指法的經典樂曲作譜例，但考慮到一來篇幅太長，二來有點離題，便免了。本來又想寫一章「如何練琴」來作結束，但想到格拉米恩先生已寫過這方面文章，寫得極好；筆者在《小提琴基本技術簡論》中亦寫過「幾種學習方法」，實在沒有必要重複自己，也免了。且看以後有無機會，專門出版一本自己編訂指法、弓法的經典樂曲集吧！

　　有位同道朋友說：「我們現在是靠洋祖宗的遺產過日子。」此話我深有同感。說眞的，如果沒有 Kayser, Kreutzer, Sevcik 等前輩給我們留下大量教材，沒有 Bach, Mozart, Beethoven, Paganini 等作曲家給我們留下大量作品，我們今天就沒有東西可教，沒有辦法靠音樂生存。

　　前人給我們留下如此豐厚的遺產，我們這一代人，能夠留給後人什麼東西呢？我常常不自覺地這樣問自己。於是常常不自量力地埋頭作曲、作文、編教材。爲此，付出了不足爲外人道的慘

重代價，卻至今本性難改，悔無可悔，學不聰明，只好一切聽天由命。

感謝我的第一位啓蒙老師盧柱東先生。記得他曾不止一次對我說：「你將來應該超過我，也能夠超過我。」現在我教學生，也希望學生超過我，並教出過多位超過我的學生。追根尋源，盧老師的話影響我的教學理念甚深。

感謝恩師馬思宏教授。當年，如果不是他的多方面慷慨幫助，我根本沒有機會在美國再學音樂，也就沒有後來在小提琴教學和寫作上的小小成績。

感謝游文良、莊玲惠伉儷。他們在小提琴教學的傑出成就和對我多方面關照，是鞭策我用功、認眞教學與寫作的巨大動力。

感謝鐘麗慧小姐。我能不斷寫作與出版，跟她賠錢辦大呂出版社有直接關係。最近，她全家要搬去泰國。臨行前幾天，她仍在爲本書的打字、校對等事費心費神。

感謝曾堯生先生和他的工作同仁黃雲華小姐、方伏生先生等。鐘小姐去了泰國，這本書還能印出來發行，全靠他們無私的友情和幫助。

感謝江維中學棣，在繁忙的演奏和教學日程中，硬擠時間充當示範圖片的模特兒。感謝吳俊雄、周恭平、蘇鈴雅等幾位亦生亦友，寫下他們跟我學琴的一些實況和心得，給了我一份最好的紀念禮物。

感謝四年來的頂頭上司，台南家專音樂科主任周理悧教授。是她，讓我有機會重返台灣樂壇，得到這幾年安定的教學和寫作環境。這本書寫完初稿的第二天，接到消息，說她已辭去科主任職務。內子馬玉華和我不約而同，想到要對她表示一點謝意。就讓我把這本小書，題獻給她，感謝她多年來對音樂教育的奉獻和這幾年對我們一家的幫助照顧。

　　　　　　　　　　　　　　　　一九九四年盛夏於台南

參考書目

中文部份

王沛綸編

　　《音樂辭典》，香港：文藝書屋，一九六八年。

康謳主編

　　《大陸音樂辭典》，台北：大陸書店，民國六十九年。

趙聰注譯

　　《古文觀止》，台南：東海出版社，民國六十八年。

伍鴻沂著

　　《兒童小提琴教與學初探》，嘉義：八十一年度師範院校教育
　　學術論文發表會，民國八十二年。

李九仙著

　　《提琴音樂》，台北：樂韻出版社，民國七十四年。

李純仁著

　　《小提琴凱撒教本的研究》，台北：全音樂譜出版社，民國四
　　十七年。

林文也著

　　《貝多芬小提琴協奏曲之研究》，台北：台山出版社，民國八
　　十二年。

洪萬隆著

　　《現代弦樂教學理論》，台北：第一屆弦樂教育與教學研討
　　會，民國七十七年。

洪萬隆著

　　《巴洛克小提琴演奏技術與詮釋理論之研究》，高雄：復文圖
　　書出版社，1991 年。

陳啓添編著

　　《小提琴古今談》，高雄：呂秋霞，民國七十六年。

陳藍谷著

　　《小提琴演奏之系統理論》，台北：全音樂譜出版社，民國七
　　十六年。

黃輔棠著

　　《小提琴教學文集》，台北：全音樂譜出版社，民國七十二年。

黃輔棠著

　　《談琴論樂》，台北：大呂出版社，民國七十五年。

楊敏京著譯

　　《人的音樂》，台北：大呂出版社，民國七十六年。

奧爾著，司徒華城譯

　　《我的小提琴演奏教學法》，台北：世界文物出版社，一九九
　　三年。

伯克雷著，李友石譯

　　《現代小提琴弓法》，台北：大陸書店，民國五十五年。

卡爾・弗萊士著，馮明翻譯

　　《小提琴演奏藝術》，台北：黎明文化事業公司，民國七十四
　　年。

格拉米恩著，林維中、陳謙斌譯

　　《小提琴演奏與教學法》，台北：全音樂譜出版社，民國七十
　　七年。

格拉米恩著,張世祥譯

《小提琴演奏和教學的原則》,北京:人民音樂出版社,一九
八一年。

莫斯特拉斯著,毛宇寬譯

《小提琴演奏藝術的力度》,香港:南通圖書公司翻版,一九
五七年。

亨利・涅高滋著

汪啓璋、吳佩華翻譯:《論鋼琴表演藝術》,台北:樂韻出版
社翻版,民國七十四年。

普洛苟著,張家鈞譯

《小提琴演奏術》,台北:商務印書館,民國六十九年

L. Raaben 著,廖叔同譯

「古今傑出小提琴家」,台北:世界文物出版社,一九九四年。

揚波爾斯基著,金文達譯

《小提琴指法概論》,北京:人民音樂出版社,一九八二年。

外文部份

Applebaum, Samuel

The Art and Science of String Performance.
U.S.A.: Alfred Publishing Company, Inc. 1986.

Applebaum, Samuel

The Way They Play.
Book. 1-12 N.J.: Paganiniane Publication, 1983.

Auer, Leopold

Violin Playing As I Teach It.
Westport, Conn.: Greenwood Press, 1957.

Bachmann, Alberto

An Encyclopedia of the Violin.
New York: Da Capo Press, Inc., 1990.

Bailot, P

The Art of Violin. Paris: Mayence, 1835.

Boyden, David

The Violin and its Technique in 18th Century.
American String Teachers Association, 1950.

Dounis, D. C.

The Absolute Independence of the Fingers.
London: The Strad Edition, 1933.

Farga, Franz

Violin & Violinists.
New York: Frederick A Prager Publishers, 1969.

Flesch, Carl

The Art of Violin Playing.
New York: Carl Fischer, 1924.

Flesch, Carl
> Problems of Tone Production In Violin Playing.
> New York: Carl Fischer, 1931.

Galamian, Ivan
> Principles of Violin Playing and Teaching.
> Englewood Cliffs, N. J.: Prentice — Hall, 1962.

Geminiani, Francesco
> The Art of Playing On the Violin.
> London: 1751. Oxford University Press, Reprinted 1952.

Gerle, Robert
> The Art of Practising The Violin.
> London: Stainer & Bell, 1985.

Jacoby, Robert
> Violin Technique.
> Borough Green: Novello, 1985.

Milstein, Nathan
> From Russia to The West.
> New York: Henry Holt and Company, 1990.

Mozart, Leopold
> A Treatise On The Fundamental Principles of Violin
> Playing.
> London: Oxford University Press, Reprinted 1986. (1st
> Print, 1756.)

Neumann, Frederick
> Violin Left Hand Technique.
> Urbana, Illinois: American String Teachers Association, 1969.

Palmer, Tony

Menuhin A Family Portrait.
London: Faber and Faber, 1991.

Schwarz, Boris
Great masters of Violin.
New York: Simon &Schuster, Inc., 1983.

Szigeti, Joseph
Szigeti On The Violin.
New York: Dover Publications, Inc., 1979.

Stowell, Robin
Violin Technique and Performance Practice In The Late Eighteenth and Early Nineteenth Centuries.
Cambridge University Press. 1985.

Yampolsky, I. M.
The Principles of Violin Fingering.
London: Oxford University Press, 1967.

參考教本

Dancla, Ch.
School of Velocity for Violin op.74 (Saenger), Carl Fischer Inc. New York.

Dounis, D. C.
The Artist's Technique of Violin Playing op.12. Carl Fischer Inc.

Dont, Jakob
24 Studies op.37 (Galamian), International Music Company, (以下簡寫成 I.M.C) New York.

Fiorillo, Federigo
36 Studies or Caprices for Violin (Galamian), I. M. C.

Flesch, Carl
Scale System, Carl Fischer Inc. New York.

Gavinies, Pierre
24 Studies for the Violin (Lichtenberg) Schirmer's Library of Musical Classics, New York-London.

Hrimaly, J.
Scale-Studies for the Violin, G. Schirmes, Inc. New York-London.

Kayser, H. E.

36 Studies for Violin op.20 (Gingold), I. M. C.

Kreutzer, R.

42 Studies for Violin (Galamian), I.M.C.

Markov, Albert

Violin Technique, G. Schirmer.

Mazas, J. F.

Etudes Special op.36 Book I (Galamian) I. M. C.

Etudes Brilliant op.36 Book II (Galamian) I. M. C.

Paganini, Niccolo

24 Caprices for Violin Solo op.1

1. (Galamian), I. M. C.

2. (Carl Flesch) Edition Peters, Frankfurt, London, New York.

Rode, Pierre

24 Caprices

1. (Galamian) I. M. C.

2. (Berkley) G. Schirmer, Inc.

Sevcik, O.

School of Violin Technique op.1

Part I : Exercises in the lst Position

Part II : Exercises in the 2nd to The 7th position

Part III : Shifting

Part IV : Exercises in Double - Stops.

Preparatory Trill Studies op.7

Shifting and Preparatory Scale-Studies, op.8

Preparatory Exercises in Double-Stopping, op.9

G. Schirmer, Inc./Carl Fischer, Inc.

Schradieck, Henry

The School of Violin-Technique

Book Ⅰ : Exercises for Promoting Dexterity in the
Varous Positions.

Book Ⅱ : Exercises in Double-Stops.

Book Ⅲ : Exercises in the Different Modes of Bowing.

Complete Scale - Studies For the Violin

G. Schirmer, Inc./Carl Fischer, Inc.

Suzuki, Shinichi

Suzuki Violin School Vol. 1-6, Summy-Birchard Company, U. S. A.

Wohlfahrt, Franz

60 Studies op.45, (K. H. AIQOUNI) Carl Fischer,
Inc/(Blay) G. Schirmer.

丁芷諾

小提琴基本功強化訓練教材　上海音樂出版社，1990 年。

李自立‧賀懋中

少年兒童小提琴教程　上海音樂出版社，1993 年。

黃輔棠

小提琴入門教本　台北屹齋出版社，民國七十三年。

小提琴音階系統　台北中國音樂書房，民國七十四年。

小提琴教學法專用教本 1-8 冊，未出版。

參考曲目

Bach, J. S.

6 Sonatas and Partitas for Solo Violrin

版本 a. (Galamian), International Music Company, New York.

版本 b. (Carl Flesch), Edition Peters, Frankfurt, New York, London.

版本 c. (Henryk Szeryng) Schott, Mains.

版本 d. (Gunter Haubwald), Barenreiter Kassel.

版本 e. (Hellmesberger), International music company, New York.

Concerto No.1 in A Minor (Galamian,) Intenational Music Company.

Beethoven, L. Van

Concerto in D Major-op.61

版本 a. (Leopold Auer), Carl Fischer, New York.

版本 b. (Zino Francescatti), International Music Company, New York.

版本 c. (David Oistrakh), International Music Company (以下簡寫 I.M.C.)

Sonatas for Violin and Piano。

版本a.(Francescatti), I.M.C.

版本b.(Oistrakh), I.M.C.

2 Romances, (Francescatti), I.M.C.

Beriot, C. A.

Scene De Ballet (F. Hermann) Edition Peters.

Bruch, Max

Concerto No.1 in G Minor, op.26 (Francescatti) I.M.C.

Gossec, E. J.

Govotte 學興書局：小提琴獨奏名曲集

Grieg, Edvard

「The Death of Ase」From「Peer Gynt」Suite No.1,
Ernst Eulenburg Ltd. N. Y.

Gruber, F.

Silent Night, Legit Professional Fake Book, The Big
3 Music Corp. N. Y.

Handel, G. F.

Six Sonatas for Violin and Piano

版本a.(Auer - Friedberg), Carl Fischer.

版本b.(Francescatti) I.M.C.

Kabalevsky, D.

Concerto in C Major, op.48 (Gingold) I.M.C.

Khachaturian, A.

Concerto for Violin and Orchestra (David Oistrakh),
I.M.C.

Kreisler, Fritz

The Fritz Kreisler Collection, Original Compositions,
Carl Fischer Inc.

Mendelssohn, F.

Concerto in E Minor op.64

版本a.(Schradieck), Schirmer's Library of Musical Classis, New York.

版本b.(Carl Flesch) Edition Peters, London.

Monti, V.

Csardas, (Richard Czerwonky), Carl Fischer, Inc. New York.

Mozart, W. A.

Concerto No.4 in D Major-K.218.

版本a.(Joachim) I.M.C.

版本b.(Max Rostal) Schott, Germany.

版本c.(Oistrakh) Edition Peters, London.

Concerto No.5 in A Major - K.219

版本a.(Joachim) I.M.C.

版本b.(Mex Rostal) Schott, Germany.

版本c.(Marteau) Edition Peters, London.

Paganini, N.

24 Caprices op.1

版本a..(Galamian) I.M.C.

版本b.(Carl Flesch) Edition Peters London.

Concerto No.1 in D Majon - op.6 (Carl Flesch) I.M.C.

Saint - Saens

Concerto No.3 in B Minor-op.61 (Francescatti) I.M.C.

Havanaise op.83 (Francescatti) I.M.C.

Sarasate, P.

Zigeunerweisen (Gypsy airs) op.20, No.1, (Francescatti) I.M.C.

Romanza Andaluza, op.22. No.1 (Francescatti) I.M.C.

Seitz, F.

Pupil's Concerto No.5 op.22 全音樂譜

Sibelius, Jean

Concerto in D Minor-op.47 (Francescatti) I.M.C.

Tchaikousky, P.

Concerto in D Major-op.35

版本 a. (Leopold Auer) Carl Fischer INC. New York.

版本 b. (David Oistrakh) I.M.C.

美國民歌

Yankee Doodle（黃輔棠編訂）小提琴入門教本，台北：屹
齋出版社。

英國民歌

Greensleevs（綠袖子，黃輔棠編訂）

何占豪、陳鋼

梁山伯與祝英台小提琴協奏曲，上海文藝出版社，1960 年。

阿鏜

阿鏜小提琴曲集上、下集（黃輔棠編訂），台北：中國音樂書
房，民國七十四年。

附錄
幾位學生的見證

1. 蘇鈴雅

(曾獲 1986 年台北市交響樂團第一屆小提琴比賽少年組冠軍。現就讀於印地安納大學音樂系，師從 Joseph Gingold 等)

記得跟黃老師學琴前，自以為拉琴的方法只有一種，那就是死命用力拉。那時每次拉琴，沒有一次是覺得自然且舒服的。甚至還錯誤地認為，拉琴後肌肉疲勞是必然結果。直到跟黃老師學琴後，才明白原來有另外一種更健康、更自然的拉琴方法。

記得老師說過，右手放鬆後施力發音，可用一分力氣達到十分效果。初聽時，心想天下那有這般便宜之事。結果經老師調整、指正後，我才體會到，原來所謂施力，並不是用人工去製造壓力，而是利用手臂本身的重力，結合地心引力去拖弓。很謝謝老師用淺易的比喻和舉一反三的方式來解釋這般抽象的道理，讓當時智慧未開的我能理解和做到。

記得老師常強調放鬆的「感覺」。只要抓住、記牢這種「感覺」，再難的地方也就變得不太難。同時，音色也能更深厚、更透明。

剛開始練習右手放鬆時，雖然琴音常被太重的力量所破壞，但過了一段時間後，自己慢慢懂得通過改變弓速和接觸點來使之

平衡，聲音便更深透、更漂亮，使我體驗到右手重力過多是個必經的過程（了解聲音的極限，才能從中尋求音色的層次和變化）。

最讓我感動的一點莫過於老師的教學態度。在老師的口中，很少有讚美詞。我常聽到的乃是「大有進步」，「比上次好很多」的評語。對我而言，它比說我拉得比別人好，更具意義，更有價值。每次辛苦的練習，為的就是能欣賞這進步的過程。在那之前，我只知道以和別人比較來肯定自己，以至常弄得患得患失，失去了正確的生活目的和學琴的真正意義。就因為老師的適當引導和鼓勵，我才變得比較放得開，同時在生活態度上有新的轉變。

唯一的不滿足是老師的上課氣氛偏於太嚴肅，有點「壓迫感」。明明上課時心情是緊張的，老師卻要求我肌肉放鬆，所以常常覺得很矛盾，不容易做到。除了這一點，實在挑不出老師其他毛病。

我只能說，有幸、有緣跟老師學習，真是上天賜我的禮物、恩惠。

2.周恭平

（國立藝專音樂科，文化大學音樂系畢業。台北愛樂室內及管弦樂團成員。台北獨奏家聯盟創辦人之一。曾策劃主辦青年名家系列音樂會。）

跟黃老師上課，是大約十多年前的事了。當時我是一個讓每一位教過我的小提琴老師都頭疼的人物。因為我的演奏方法很奇特：每一下換弓，頭和身體都同時動一下。換過幾位老師，都改不過來。

事隔多年，我已記不清楚當時黃老師是用什麼方法把我改過來的。只記得那時我母親帶著我，每周從嘉義到台北兩次。兩個半月後，我覺得自己完全變成了另外一個人，拉起琴來中規中矩，很多以前覺得難的東西都變得容易了。黃老師也對我母親說：「以後不必每周來兩次，恭平的小提琴演奏已上了軌道，每周一次便

可以。」一年後，我用中提琴演奏德佛亞克的大提琴協奏曲，參加全省音樂比賽，居然入圍。兩年後，沒有念過一天音樂班的我，順利考上了國立藝專音樂科。

上老師的課，記憶最深的一點是，任何一種技巧，他都清楚地告訴學生「怎麼樣」和「為什麼」。技巧上，他要求很嚴格，絕不讓學生「混」。音樂上，則給學生很大的發揮空間。記得，當時聽了他一句「多聽唱片」的話，便去買了一大批「松竹」的翻版唱片，包括不少聲樂、交響樂作品。那批唱片，讓我腦袋裝滿音樂，終生受益不盡。

老師不喜歡學生模仿他拉琴。除非確有必要，他也不常示範。記得他曾說過：「我不是大演奏家，你們不要模仿我。要模仿，就模仿世界一流的大師。」我有時私下想，「沒有把每個學生都變成另一個黃輔棠」，是老師很成功和了不起的地方。

3. 吳俊雄

（文化大學音樂系畢業。現任教於雲林縣斗六正心中學音樂班。）

踏出校門，從事音樂教育工作多年，卻常常覺得自己教給學生的，似乎欠缺了一大環什麼東西。給學生拉大曲子，做出的音樂並不像樣子；拉些小曲，又沒有其韻味。深感苦惱之餘，在某種機緣之下，蒙黃輔棠老師的調教，在其有組織、有系統、講科學的技巧訓練中，獲益良多。從全身放鬆的技巧，到各種運弓技巧，以及抬落指的方法，換把的方法，抖音的方法中，都令我如獲至寶。猶記得我以前的抖音，手有「抽筋」的感覺，聲音也不好聽。學了黃老師教我的抖音方法後，全身放鬆，抖出了多年夢寐以求的漂亮聲音，那種舒服感覺，簡直無法用筆墨形容。

我有時和黃老師開玩笑說：「上你的課，就像是上少林寺闖十八銅人陣，所學所練，招招管用。」我一邊學，一邊「現買現賣」，把所學到的傳授給學生。學生經過這些基本技巧訓練，到拉

曲子時，幾乎個個都有脫胎換骨之感。我愈學愈教，愈有心得，愈有成就感。學生在快速進步，我自己的毛病也逐步改掉了。經過這段教學相長的過程，我深深體會到，不把學生的技巧根基紮好而一味讓學生趕進度，拉大曲子，如同陷人於不義。學藝最重要乃在入對門，練好基本功。

可是，如今的學子有幾位靜得下心來，磨練基本功呢？幾乎個個都是好高騖遠，求難求大。我深感痛心之餘，常常告誡自己的學生：「現在教給你們的這些東西，老師是踏破鐵鞋無覓處，你們是得來全不費功夫，千萬要多加珍惜。」回憶起自己走過漫長而曲折的學琴之路，這些話絕不是隨口說出。或許是我當時年紀太小，無法體會出當年老師所教；或許是我天賦不好，無法從以前的老師處得到我所應得的東西；或許是時代背景不同，當時的老師尚不知道有黃老師這些技巧教學方法。雖然我永遠感謝教過我的每一位老師，永遠都愛戴他們，但是我不能不說，以前十多年所學到的小提琴技巧，不如黃老師在大半年之內所給我的多和正確。

建議同行諸君，如有任何小提琴教學上的疑難雜症，不妨向黃老師多多討教，保証對症下藥，藥到病除。至於我個人，將抱持默默耕耘的態度，把這套教學法傳授給自己的學生，做多少算多少，力求不讓學生重蹈我過去之覆轍，也算是無量功德。

4.柯旻慧

（台南家專音樂科畢業。現就讀於輔仁大學音樂系。）

跟黃老師習琴有三年時間。回想學習的過程，可說是相當痛苦。黃老師是一位對基本動作要求非常嚴格的人。當一種基本技巧屢次做不好時，他可能不會直接地指出，你到底那裡做錯了。他會問你：「為什麼會這樣？」你若是回答：「不曉得」，那老師便會說：「不可能。任何事情的發生，總是有因有果」，硬是要你

想出原因來。起初，我非常不習慣。有時心裡會想：做不到就是做不到，那裡有那麼多原因可以講？可是，由於老師的堅持，我也慢慢地習慣了當遇到問題時，仔細地想問題的原因，以及解決的辦法。

　　老師對聲音的要求極為嚴格。他常強調聲音的深、厚、集中，就像一幢大樓的地基。地基打得深、寬，大樓才蓋得高，不會倒。他不能容忍浮、淺，「立不住」的基本聲音。一聽到這種聲音，他就會要學生放鬆手臂，拉空弦，直到聲音「立得住」，才讓往下拉。有時，站立的重心不對，老師還會要我們半蹲著拉，甚至用左腳「金雞獨立」。

　　老師對抬落指的方法也特別重視。我因為開始時手指不習慣高抬，不知捱了多少罵。後來，能用每分鐘 160 拍的速度，輕鬆地拉出里姆斯基‧科薩科夫的「大黃蜂飛行」，才體會到老師當年堅持要我抬高手指的苦心和好處。

　　學習的過程，雖然苦不堪言，但現在回想起來，卻很懷念。今天的琴和弓都聽自己話，要它做什麼它就做什麼，真是要感謝老師的教導。

5.陳美秀

　　(台南家專音樂科畢業。剛以 96 分的優異成績，考上國立藝術學院音樂系三年級。)

　　一個學音樂的人，最幸運莫過於遇到一位認真、負責，能教對自己各種技巧，又能引導自己獨立的老師。很慶幸的，我自己就是這樣一位幸運的人。四年前，在家專第一次見到黃老師時，感覺老師相當和藹可親，與我想像中的樣子大大的不同。因為從別人口中得知，名師都是令人敬畏三分的。

　　在我過去的學習歷程中，每遇到無法突破的瓶頸時，都是依賴老師給我答案，從來不自己去尋求解決問題的方法。遇到黃老

師，我就很慘。因為跟他學了一個學期之後，他就說：「我們的基本技巧訓練，已經告一段落。從現在起，我們的學習重心，將轉到訓練你自己的獨立能力。換句話說，我將不再釣魚給你吃，而只教你如何釣魚。」從此，老師每給我一首新的曲子時，都完全不改不加譜上的指法、弓法，也不告訴我如何去詮釋音樂。相反的，他要我自己改或加上指法、弓法，自己去研究曲子的速度、力度、剛柔度，該用何種音色等。起先，我無法適應這樣的教學方法。練琴時，總是為了想指法、弓法、音樂詮釋等而絞盡腦汁，常常急得像熱鍋上的螞蟻，甚至生老師的氣。經過相當長一段時間，才慢慢適應了老師這樣的教學方法。當老師發現我自己訂的指法、弓法不合理時，他常常不直接告訴我，那一個指法、弓法更加合理，而是問：「這個地方還有沒有更合理的指法、弓法？請想想看。」如果我想出一個比原來更合理的指法、弓法，他就嘉許一番。如果三番四次我都想不出來，他才會告訴我，那一個指法、弓法更加合理。

幾年下來，我從完全不會自己處理音樂，不會自己編訂指法、弓法，到如今在這些方面有相當獨立能力，對自己也充滿信心，心中充滿對老師的無限感謝，絕非語言所能形容。

6. 蕭曉倩

（台南家專音樂科畢業。剛考上東吳大學音樂系三年級。）

算一算，正式跟黃老師學琴才一年時間。前後轉變之大，連我自己都不敢相信是真的。

我學小提琴起步晚，到二年級才從副修轉為主修，加上以前的老師都不曾給過我嚴格的基本技巧訓練，只是一味讓我拉又大又難，遠遠超出我實際程度的曲子，所以，基礎的東西從音準到抖音，從基本音色到各種方法，都可以說是一塌糊塗，問題很多。

本來，我對黃老師的教學有些排斥，因為知道跟他學的學姐、

學妹，開始時都學得很辛苦，又沒有大曲子可以拉。後來，看到那些學姐、學妹都是先苦後甜，經過一段苦日子後，基礎紮實，進步神速，很大很難的曲子都毫無阻礙地拉下來，而自己卻原地踏步不前，不知道如何脫離困境，才慢慢從排斥轉為信服。剛好原先的老師因事離職，我才得以在五年級時，正式轉投黃老師門下。

面對我這個只有一年時間便要畢業的學生，黃老師沒有猶豫，叫我下狠心，一切從頭來。右手，從各部位分弓開始，一直學到各種跳弓、擊弓；左手，從抬落指和抖音練習開始，一直學到換把、雙音。一個暑假下來，我的雙手從笨拙、力不從心，變成靈巧聽話，拉相當快的東西也不覺得困難。音質、音色也好了很多。我的自信心慢慢建立起來。開學不久後，學校管弦樂團跟胡乃元大師合作演出，涂惠民老師要我代理首席。雖然壓力大得難以形容，但靠著一個暑假累積的「本錢」，居然也順利應付過去。

老師在我身上花力氣、花時間最多的是音準。開始時，我根本不知道自己的音準問題有那麼嚴重。老師一直要我放慢速度，一個音一個音對空弦練。過了一段時間，我才知道，自己確實有很嚴重的音準問題。有一段時間，似乎音已拉得比較準了。可是，再過一段時間，又常出現不準的音。我問老師，是不是我天生音感不好，所以練來練去都效果不大。老師每次都否定我的看法，堅持要我多慢練，多對空弦，鼓勵我要有信心。直到考完畢業試，準備插大考試這段時間，老師仍然堅持每堂課必先慢練音準，並教我用「先按後拉法」來練。上天不負有心人，最近，我終於在音準方面有了大幅度進步，耳朵和手指都開始對音準敏感起來。插大考試，競爭激烈，不少同學都到處去臨時「拜師」。我沒有去拜，全憑實力，結果同時考取了三所大學的音樂系。

一年來，除了基本技巧有脫胎換骨的轉變外，也學到老師事事問「為什麼」的思考方式。他從不要求學生盲目服從他的要求，

總是把「爲什麼要這樣做」的道理講得清清楚楚，明明白白。他教我們要多「練琴」，少「拉琴」。這一點，相信是多數學琴者都需要注意的。

　　老師是個與世無爭，與人無爭的人。他主張凡事盡努力，安天命。連揷大考試這樣對我關係重大的事，他都勸我不必患得患失，要把成敗交給上天。跟老師學琴，還學到不少做人的道理，那是一項意外收獲。

大呂音樂叢書

01.談琴論樂	黃輔棠 著	120元
04.音樂的語言	鄧昌國 著	300元
05.詮釋蕭邦練習曲作品廿五	葉綠娜 著	200元
06.聲樂呼吸法	蔡曲旦 著	160元
11.冷笑的鋼琴	魏樂富 創作・葉綠娜 撰寫	120元
13.我看音樂家	侯惠芳 著	200元
14.氣功與聲樂呼吸	宋茂生 著	200元
15.音樂狂歡節	莊裕安 著	140元
16.永恆的草莓園	陳黎・張芬齡 合著	150元
18.傅聰組曲	周凡夫 著	120元
19.樂思錄—世界著名演奏家的藝術	陳國修 著	200元
20.賞樂	黃輔棠 著	180元
21.寄居在莫札特的壁爐	莊裕安 著	150元
22.指尖下的音樂	史蘭倩絲卡 著・王潤婷 譯	200元
23.張己任說音樂故事	張己任 著	180元
24.名曲的創生	崔光宙 著	500元
25.史卡拉第奏鳴曲研究	朱象泰 著	300元
26.卡拉揚對話錄	Richarod Osborne 著・陳國修 譯	180元
27.絃樂手的體操手冊	Maxim Jacobsen 著・孫巧玲 譯	150元
28.臺灣前輩音樂家群相	吳玲宜 著	200元
29.世界十大芭蕾舞劇欣賞	錢世錦 著	250元
30.爵士樂	莊裕安 著	150元

左手繆斯廣場

A. 跟春天接吻的一些方法	莊裕安 著	150元
B. 一隻叫浮士德的魚	莊裕安 著	150元
C. 怎樣暗算鋼琴家	魏樂富 著‧葉綠娜 譯	150元
D. 我和我倒立的村子	莊裕安 著	150元
E. 巴爾札克在家嗎？	莊裕安 著	150元
F. 台北沙拉	魏樂富 著／繪‧葉綠娜 譯	180元
G. 會唱歌的螺旋槳	莊裕安 著	180元
H. 旅行過峇里島的德國香腸	莊裕安 著	220元
I. 愛電影不愛普拿疼	莊裕安 著	220元

國家圖書館出版品預行編目資料

教教琴‧學教琴：小提琴技巧教學新論
／黃輔棠著； -- 一版.
-- 臺北市：大呂， 2004〔民93〕
面 ； 公分. --（大呂音樂叢書：40）

ISBN 957-9358-39-7（平裝）

1. 小提琴—教學法

916.1 84009636

教教琴‧學教琴
小提琴技巧教學新論

作　　者：黃輔棠

發 行 人：鐘麗慧

出　　版：大呂出版社

電　　話：（02）2700-9704

總 經 銷：吳氏圖書有限公司

印　　刷：聖峰美術印刷有限公司

1995年 12 月10 日 初版

2004年 5 月10 日 二刷

定　　價：300元

出版登記：局版臺業字第參伍捌伍號

ISBN 957-9358-39-7（平裝）